KB215034

북 즐 아 트 북 시 리 즈 11

악필 교정의 끝판왕

궁서체 붓펜의 정석 1

차성욱 저

북줄 아트북 시리즈 11 ————————————

악필 교정의 끝판왕

궁서체 붓펜의 정석 1

펴 낸 날 초판 1쇄 2022년 5월 25일

————————————————————————————

지 은 이 차성욱
펴 낸 곳 투데이북스
펴 낸 이 이시우
교정·교열 김지연
편집 디자인 박정호
출판등록 2011년 3월 17일 제 307-2013-64 호
주 소 서울특별시 성북구 아리랑로 19길 86, 상가동 104호
대표전화 070-7136-5700 팩스 02) 6937-1860
홈페이지 http://www.todaybooks.co.kr
페이스북 http://www.facebook.com/todaybooks
전자우편 ec114@hanmail.net

ISBN 978-89-98192-17-4 13640

ⓒ 차성욱

• 책값은 표지 뒷면에 있습니다.
• 이 책은 투데이북스가 저작권자와의 계약에 따라 발행한 것으로
 허락 없이 복제할 수 없습니다.
• 파본이나 잘못 인쇄된 책은 구입하신 서점에서 교환해 드립니다.

북즐아트북시리즈 11

악필 교정의 끝판왕
궁서체 붓펜의 정석 1

차성욱 저

투데이북스
TodayBooks

글씨를 잘 쓰는 방법과
글씨를 잘못 쓰는 이유

독자님들은 지금 당장 고양이 그림이나 강아지 그림을 그려보라고 하면 잘 그릴 수가 있을까요? 평상시에 그렇게 많이 보고 보이는 것이 고양이와 강아지입니다. 그런데 막상 그림을 그려보라고 하면 쉽게 그리기가 어렵습니다.

글씨도 마찬가지입니다.

누구나 살아오면서 좋은 글씨와 멋진 글씨, 훌륭한 글씨와 잘 쓴 글씨를 수없이 봐왔을 것입니다. 그러나 막상 글씨를 써보라고 하면 예쁜 글씨가 잘 안 나옵니다.

도대체 왜 그럴까요?

그것은 글자 하나하나의 법칙과 형태를 안 배웠기 때문입니다. 고양이와 강아지의 눈, 코, 입, 귀, 다리, 몸통, 꼬리, 털, 발톱 등을 먼저 배워야 한다는 것입니다.

유튜브나 SNS 등에는 붓글씨, 각종 손글씨에 대한 정보가 넘쳐 나도록 많습니다. 특히, 붓글씨에 대한 정보도 상당히 많은데, 현시대에 붓글씨를 배우기에는 시간적, 경제적으로 다소 어려움이 많습니다. 학원을 가도 학원비와 시간적 소요가 많고, 집에서 배운다 해도 붓, 벼루, 먹, 화선지, 서진 등의 준비물이 많고, 뒤처리도 여간 부지런하지 않으면 한번 마음먹기조차 싫어서 중간에 포기하는 일이 허다합니다.

그래서 저는, 붓글씨에 가장 가까운 펜!!!
'붓펜'으로 작품도 소개하고, 여태 본 적 없는 세밀하고 유익한 책을 출간하게 되었습니다.

물론, 세필 붓펜, 매직 펜, 각종 펜, 연필 등도 악필 교정이 가능합니다. 붓펜 글씨만 배우고 나면, 다른 어떠한 펜글씨 등도 자동으로 배워진다는 사실 중의 사실!!!

붓펜의 가장 큰 장점은 뭐니 뭐니 해도 간편하고 간소함입니다.
붓펜 한 자루와 종이 한 장만 있으면 언제든지 연습 가능합니다. 비용도 붓펜 한 자루와 연습용 5칸 노트나 이면지만 있으면 끝납니다.

지금까지 예쁜 글씨, 손글씨, 악필 탈출, 글씨 잘 쓰는 법 등에 관심이 있으신 분들이나, 글쓰기에 도전하셨는데 실패하셨던 분들이 계신다면, 이번 기회를 놓치지 마시기 바랍니다.

저를 믿고 따라와 보세요.
누구나 손글씨를 정말 잘 쓰실 수가 있습니다.

청암체 붓펜 글씨!
꼭 보고 도전해 보세요!

2022년 5월
청암 차성욱

목차

붓펜 잡는 방법(집필법)

안녕하세요!
이번 시간은 붓펜 글씨 첫 수업을 하는 날입니다.

이 시간에는 붓펜을 잡는 방법인 집필법에 대해 설명하겠습니다.

▲ 붓펜을 잡는 방법(집필법)

붓펜을 잡는 방법은 독자님이 평소에 볼펜을 잡듯이 잡으면 됩니다. 볼펜보다는 약간 높게 잡아야 좋고, 붓펜을 최대한 수직으로 세울수록 좋습니다.

지금까지 여러분들은 몇 년을, 또는 몇십 년에 걸쳐 펜을 잡아왔을 것이고, 글쓰기에 편한 습관으로 길들여져 있는데, 그것까지 완전히 바꾼다는 건 사실 너무 무리가 따릅니다. 저는 구태여 붓펜 잡는 방법을 다시 교정하여 배우는 걸 권장하지는 않습니다.

제 생각에는 너무 이상하게 잡지 않는 이상 전혀 상관이 없다고 봅니다. 단지, '수직으로 세울수록 좋다!'라는 말씀은 꼭 드리고 싶습니다.

그럼 조금 더 상세하게 설명을 해보겠습니다.

제 설명대로 하는 것이 많이 불편하다면 그냥 평상시 펜 잡듯 잡고, 제가 계속 강조하고 있는, 최대한 수직에 가깝게 쥐는 것과 약간 위로만 잡아보세요.

볼펜을 잡을 때, 팔꿈치가 이렇게 위로 떠있거나, 손목이 안쪽으로 꺾여 있거나, 펜에 너무 힘을 주어 꽉 쥐거나, 펜을 손으로 세 손가락이 아닌 안쪽으로 쥐거나 하는 경우가 있는데 이런 분들은 붓펜은 그냥 자연스럽게 살짝 쥐고 쓰면 됩니다.

그리고 너무 짧게 잡거나 너무 길게 잡으셔도 좀 불편하겠죠?

이것은 사람마다 손의 크기에 따라 다르겠지만 자신에게 맞도록 편한 높이로 정하면 됩니다. 또한, 항상 붓펜 끝을 보면서 글씨를 써야 하는 것이 당연한 것입니다.

일단, 중지는 붓펜을 받쳐주는 역할, 엄지와 검지는 펜을 잡거나 눌러주는 역할을 하는데 이 세 손가락으로 상하좌우로 마음대로 움직일 수가 있는 것입니다. 그리고 엄지와 검지의 손가락 끝부분 안쪽 면을 펜에 밀착시켜야 합니다. 그래야만 붓펜에 닿는 면적이 많아서 미끄러지거나 흔들리지 않습니다.

제일 중요한 건 일반 펜보다는 더 수직으로 세울수록 좋다는 것입니다.

이렇게 살짝 쥐면 일단 붓펜 잡는 법은 끝납니다.

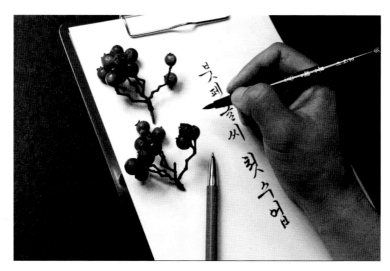

▲ 붓펜을 잡은 모습

그리고 때에 따라서는 다른 방법, 전문용어로는 '침완법'이라 하는데, 왼손등을 오른손의 팔목 밑에 베개처럼 받치고 쓰는 방법입니다.

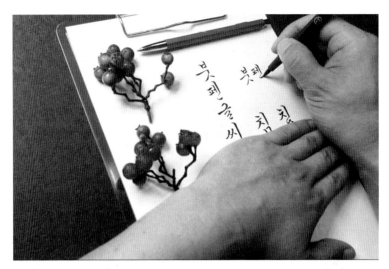

▲ 침완법으로 글씨 쓰는 모습

이렇게 쓰면 붓펜을 완전 90도 수직으로 세울 수 있고, 그냥 쓰는 것과는 더 힘차고 멋있는 글씨를 구사할 수가 있습니다.

하나 더 중요한 것을 말씀드리자면, 그럼 공책 위치는 어디에 둬야 할까요?

사람마다 노트를 약간 비뚤게 놓는 게 정답이다, 아니면 손을 약간 비뚤게 써야 편하다고 말하는데요, 저는 제 경험상 공책을 완전 똑바로 놓아야 한다고 생각합니다. 세로로 글을 써 보면 알 수 있거든요. 손과 노트를 비뚤게 놓으면 세로 글은 바르지가 않고 확실하게 비뚤게 나옵니다.

제가 팁을 드리자면 중요한 것은 바로 노트의 위치입니다. 노트의 위치를 중앙에 놓으면 정말 불편해서 글을 쓸 수가 없을뿐더러 자연스럽게 노트도 비뚤어지고 손도 비뚤어집니다.

문제는 노트의 위치에 있습니다.

저는 노트 위치 즉, 글을 쓸 때의 노트 위치를 오른쪽 가슴과 오른쪽 어깨 사이에 둡니다.

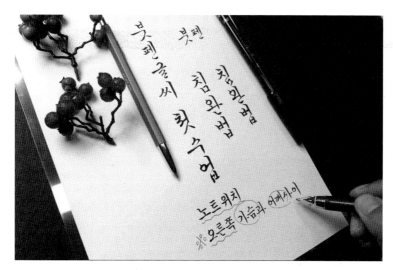

▲ 노트는 오른쪽 가슴과 어깨 사이에 위치한다

　그렇게 해야만 노트도 책상에 똑바로 놓을 수 있고, 손도 비뚤어지지 않고, 더구나, 항상 펜 끝을 보고 글씨를 써야 하는데 펜 끝이 아주 잘 보입니다.

　앞으로 글씨를 쓸 땐 노트를 오른쪽 가슴과 어깨 사이에 두고 써보세요. 그러면 몸 자세도 바르게 나오고 오랫동안 써도 힘든 것이 줄어듭니다.

　그럼 제가 실제로 붓펜을 쓰는 모습을 잠깐 보겠습니다.

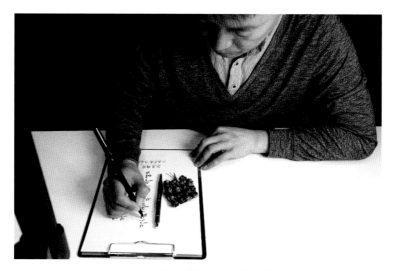

▲ 붓펜을 쓰는 모습(노트와 몸의 위치)

잘 보셨나요?

일반 펜글씨 등은 어떻게 잘 쓰나요? 하고 누군가가 질문하면, 제가 앞으로 계속 강조할 건데요, 제가 설명하는 붓펜 글씨만 제대로 완성하면 손으로 쓰는 모든 손글씨는 훨씬 빠르고 바르게 습득 가능합니다.

왜냐하면, 제일 근본이자 기본인 정통 궁서체를 너무너무 상세하게 설명을 잘 해드릴 것이기 때문입니다.

지금까지 글씨 쓰기에 도전해서 실패했던 분들이나, 평소에 손글씨에 관심이 있는 분은 이번 기회를 놓치지 마시고 꼭 저와 함께 끝까지 완주해 보길 바랍니다.

그럼, 붓펜 잡는 방법인 집필법에 대한 설명을 마무리하겠습니다.

붓펜으로 써야 하는 이유 (붓펜의 장점)

글씨 쓰기에 관심이 있는 분들은 한 번쯤은 글쓰기에 도전해 보았을 것입니다. 이번 강의를 끝까지 본다면, 실패한 분들은 왜 실패했는지 이해가 갈 것입니다.

그리고 왜 꼭 붓펜으로 써야 하는지 확신을 가질 것입니다. 그러므로 편안하게 설명을 들어주세요. 이번만큼은 저와 함께, 붓펜 글씨와 각종 펜글씨 쓰기에 꼭 성공하길 진심으로 바랍니다.

먼저 한글이라는 것은 모두가 궁서체가 바탕이 됩니다.

그럼 궁서체가 뭘까요? 또는 궁체라고도 하는데, 궁서체는 조선 시대 중기 이후에 궁녀들이 한글을 빠르고 유연하게 쓰기 위해 사용한 한글 서체입니다.

선이 맑고 곧으며 단정하고 아담한 것이 특징으로 현재 한글 서체의 표준이 되었습니다.

궁서체에는 정자, 반흘림, 흘림이 있는데 청암체에서는 궁서체의 '정자체' 및 '흘림체'에 기반을 두고 붓펜 글씨의 정확하고 명쾌한 정통 궁서체 글자 쓰기를 설명할 예정입니다. 예를 들어, 지금 모든 컴퓨터 폰트 궁체나, 글쓰기 교본이나, 묘비 등은 모두 궁체로 보면 됩니다.

저는 한글 서예체를 '일중 김충현' 선생님의 한글을 토대로 진행을 할 것입니다. '일중 김충현' 선생님은 남자분이고 글은 시원시원하며 쭉쭉 뻗은 게 힘찬 기운이 있으며, 궁체의 독보적인 존재입니다. 참고로 꽃들 이미경 선생님이 쓰신 '꽃들체'와는 조금 차이가 있습니다. 그럼 붓글씨와 붓펜글씨의 장단점을 비교해가면서 붓펜의 장점들을 살펴보겠습니다.

① 악필 탈출이 가능합니다.

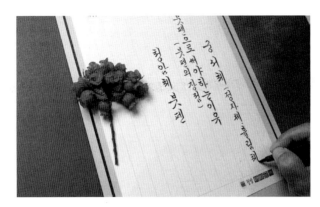
▲ 붓펜으로 써야 하는 이유(악필 탈출 가능)

　차후에 설명하겠지만, 붓펜 하나만 제대로 배우고 나면 매직 글씨, 각종 펜글씨, 만년필 글씨, 연필 글씨 등은 혼자서 조금만 연습하면 유튜브에 나오는 펜글씨 채널들 못지않게 잘 쓸 수가 있습니다.

　펜글씨의 기본 바탕도 궁체이다 보니 붓펜 글씨만 제대로 배우고 나면 얼마든지 응용도 가능합니다. 또한, 캘리그래피나 다른 글씨체도 훨씬 빠르게 습득할 수가 있습니다.

② 장소에 구애받지 않고 언제 어디서나 간편하게 사용할 수 있습니다.

　정말로 언제 어디서나 붓펜과 종이만 있으면 가능합니다.

　붓글씨는 서실이나 집이나 어느 특정한 공간이 필요하고 준비물로는 간단하게 한다 해도 기본적인 붓, 벼루, 먹, 화선지, 깔판, 물, 서진 등......

　가지 수가 많아서 집에서라도 붓글씨를 쓰려면 날을 잡아야 하고 또 준비하는 것이 귀찮아서 하기 싫어져 버립니다.

▲ 붓글씨의 붓, 벼루, 먹, 화선지, 깔판, 물, 서진 등의 준비물

③ 많은 공간이 필요치 않습니다.

앞서 말씀드린 것처럼 붓펜은 장소나 준비도 필요 없이 뚜껑만 열고 시작하면 되는데, 반면에 붓글씨는 어느 정도 공간이 형성되어야 붓글씨를 쓸 수 있습니다.

④ 비용이 저렴합니다.

붓펜, 세필 붓펜, 매직펜, 만년필, 볼펜, 연필, 초등 칸 노트, 종이 등을 합쳐도 10,000원~20,000원으로 모두 해결이 가능합니다. 반면에 붓글씨는 초기 비용도 만만찮게 들어갑니다.

⑤ 짧은 시간에 습득이 가능합니다.

붓펜은 1개월, 3개월, 6개월 정도면 글씨가 많이 향상되는 느낌을 바로 느낄 수가 있을 것입니다.

붓글씨는 제대로 학원도 다녀야 하고, 적어도 1~2년 정도 써야만 작품이 가능하고, 노력에 따라 다르겠지만 3년, 5년 정도 써야만 글 쓴다는 소릴 들을 수가 있습니다.

붓펜과 펜글씨는 제 강의만 꾸준하게 따라오면 1주일, 1개월, 3개월, 6개월 정도면 정말 달라지는 글씨체를 몸소 체험할 것입니다. 하지만, 일반 펜글씨에 비해서는 배우는 시간이 다소 많이 걸리기는 합니다.

⑥ 작품이 작고 간단하여 유리판 밑 등이나 작은 액자 등에 쉽게 사용할 수 있습니다.

붓글씨의 작품은 작아도 컴퓨터 모니터만 하고, 큰 작품은 정말 어마어마해서 집에 쉽게 걸 수도 없을 정도입니다.

반면에 붓펜은 크면 A4나 A3만 해서 집이나 사무실의 유리판 밑이나, 작은 액자에 작품을 담아서 아기자기한 공간으로 가득 메울 수가 있습니다.

⑦ 지인들에게 선물하기 좋습니다.

어느 정도 실력이 갖추어지면 주위의 아는 지인들에게 선물하기 좋습니다. 작품 크기도 작거니와 가성비가 좋아서 주는 이나 받는 이에게 부담이 없습니다.

⑧ 경조사, 어버이날, 명절날 등 봉투 등에 멋지게 자기 필체로 작성이 가능합니다.

저는 경조사, 어버이날, 명절날 등 편지봉투에 글씨를 쓸 때는 꼭 붓펜으로 씁니다. 받는 이

에게는 예쁜 글씨로 인해 한층 좋은 기분을 느낄 수가 있겠죠. 그 외에도 외부의 대봉투에는 매직 글씨로 쓰고, 회사에서는 펜글씨로 씁니다.

⑨ 글을 쓴 후 주위가 지저분해지지 않고 깨끗해서 정리할 것이 없습니다.

붓글씨 쓸 때는 붓, 벼루, 먹, 화선지, 깔판, 물, 서진 등도 치워야 하고, 남은 먹물 처리부터 먹물 가득한 붓도 씻어야 하고, 정말 정리할 것이 너무 많죠. 하지만, 붓펜 글씨는 종이와 붓펜만 정리하면 됩니다.

▲ 붓펜 글씨의 간편함(붓펜과 종이만 준비)

⑩ 붓펜만 제대로 완성하면 모든 펜은 쉽게 혼자서도 가능합니다.

또한, 캘리그래피, 판본체, 민체 등도 수월하게 이해 습득력이 빨라질 것입니다.

사실 저는 붓펜 글씨를 누구한테도 배운 적이 없이 붓글씨를 바탕으로 혼자서 연구하고 독학으로 정리를 하고 지금 강좌를 하고 있습니다. 마찬가지로 매직 글씨, 펜글씨, 연필 글씨도 누구한테 배우지 않고 붓펜 글씨를 기초로 쓰는 것입니다.

제가 자신 있게 장담하건대, 저를 따라 붓펜만 제대로 완성하면 각종 펜글씨는 모두가 훌륭하게 쓸 수가 있음을 자신 있게 말씀드릴 수 있습니다. 꾸준하게 연습한다면 저보다도 훨씬 예쁘고 아름다운 자신만의 글씨를 구사할 수가 있을 것입니다.

3강

모나미 붓펜의 특징
(붓과 일반 펜과의 비교)

오늘은 붓, 붓펜, 일반 펜을 비교해서 붓펜의 특징에 대해서 설명하겠습니다.

▲ 각종 펜의 종류

먼저, 붓은 흔히 말하는 붓글씨를 쓸 때 사용을 하는 것이죠?

붓끝은 항상 '펼쳐졌다, 모아졌다.' 하기에 변화무상(變化無常) 하게 응용 가능한데 비해 붓펜의 끝은 부드러우면서 항상 뾰족하게 모아져 있습니다. 그러니 붓글씨처럼 일부러 붓끝을 모을 필요는 없습니다.

그래서, 붓글씨에서 붓끝이 획의 중간에 위치하도록 하는 중봉, 획이 진행될 반대 방향으로 먼저 붓끝을 거슬러 들어가도록 하는 역입, 점과 획이 끝나는 곳에서 다시 오던 방향으로 향하는 회봉 등은 붓글씨에서 가장 중요하게 생각하는 것들입니다. 제가 강의할 붓펜 글씨에서는 이런 것들이 전혀 필요치 않으면서도 쉽고, 힘차고, 간편하게 쓰는 팁들을 알려드릴 것입니다.

그리고, 이 세필 붓펜은 일반 붓펜과는 달리 딱딱하면서 끝부분만 붓펜의 특성을 살짝 가지고 있습니다. 말 그대로 붓펜 대용으로 아주 작은 글씨를 쓸 때 필요한 세필 붓펜입니다. 그러므로 붓펜은 붓과 볼펜의 중간이고, 세필 붓펜은 붓펜과 볼펜의 중간쯤으로 보면 되겠습니다.

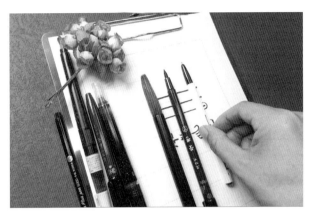

▲ 붓펜은 붓과 볼펜의 중간 단계의 펜

붓펜의 종류도 엄청 다양합니다. 여기서 몇 가지만 소개하겠습니다.

먼저 모나미에서 나온 붓펜은 제가 강좌를 할 때 주로 사용할 붓펜입니다. 붓펜을 컬러 세트로 사면, 12가지 색상이 있어 다양한 색으로 표현 가능합니다. 모나미 붓펜은 모가 그렇게 부드럽지 않고 글쓰기에는 아주 적합합니다.

모나미 붓펜을 구매하면 이렇게 리필용 보충 잉크가 1개 들어가 있습니다. 잉크충전 방법은 사진을 참고하기 바랍니다.

▲ 붓펜의 잉크 보충 방법

같은 모나미지만 이 세필 붓펜은 끝의 모양과 질감이 완전히 다릅니다. 세필 붓펜으로는 쌀알 크기만 한 글자도 가능합니다.

▲ 세필 붓펜으로 쓴, 글자 크기와 쌀알 크기와의 비교('괴로워' 글자와 쌀알 크기)

그리고 모나미에서 나온 "모나미 붓펜 드로잉"과 헷갈리는 분이 많은데 착오 없길 바랍니다.

▲ 모나미 붓펜 드로잉이 아님 주의(모나미 붓펜과 다름)

다음은 쿠레다케 붓펜 입니다.

▲ 쿠레다케 붓펜

일본에서 다양한 붓펜을 많이 만들어 내는데 이 쿠레다케 붓펜은 캘리그래피에서 사용을
많이 하는 편입니다. 붓펜의 모가 붓펜 보다 부드러워서 초보자용으로 글씨를 쓰시기엔 다소
힘들고 글자가 그렇게 정밀하고 깨끗하게 나오지는 않습니다.

다음은 펜텔 컬러 붓펜입니다.

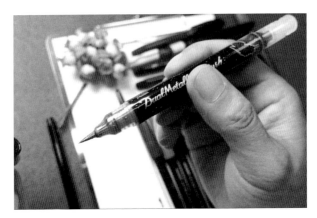

▲ 펜텔 컬러 붓펜

붓의 모가 부드럽고 붓이랑 유사하며, 글자를 쓰고 표현하기에 색다른 느낌으로 구사 가
능합니다. 잉크를 계속 짜주면서 써야 하기에 농도와 두께 조절이 힘든 단점이 있고 많이 비

싼 편입니다.

여기서 중요한 것은, 제가 강의할 모나미 붓펜만 완성하면 어떠한 붓펜으로도 조금만 연습 후에 써보면 명필로 모두 쓸 수가 있습니다.

당연히 일반 볼펜, 플러스펜, 만년필, 각종펜, 연필 등으로도 얼마든지 명필의 대열에 들 수가 있습니다. 저를 믿고 모나미 붓펜만 완성해 보길 추천합니다.

지금까지 각종 붓펜과 일반 펜으로 사진을 준비해 보았는데요. 여러분들 어떻게 보셨습니까?

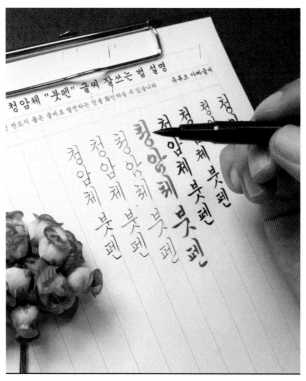

▲ 우측부터 '모나미 붓펜, 모나미 세필 붓펜, 모나미 드로잉 붓펜,
쿠레다케 붓펜, 펜텔 컬러 붓펜, 모나미 볼펜, 플러스펜, 만년필'

붓펜의 특성도 중요하지만 필기노트의 특성도 잘 파악해야 합니다.

제가 강의할 때 사용할 이 5칸 노트는 눈의 피로감도 덜하고 붓펜과 종이 질감이 최고조로 찰떡궁합을 이룹니다. 일반 A4 용지에 쓸 땐, 약간 번지는 기분이 들고, 또 매끄러운 종이에 쓸 때와 화선지와 같이 잉크를 잘 빨아들이는 종이에 쓸 때 등 종이 질에 따라 모두 다르기

도 합니다. 방법은 몇 자만 연습으로 써보면 충분히 느낄 수 있으리라 봅니다.

악
필
교
정
지금 시작하세요

궁서체 한글 기초 쓰기 1(이론편)

드디어 붓펜 글씨 걸음마를 배우는 기초 쓰기 시간입니다.

기초 쓰기는 말 그대로 글자에 들어가기에 앞서 기초 연습을 하는 것입니다.

그렇다고 하여 기초 쓰기가 중요하지 않다는 것은 아닙니다. 이 연습이 충분히 되어야 가로획, 세로획은 물론 자음, 모음, 글자, 짧은 문장, 긴 문장, 작품까지 많은 도움이 됩니다.

글씨에는 그 사람의 성격이 나온다고 합니다.

글씨는 곧 마음의 심상을 나타내는 것이니 글자를 써놓고 글자의 표정이 성나고 화난 것보다 내 마음의 글씨를 나타내는, 웃는 표정의 글씨를 써야겠죠?

서예학원 선생님을 만나 뵈면 살찐 사람, 말씨가 예쁜 사람, 성격이 급한 사람 등에 따라 글씨도 똑같은 모습을 보인다고 합니다. 그러니, 글씨를 바로잡으면서 성격도 약간은 바꿀 수도 있지 않을까 하는 생각도 해봅니다.

앞에서도 말했듯이 붓펜은 붓글씨의 붓과, 일반 펜과의 중간 단계 정도로 생각하면 됩니다. 일반 사람들은 붓펜을 접할 기회가 많지 않기 때문에 기초 쓰기는 붓펜과, 손과, 가슴과, 머리가 함께 공유하고 친해지는 시간이라고 해야겠습니다. 그러므로 붓펜이 손에 느껴지는 감각을 익히는 시간이라고 봐야 하겠습니다.

손글씨 중에서 제가 강의하는 붓펜 글씨는 절대로 하루아침에 이루어지지 않습니다. 저도 수많은 노력과 인내로 독학을 하여 손글씨의 붓펜 글씨를 정리했습니다. 하지만, 여러분들도 하나하나 저를 따라 하다 보면 사실 재미도 있고, 한 번 배워 놓으면 평생 함께할 친구이니만큼 저와 함께 끝까지 완주해 주시길 부탁드립니다.

청암체 붓펜 글씨 쓰기에서 준비하실 거는 딱 2가지입니다.

먼저 모나미 붓펜입니다. 그리고 하나 더 문구점에서 판매하는 5줄 칸 노트입니다. 이 노트를 선택한 이유는, 첫 번째로 일반 종이 재질보다 붓펜 글씨 쓰기에 피로감이 덜하고 붓펜 잉크가 잘 먹힙니다. 종이 색상도 완전 흰색이 아니다 보니 눈도 편안하고, 붓펜 잉크의 스며듬도 정말 최고입니다. 두 번째로 붓펜으로 가장 크게 쓸 수 있는 크기가 이 노트입니다. 모나미 붓펜으로 최고 크게 써도 글의 형체가 파괴되지 않는 크기가 바로 이 크기라는 겁니다. 세 번째로는 이렇게 노트에 쓰고 보관을 해두면 자기가 걸어서 온 흔적을 알 수 있어서 몇 권째 쓰고 난 후에 처음 것을 보면 실력 향상 차이가 확연히 나고, 잘못된 부분과 잘된 부분을 비교 가능해서입니다. 일반 이면지나 연습장은 보관이 안되고 버려지기 쉬우니 글씨가 향상되는 모습도 비교가 안되고 하여 여러 가지로 보관하는 것이 좋을 것 같아서 저는 이 노트를 권장합니다.

여기서 제일 중요한 것이 어떤 것이냐면, 모든 글씨를 배울 때는 말이 필요 없이 '무조건 큰 글씨부터 배워야 합니다.' 큰 글씨를 배우면 그 모양과 형태의 세밀한 부분까지 알게 되어 작은 글씨는 잘 쓰실 수가 있지만, 작은 글씨(볼펜, 연필, 만년필, 세필 붓펜 등)부터 먼저 배우고 나면, 큰 글씨는 예쁘고 바르게 쓸 수가 없습니다. 그래서 붓펜으로 가장 크게 쓰실 수 있는 것이 이 5칸 노트로 가로세로 약 3cm로 정했습니다. 이 이상 크게도 쓸 수는 있지만, 그렇게 쓰면 정확한 글자의 모양이 파괴되어 버립니다. 큰 글씨를 배우고 나면 세필 붓펜으로 쌀알 크기만 한 글씨도 예쁘게 쓸 수가 있습니다.

청암체 "붓펜" 글씨 잘쓰는 법 설명

꾸준함만 있으면 반드시 좋은 글씨로 발전하는 것을 확인하실 수 있습니다 유튜브 아빠글씨

청암체
붓펜글씨
기초쓰기

첫번째로

헝 앙 체

두번째로

대 한 민 국

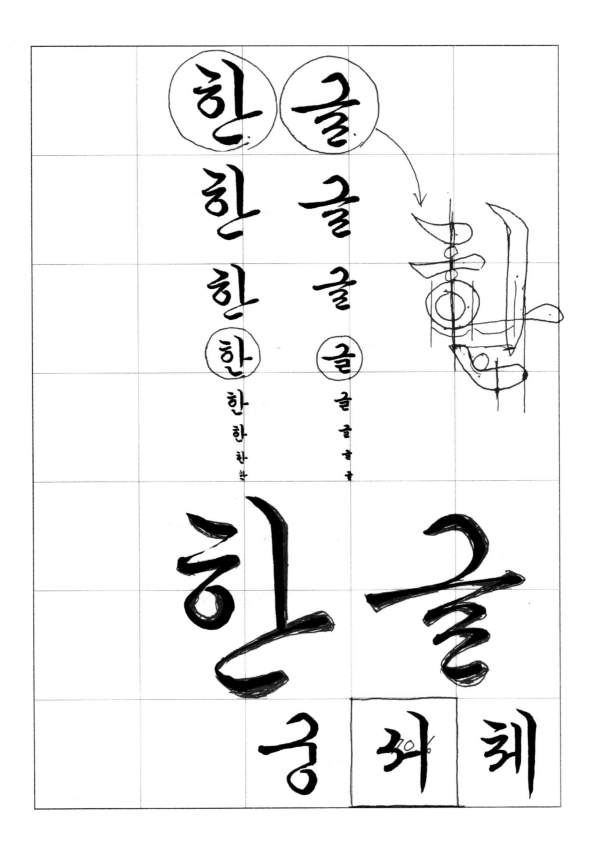

궁서체 한글 기초 쓰기 2(실전편 1)

기초 쓰기 수업을 시작하겠습니다.

먼저, 한 칸에 가로획을 3줄 그을 것입니다. 꼭 한 칸에는 가로획이나, 세로획은 3줄만 긋기 바랍니다. 한 칸 안에 꼭 적당한 공간을 남기고 시작을 하고 끝을 맺어야 합니다. 기초 쓰기 시간이니 당연히, 굵기는 똑같이 해야 합니다. 처음부터 기교를 부린다고 정상적인 가로획을 연습하면 안 됩니다. 대신 똑바르게 긋고 처음과 끝의 맺음을 정확한 위치에서 시작하고 끝내야 합니다.

그 이유는 첫 글자를 쓸 때 어느 위치에서 시작할 것인지 글자의 감을 익히고 공간 여백의 감각도 익히는 연습도 됩니다. 예를 들어 '라'자를 쓸 때 앞쪽에서부터 'ㄹ'을 시작할 것인지, 뒤쪽에서부터 시작할 것인지 감각을 익히는 것입니다.

다음은 한 칸에 세로획을 3줄 그을 것입니다. 마찬가지로 시작과 끝점은 확실하게 지켜주고 굵기는 똑같이 하면 됩니다. 세로획도 정상적인 세로획을 연습하면 안 됩니다.

그다음은 기초 쓰기 자음을 모두 쓸 것입니다. ㄱ자를 쓸 것인데 ㄱ자는 앞에 쓴 가로획과 세로획을 합친 것입니다. ㄱ자도 마찬가지로 첫 시작과 끝점의 위치를 확실하게 하면 됩니다.

다음은 ㄴ자를 써보겠습니다. ㄴ자도 마찬가지로 '세로획+가로획'을 합친 것입니다.

그다음은 ㄷ자를 써보겠습니다. ㄷ자는 '가로획+세로획+가로획'을 합친 겁니다.

이처럼, 가로획과 세로획만 제대로 쓰면 모든 글자의 30%~50% 이상은 잘 쓸 수가 있습니다. 추후 정식으로 가로획과 세로획을 배울 것입니다.

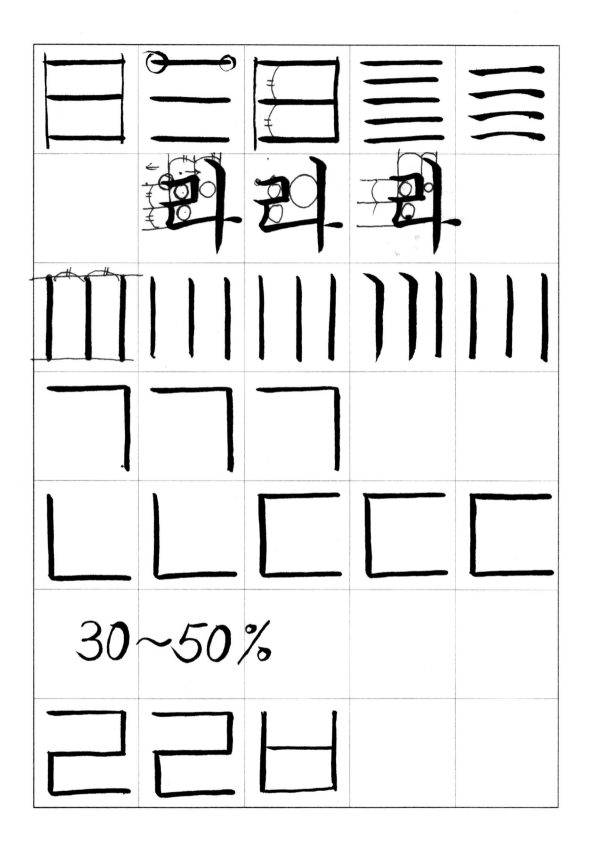

궁서체 한글 기초 쓰기 3(실전편 2)

그럼 ㄹ자 연습을 해보겠습니다. ㄹ자는 가로획, 세로획, 가로획, 세로획, 가로획을 합친 것입니다.

ㅁ자도 같이 써보겠습니다. '세로획+가로획+세로획+가로획'을 합친 것입니다. ㅂ자도 써보겠습니다. '세로획+세로획+가로획+가로획'을 합친 것입니다.

다음에 쓸 'ㅅ, ㅇ, ㅈ, ㅊ, ㅎ'은 기초편에서는 제외하고 다른 모양으로 연습을 할 것이고 모음에 들어가서 상세하게 배우게 될 것입니다.

그다음은 ㅋ자를 써보겠습니다. ㅋ자도 가로획, 세로획, 가로획으로 이루어져 있습니다. 다음은 ㅌ자를 써보겠습니다. 가로획, 가로획, 세로획, 가로획으로 합쳐져 있습니다. 다음은 ㅍ자를 써보겠습니다. 가로획, 세로획, 세로획, 가로획으로 합쳐져 있습니다. 그럼 자음을 다 써보았는데요. 그다음은 자음을 종합적으로 연습해 보겠습니다.

먼저, 네모 모양에 ×자가 들어가는 모양입니다. 여기부터는 붓펜을 떼지 않고 이어서 연습을 해보아야 합니다. 남는 공백은 세로획으로 마무리를 해주세요. 이 연습은 모든 자음과 특히, 'ㅅ, ㅈ, ㅊ'에서도 필요한 연습입니다.

그다음은 한자 '밭 전'자로 연습을 해볼까요? 남는 부분은 마찬가지로 'ㄱ+ㄴ'으로 마무리를 해줍니다. 그다음은 'ㅅ, ㅈ, ㅊ' 연습이 되는 영어 대문자 M과 W를 같이 해보겠습니다. 마찬가지로 시작점과 끝점은 지켜주고, 똑바로 그으면 됩니다.

그다음은 ㅇ자를 연습할 달팽이 모양을 해보겠습니다. 상세편에 가면 ㅇ자는 한 번 만에 완성을 하는 방법과 2번으로 나누어서 만드는 방법이 있습니다. 그럼 달팽이 모양을 해보겠습니다. 마지막으로 별 모양을 만들어 보겠습니다.

지금까지 붓펜 글씨 기초 쓰기를 청암체와 같이 해보았습니다. 어떻습니까? 기초 쓰기는 생각보다 어렵지 않죠? 다음 강의를 보기 전에 이 기초 쓰기는 계속 연습해 주기 바랍니다. 처음에는 무엇보다 손과 붓펜이 친해져야 합니다. 여러분들이 여태 길들여졌던 볼펜 같은 펜과는 느낌이 확연히 다를 것입니다. 붓펜의 느낌을 알려면 많은 연습을 해야 합니다. 연습 시간은 집에서든 직장이든 휴식시간 등 짬짬이 시간에 하루에 최소한 20분 이상은 해보길 바랍니다.

20분 이상은 해보길 바랍니다.

짬짬이 시간에, 하루에 최소한

집에서든 직장이든 휴식시간 등

연습 시 간은

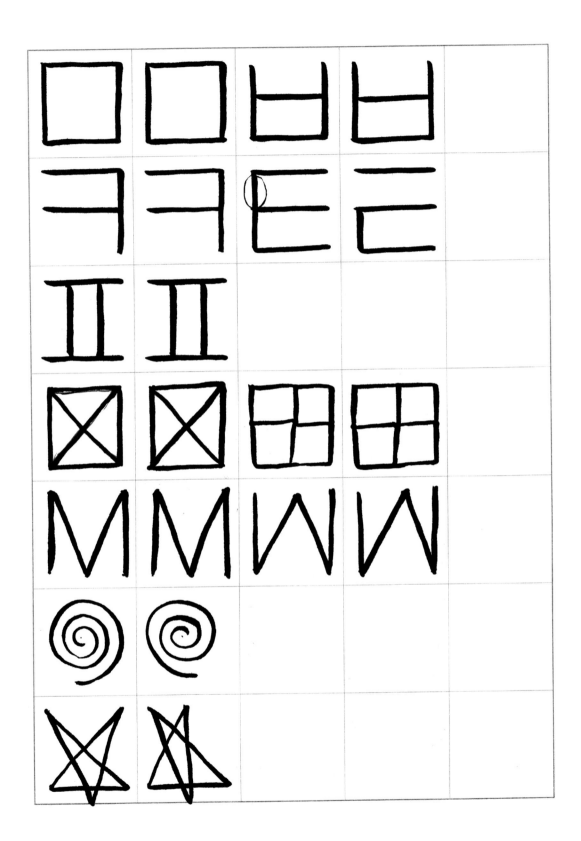

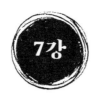

궁서체 한글 기초 쓰기 4(실전편 3)

이때까지 연습한 것을 복습하는 차원에서 다시 적어보는 시간을 갖도록 하겠습니다.

궁서체 한글 기초 쓰기 5
(잘못 쓰인 예시)

잘못된 예시를 몇 가지 들어볼 것입니다. 잘못된 부분을 기억하면서 기초 쓰기 연습을 많이 하길 바랍니다. 잘못된 예시는 기억에 오래 남아서 글쓰기에 많은 도움이 됩니다.

청암체 "붓펜" 잘못 쓰인 예시

꾸준함만 있으면 반드시 좋은 글씨로 발전하는 것을 확인하실 수 있습니다 유튜브 아빠글씨

정상적인 가로획.

시작과 끝마무리가 정확한 위치에서 벗어남.

가로획과 가로획 사이의 간격이 고르지 못함.

가로획이 서로 평행하지 못함.

가로획 굵기가 일정치 못함.

기초 연습은 굵기가 일정하게 연습 되어야 한다.

가로획굵기가 서로 다름.

청암체 "붓펜" 잘못 쓰인 예시

정상적인 세로획

끝점 위치까지 제대로 연결 되어야 함.

모든 획은 수직으로 연습 되어야 함.

리을의 칸 간격이 일정치 못함.

기초쓰기 ㅂ은 정사각형이 되도록 연습해야 함.

모든 획은 수직 수평으로 연습되어야 함.

모든 획의 굵기는 같게 연습 되어야 함.

청암체(붓펜) 정자체 체본

三			
川			
ㄱ			
ㄴ			
ㄷ			
ㄹ			
ㅁ			

꾸준함만 있으면 반드시 좋은 글씨로 발전하는 것을 확인하실 수 있습니다 유튜브 아빠글씨

ㅂ
ㅋ
ㄷ
ㅍ
ㅅ
ㅈ
ㅊ

청암체(붓펜) 정자체 체본

꾸준함만 있으면 반드시 좋은 글씨로 발전하는 것을 확인하실 수 있습니다 유튜브 아빠글씨

궁서체(정자체)

가로획

1 붓펜은 최대한 수직으로 세울수록 좋다

2 왼손으로 받쳐 써도 색다른 글씨 체로 바뀌어 진다

3 눕혀서 쓰면 자기가 원하는 획이 나오지 않는다

4 살짝 쥐고 많이 써봐야 붓펜과 종이가 만나는 감촉
을 손이 느낄 수 있다

5 그래서 가로획에 들어가기에 앞서 수강생들은
같은 굵기로 선긋는 연습을 최소한 7일정도 한다

6 붓펜이 가는 방향으로 곱게 대어서

7 중간으로 가면서 붓펜을 들어 가늘게 만들고

8 중간 넘어서는 붓펜에 힘을 가하고

9 끝 부분은 약간 밑방향으로 점을 찍듯 놓는다

10 가로획은 처음과 끝이 5도 정도 위로 향하도록 긋는다

11 밑부분은 큰 원이 들어간다는 느낌으로 마무리 한다

12 처음과 끝의 각도는 45도 평행선이 되게 한다

13 붓펜의 강하게 힘주어 쓰는 곳을 잘 파악해야 한다

14 가로획 앞부분은 ㄱ자의 점획이다

15 가로획 뒷부분은 ㅗ자의 점획이다

16 잘못된 예시를 기억하며 가로획을 연습한다

가로획의 모든 것 1
(들어가기에 앞서)

이번 시간은 청암체 붓펜 강의, 가로획 쓰기를 하겠습니다.

제가 이야기했듯이, 붓펜 한 가지만 제대로 배우고 나면 모든 손글씨는 혼자서 연습하더라도 훨씬 빠르고 바르게 쓸 수 있다는 것입니다.

앞에서도 말했듯이 붓펜의 장점 중 하나인 간단한 준비물인 붓펜 한 자루와 5칸 노트 혹은 가로×세로 각 3cm로 된 칸 종이만 있으면 됩니다.

오늘은 가로획에 대해 말씀드릴 것입니다. 가로획과 세로획만 잘 써도 자음, 모음의 30%~50%는 성공한 것이라고 확신합니다. 모든 글자에는 세로획과 가로획이 안 들어가는 데가 없습니다. 또한, 세로획과 가로획은 웬만한 자음과 모음에 적용 가능하기도 합니다. 'ㄱ, ㄴ, ㄷ, ㄹ, ㅁ, ㅂ, ㅈ, ㅊ, ㅋ, ㅌ, ㅍ, ㅎ', 'ㅏ, ㅑ, ㅓ, ㅕ, ㅗ, ㅛ, ㅜ, ㅠ, ㅡ, ㅣ'에 모두 적용되고 'ㅅ, ㅇ, 점획'만 제외하면 모두 적용이 됩니다. 그러므로 가로획은 너무 중요한 모음 중 하나입니다.

그럼 가로획 쓰는 방법에 대해 설명하겠습니다.

❶ **붓펜은 최대한 수직으로 세울수록 좋습니다.**

처음에는 약간 불편할 수도 있겠지만, 붓펜을 최대한 수직으로 세워야만 모든 획이 깨끗하고 정확하게 나옵니다.

❷ **왼손으로 받쳐 써도 색다른 글씨체로 바뀝니다.**

왼손으로 받쳐 쓰면 붓펜이 완전 수직으로 세워지고, 붓의 반경이 훨씬 넓어집니다. 마찬가지로 획이 깨끗하고 정확하게 나옵니다.

❸ 눕혀서 쓰면 자기가 원하는 획이 나오지 않습니다.

붓펜은 볼펜처럼 많이 눕힐수록 글씨가 거칠고 원하는 획이 나오지 않습니다.

❹ 살짝 쥐고 많이 써봐야 붓펜과 종이가 만나는 감촉을 손이 느낄 수 있습니다.

지금까지 볼펜 같은 펜으로 쓴 감촉과 붓펜으로 쓰는 감촉은 다릅니다. 하다못해 낙서를 하더라도 많이 써보아야 붓펜의 감촉을 느낄 수가 있습니다.

❺ 가로획에 들어가기에 앞서 독자분들은 같은 굵기로 선 긋는 연습을 최소한 7일 정도 합니다.

앞의 붓펜 강의 기초 쓰기 편에서 보았듯이 기초 쓰기 연습을 많이 해야 붓펜 글씨를 보다 빨리 잘 쓸 수가 있고, 중도에 포기하지 않습니다. 기초 쓰기 연습이 별것 아닌 것 같아도 꾸준히 연습하면 글쓰기를 재밌게 배울 것입니다.

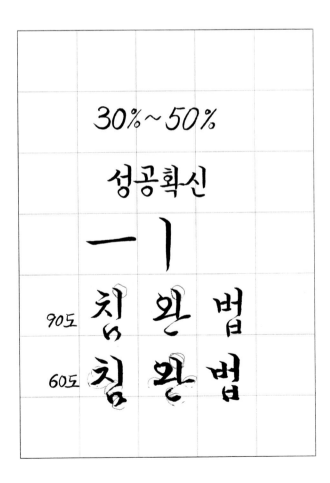

볼펜

붓펜

냄새

청산나는향이다

청산나는향이다

가로획의 모든 것 2
(실전편 1)

❻ 붓펜이 가는 방향으로 곱게 대어서,

붓펜을 제일 처음 종이에 댈 때는 그냥 쿡 찍어서 대는 것이 아니고, 살포시 붓펜이 가는 방향으로 따라 대야 합니다.

그렇지 않으면 처음 모양이 곱게 나오지 않고 가로획 본래의 모양이 흐트러집니다. 마치 비행기가 활주로에서 착륙하는 형상이라고 보면 되겠습니다.

❼ 중간으로 가면서 붓펜을 들어 가늘게 만들고,

가로획은 중간 부분이 제일 가늘어야 모양이 좋아 보입니다.

그래서 처음 붓펜을 강하게 대고 긋다가 천천히 힘을 빼면 자연스럽게 가늘어집니다. 주의할 점은 윗부분은 수평을 유지하고 밑부분이 가늘어져야 합니다.

❽ 중간 넘어서는 붓펜에 힘을 가합니다.

마찬가지로 중간 부분까지 가늘어지다가 다시 굵어져야 합니다. 중간 부분부터는 붓펜에 힘을 가하여 점점 굵은 가로획이 나와주어야 합니다.

❾ 끝부분에서는 붓펜이 가는 방향과 약간 밑 방향으로 점을 찍듯 놓습니다.

그러므로 첨 시작과 끝은 두껍게 나오고, 중간 부분은 가늘게 나오는 것입니다. 끝부분에서는 붓펜 방향을 약간 밑 방향으로 한 번에 점을 찍듯이 찍고 그냥 마무리를 짓습니다.

❿ 가로획은 처음과 끝이 5도 정도 위로 향하도록 긋습니다.

모든 글자는 오른쪽으로 갈수록 약간 위를 향하도록 그어야 합니다. 그래야 글자가 안정감이 있어 보이고, 조화가 이루어지며, 힘찬 감이 들어 보입니다.

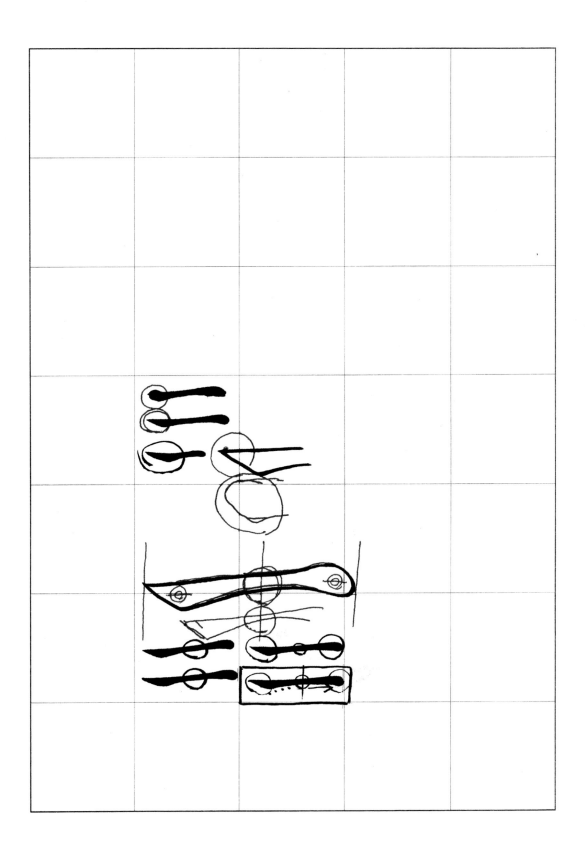

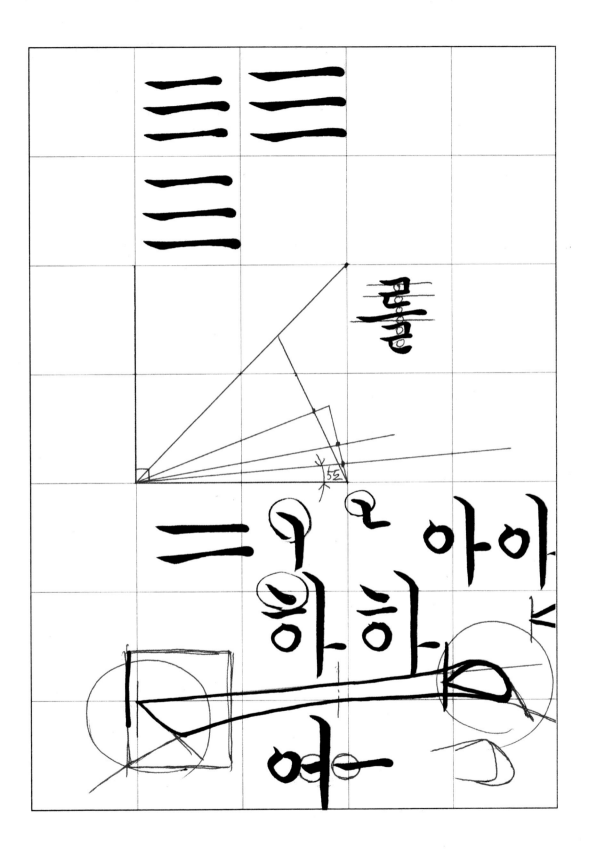

가로획의 모든 것 3
(실전편 2)

⓫ 밑부분은 아주 큰 원이 들어간다는 느낌으로 마무리해 줍니다.

가로획을 그을 때 밑부분 모양은 아주 큰 원이 들어간다는 느낌으로 쓰면 정확합니다. 윗부분은 위쪽 5도 방향으로 올려 쓰라고 했는데 중간 넘어서는 약간 더 굵어지면서, 올려 써야 합니다.

⓬ 처음과 끝의 각도는 45도 평행선이 되게 합니다.

처음 부분과 끝부분의 방향은 45도로 서로 평행선이 나와야 합니다.

⓭ 붓펜의 강하게 힘주어 쓰는 곳을 잘 파악해야 합니다.

흔히 필압 조절이라고 하죠?

필압이란? 말 그대로 각종 펜 등에 가해지는 압력의 크기입니다. 다시 말하면, 선의 굵기를 조절하기 위해 눌러쓰는 힘의 정도란 뜻입니다. 그러므로 필압 조절이란 붓펜 선의 굵기를 조절하기 위해서 강, 약을 조절하여 글씨를 쓴다는 의미입니다. 대부분 획의 시작 부분을 강하게 하는 것이 원칙입니다.

⓮ 가로획 앞부분은 ㅓ자의 점획입니다.

가로획 앞부분의 모양은 모음 ㅓ자의 점획과 똑같습니다.

⓯ 가로획 뒷부분은 ㅏ자의 점획입니다.

가로획 뒷부분의 모양은 모음 ㅏ자의 점획과 똑같습니다. 기억했다가, 나중에 모음에 들어가면 한결 쉽게 배우게 됩니다.

가로획 앞부분은
ㄴ자의 첨획

가운데가
→ 제일 가늘게
(약하게)

→ 겹차외로

→ 강하게

→ 강하게

5도

→ 붓펜 가는 방향.

→ ①.② 는 평행선으로 유지

②

①

→ 아주 큰 원이 들어간다는 느낌으로.

→ 가로획 뒷부분은
ㄴ자의 첨획

가 로 획

가로획의 모든 것 4
(잘못 쓰인 예시)

⓰ 잘못된 예시를 보면서 가로획을 연습합니다.

잘못된 예시를 몇 가지 들어봤습니다. 잘못된 부분을 기억하면서 가로획 연습을 많이 하길 바랍니다.

청암체 "붓펜" 잘못 쓰인 예시	
꾸준함만 있으면 반드시 좋은 글씨로 발전하는 것을 확인하실 수 있습니다	유튜브 아빠글씨
一	정상적인 가로획
一	강약 구분없이 같은 굵기로 쓰졌다.
一	오른쪽이 너무 쳐져 무거워 보임.
↗	오른쪽이 너무 올라감. (우상향 5도 유지)
一	선이 고르지 않고 너무 흔들림
으	중간 지점에서 오른쪽이 너무 길다.
～	시작점과 끝점이 평행(45도)이 안됨.

청암체 "붓펜" 잘못 쓰인 예시

	붓펜을 너무 쿡 늘러 찍어서 시작 함.
	가로획은 밑부분이 가늘게 되어야 함.
	붓펜을 밑으로 대지 말고 붓펜 가는 방향인 옆으로 뗄것.
	한 칸에는 세 줄만 연습할 것.
	너무 기교가 들어 감. (뒷부분 5도 우상향)
	시작점과 끝점을 확실히 지켜서 연습할 것.
	정상적인 가로획 연습 샘플. (가로·세로 각 30cm)

청암체(붓펜) 정자체 체본

꾸준함만 있으면 반드시 좋은 글씨로 발전하는 것을 확인하실 수 있습니다 유튜브 아빠글씨

꾸준함만 있으면 반드시 좋은 글씨로 발전하는 것을 확인하실 수 있습니다 유튜브 아빠글씨

1. 가로획과 마찬가지로 세로획에 들어가기에 앞서 수강생들은 선긋는 변화습을 최소한 7일 정도 한다
2. 세로획은 머리부분, 몸통부분, 꼬리부분으로 나눈다
3. 머리부분은 붓펜을 45도로 힘차게 가는 방향으로 대어서 아래 수직으로 방향을 바꾸고
4. 세로획 머리 바깥 부분은 왼모양 형태로 잡아준다
5. 같은 크기로 몸통부분을 내리 긋다가 꼬리부분에
6. 붓펜을 들면서 꼬리 끝은 몸통 회편 1/5 지점으로 끌을 뾰죽하게 뽑는다
7. 머리 몸통 꼬리 부분을 5등분으로 나누면

세로획

궁서체 (정자체)

꾸준함만 있으면 반드시 좋은 글씨로 발전하는 것을 확인하실 수 있습니다 유튜브 아빠글씨

머리1, 몸통3, 꼬리1의 길이가 되게 한다
8. 가로획과 세로획은 자음과 모음의 모든 곳에 적용되는
9. 잘못된 예시를 기억하며 세로획을 연습한다.

세로획의 모든 것 1

이번 시간은 붓펜 글씨 쓰기 중에서 세로획 쓰기를 함께 해보겠습니다.

가로획과 세로획만 잘 써도 자음과 모음의 30%~50%는 성공한 것이라고 확신합니다.

모든 글자에는 세로획과 가로획이 안 들어가는 곳이 없습니다. 또한, 세로획과 가로획은 웬만한 자음과 모음에 적용 가능하기도 합니다.

'ㄱ, ㄴ, ㄷ, ㄹ, ㅁ, ㅂ, ㅈ, ㅊ, ㅋ, ㅌ, ㅍ, ㅎ', 'ㅏ, ㅑ, ㅓ, ㅕ, ㅗ, ㅛ, ㅜ, ㅠ, ㅡ, ㅣ'에 모두 적용되고 'ㅅ, ㅇ, 점획'만 제외하면 모두 적용이 됩니다. 그러므로 세로획은 너무 중요한 모음 중 하나입니다.

그럼 세로획 쓰는 방법에 대해 설명하겠습니다.

❶ 가로획과 마찬가지로 세로획에 들어가기에 앞서 같은 굵기로 선 긋는 연습을 최소한 7일 정도 합니다.

물론 가로획과 세로획부터 바로 들어가도 되지만, 첫 시간 기초 쓰기를 해보고, 연습을 많이 한 상태에서 한다면 훨씬 이해도 빠르고 감도 잡힐 것이라고 생각합니다.

❷ 세로획은 머리 부분, 몸통 부분, 꼬리 부분으로 나뉩니다.

방금 말한 것처럼 세로획은 머리, 몸통, 꼬리 부분으로 나뉩니다. 여기서 하나라도 흐트러지면 세로획은 볼품이 없어져 버립니다.

❸ 머리 부분은 붓펜을 45도로 힘차게 가는 방향으로 대어서 아래 수직으로 방향을 바꾸고,

세로획도 마찬가지로 붓펜이 가는 방향으로 붓을 대어서 시작해야 합니다.

처음부터 점을 찍듯 쿡~ 눌러 찍으면 안 됩니다. 또한, 모든 글자는 첫 시작이 좀 강하다는

느낌으로 힘차게 출발해야 합니다. 45도로 찍어서 아래 수직으로 방향을 바꿉니다. 머리 부분이 너무 짧거나 길지 않도록 주의합니다.

❹ 세로획 머리 바깥 부분은 원 모양에 가까운 형태로 잡아줍니다.

머리 모양을 너무 반듯하게 깎아지르듯 쓰는 것보다 궁서체의 세로획 머리 바깥 부분은 둥근 원 모양이 나오는 것이 보기가 좋습니다.

세로획의 모든 것 2

❺ **같은 굵기로 몸통 부분을 내리긋다가, 꼬리 부분에서는 천천히 내립니다.**

궁체의 아름다움 중 하나가 가지런한 세로획 맞춤에 있습니다. 몸통 부분에서는 똑같은 굵기로 내리긋다가 꼬리 부분이 시작될 때는 천천히 내리면서 꼬리 부분을 예쁘게 만들어 주어야 합니다.

꼬리 부분은 갑자기 가늘지도, 너무 길게 늘어나지도 않아야 합니다. 세로획 5등분 중 1등분 안에 맞추어야 한다는 것입니다. 예를 들면, 갑자기 짧아지거나, 뾰족하게 만든다고 길어지면 안 되는 것입니다.

❻ **붓펜을 들면서 꼬리 끝은 몸통 왼편으로 1/5 지점으로 끝을 뾰족하게 뽑습니다.**

흔히, 한글 붓글씨를 배우게 되면 꼬리 부분 마감을 교본과 같이 많이 합니다.

왜냐하면, 붓의 특성상 끝을 뾰족하게 마무리를 하려면 왼쪽으로 감아 돌려야 잘 됩니다. 하지만, 붓글씨나 붓펜 글씨로는 조금 아쉬운 마무리입니다. 흘림체에서는 어느 정도 기교가 들어가도 어울리기는 합니다만, 정자체에서는 더욱 자제해야 하는 부분입니다.

그래서 처음부터 꼬리 부분 마감을 몸통 굵기의 좌측 1/5지점에서 마무리한다고 생각하세요. 연습도 그렇게 하다 보면 나중엔 보기 좋은 위치의 세로획 마무리가 될 것입니다.

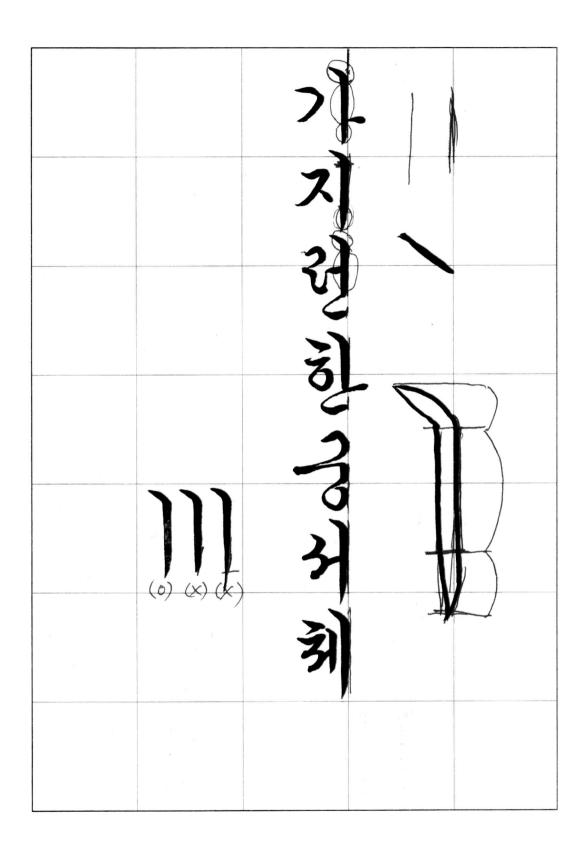

가지런한 궁서체

|||
(o) (x) (x)

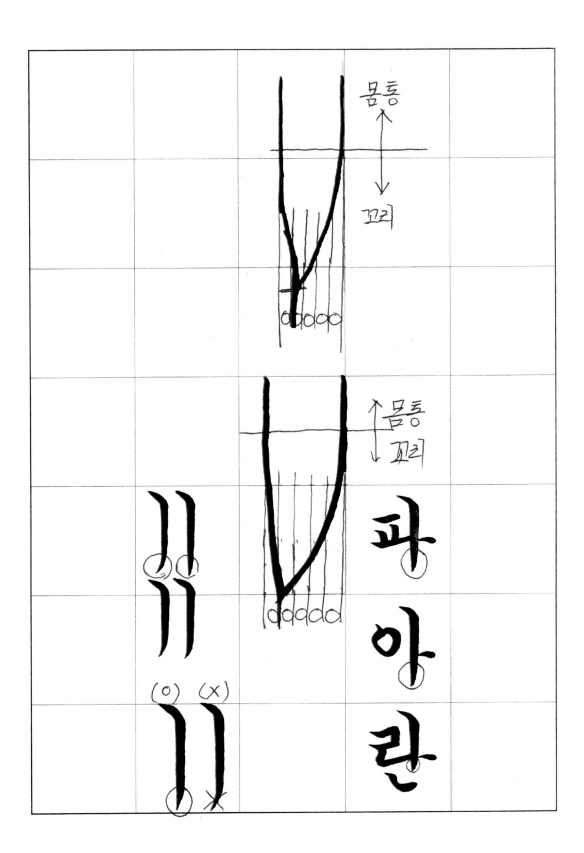

세로획의 모든 것 3

❼ **머리, 몸통, 꼬리 부분을 5등분으로 나누면, 머리 1, 몸통 3, 꼬리 1의 길이가 되게 합니다.**

먼저 5등분으로 나눠 보겠습니다.

머리 부분을 1등분, 몸통 부분은 굵기가 가늘어지는 꼬리 시작점까지라고 해야 하겠죠?

몸통 부분을 3등분, 꼬리 부분을 1등분, 세로획은 이 정도 선에서 맞춘다고 생각하고 글을 쓰면 아주 예쁜 세로획이 됩니다.

❽ **가로획과 세로획은 자음과 모음의 모든 곳에 적용됩니다(ㅅ, ㅇ 제외).**

지금까지 가로획 및 세로획을 함께 해봤습니다.

가로획과 세로획은 자음과 모음의 모든 곳에 쓰입니다.

붓펜 글씨 획 중에서 가장 기본 획이면서 제일 중요한 획입니다.

그러므로 가로획과 세로획은 진도를 나가면서도 계속 연습을 해주어야 합니다.

청암체(붓펜) 정자체 상세 설명

강하게 ←
45도

→ 원모양(반달모양)
1등분

3등분 몸통부분
굵기는
똑 같게

꼬리 부분에서는
천천히 내릴것.
1등분

→ 꼬리 끝부분 지점은
몸통 왼편 1/5지점.

세로획의 모든 것 4(잘못 쓰인 예시)

❾ 잘못된 예시를 보면서 세로획을 연습합니다.

잘못된 예시를 몇 가지 들어봤습니다. 잘못된 예시는 자기 스스로 잘못된 것을 인지하는 효과도 있을뿐더러 기억에 오랫동안 남아 있어 많은 도움이 되리라 생각합니다.

청암체 "붓펜" 잘못 쓰인 예시

부족함만 있으면 반드시 좋은 글씨로 발전하는 것을 확인하실 수 있습니다 유튜브 아빠글씨

ㅣ	정상적인 세로획.
ㅣ	머리 부분이 너무 짧다.
ㅓ	머리 부분이 너무 길다.
이	머리 부분의 각도가 너무 크다 (45도 유지)
이 1/5	몸통 부분이 짧고 꼬리 부분이 길다.
이 1/5	꼬리 부분이 너무 짧다.
이	세로획은 수직이 되어야 한다.

청암체 "붓펜" 잘못 쓰인 예시

ㅣ 1/5	꼬리 부분이 너무 바깥으로 빠짐.
ㅣ 1/5	꼬리 부분이 너무 안쪽으로 빠짐.
이	세로획 시작점이 ㅇ위치보다 낮게 시작됨.
이	세로획 시작지점이 ㅇ위치보다 높게 시작됨.
에	세로획 위치가 ㅇ과 너무 가까움.
이	세로획 위치가 ㅇ과 너무 멀다.
이	정상적인 "이"자. (샘플)

청암체(붓펜) 정자체 체본

꾸준함만 있으면 반드시 좋은 글씨로 발전하는 것을 확인하실 수 있습니다 유튜브 아빠글씨

작품 감상

윤동주 시인의 「별 헤는 밤」

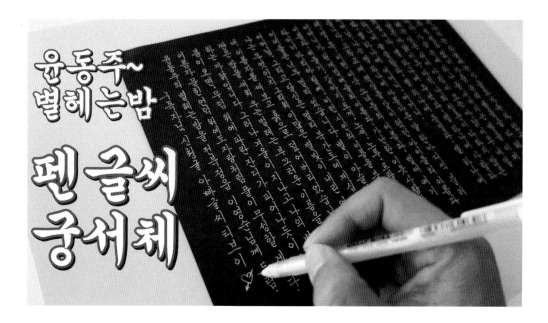

궁서체 (정자체)

기역

1 기역자는 쓰임새에 따라 4가지로 구분된다

2 첫번째로 "가 거 겨 기"에 쓰이는 기역자이다

3 가로획을 긋는 느낌으로 아래방향으로 힘차게 붓펜을 놓는
파생되는 모든 글자 (예: 각 간 감 갑 갸 값 강등)에 적용

4 밑으로 내려오면서 ㄱ자 중간부분까지는 힘을 빼고

5 기역자 중간부분에서 다시 힘을주어 왼쪽 편으로 향한다

6 차 차 힘을 빼면서 기역자 시작점보다 같거나 길게 뽑는다

7 끝의 모양은 너무 뾰족하게 만들지않고 뭉뚝하게 한다

8 첫획의 길이는 붓펜을 자연스럽게 펴줌을 찍은 붓펜 길이

9 안쪽에는 각도가 다르지만 바깥쪽에는 45도가 유지되는
만큼 다시 가면 된다

10 오양이 된다

11 두번째로 "고 교"에 쓰이는 기역자이다

12 가로는 가로획과 세로는 세로획과 유사하다

13 받침의 기역자는 가로획보다 세로획이 길어 보이게 한다

14 가로획과 세로획의 시작점은 힘차게 붓펜을 놓는다

15 세번째로 "받침"에 쓰이는 받침 기역자이다

16 마찬가지로 가로는 가로획 세로는 세로획과 유사하다

17 ㄱ자는 세로획보다 가로획이 길어 보이게 마무리한다

18 고교에 쓰이는 ㄱ과 같은 모양으로 쓰인다

19 네번째로 "구 규 그"에 쓰이는 기역자이다

20 첫번째의 기역자와 같은 방법으로 붓펜을 힘차게 놓되
붓펜의 방향이 위를 향하고 차차 힘을 빼면서 왼을

21 그리듯 아래로 돌려 내린다

22 모양은 고개 숙인 오리 (목덩이 머리 목부분)을 생각하며
쓴다

23 3단계로 머리목부분 방향은 ㄱ자의 가로획 시작점을
미측보는 각도로 한다

24 기역자 끝부분의 모양과 길이는 붓펜을 가늘게 컵하게
한다

25 잘못된 예시를 기억하며 ㄱ자를 연습한다.

ㄱ자 4가지 쓰는 방법 1
(가, 갸, 거, 겨, 기 1 / 들어가기에 앞서)

꾸준함만 있으면 반드시 좋은 글씨로 발전하는 것을 확인하실 수 있습니다. 이것은 제가 말씀드릴 수 있는 메시지입니다.

이젠 본격적인 자음의 순서대로 수업이 시작될 것입니다. 이번 시간은 붓펜 글씨 ㄱ자를 시작하겠습니다. 지금까지 저와 함께, 기초 쓰기, 가로획 쓰기, 세로획 쓰기를 같이 해봤습니다.

저는 한글 붓글씨 35년 경력으로, 붓글씨를 바탕으로 붓펜 글씨를 정리했습니다. 참고로, 붓펜은 붓글씨와 성질은 비슷하지만, 붓글씨와 같이 생각하면 안 됩니다. 뿌리는 '일중 김충현' 선생님의 한글을 바탕으로 하지만, 안 좋은 건 다 버리고, 좋은 것만 골라서 청암체 붓펜 글씨로 만들었으니 업그레이드했다고 생각해 주면 되겠습니다.

붓펜은 붓글씨의 전문용어들 운필이라든지, 역입, 회봉, 중봉 같은 단어를 웬만하면 사용하지 않습니다. 붓펜은 가능하면 중봉 쓰기를 권장하지만 크게 중요시 않아도 됩니다. 그래서 역입도 필요 없고 회봉도 필요치 않습니다. 그리고, 붓글씨를 잘 쓴다고 붓펜 글씨를 잘 쓰는 것은 절대 아니지만, 붓펜 글씨를 잘 쓰면 모든 펜글씨는 조금의 노력만 기울이면 모든 글씨를 명필로 쓸 수가 있는 장점이 있습니다. 제가 한 가지 말씀드릴 것이 있습니다. 제가 그냥 붓펜이라 하지 않고 꼭, 모나미 붓펜이라고 강조를 합니다. 왜냐면, 이 모나미 붓펜이어야 붓펜 글씨를 저하고 호흡을 맞출 수 있기 때문입니다.

붓펜 종류도 정말 수없이 많지만, 제가 이것저것 아마도 대부분을 사용해 보고 결론을 내린 것입니다. 그러므로 저를 확실히 믿고 따라와 주면 되겠습니다.

자음 중에서 ㄱ자 쓰는 법칙에 대해 설명하겠습니다.
❶ **ㄱ자는 쓰임새에 따라 4가지로 구분됩니다.**
ㄱ자는 모음의 위치와 쓰임새에 따라 4가지로 구분이 됩니다.

❷ 첫 번째로 '가, 갸, 거, 겨, 기'에 쓰이는 ㄱ자입니다.

'가, 갸, 거, 겨, 기'에만 쓰이는 것이 아니라 파생되는 모든 글자(예를 들어, 각, 간, 감, 갑, 개, 객, 값, 갋 등)에 적용이 모두 됩니다. 흔히, 일반 펜글씨를 쓸 때면 ㄱ자를 각지게 많이 써잖아요? 그런데 궁체는 조금 다릅니다. 붓글씨나 붓펜을 쓸 때면 이렇게 모양이 조금 특이합니다. ㄱ자 모양과 형태를 정확하게 기억하고 저와 같이 '가, 갸, 거, 겨, 기' 글자를 연습하면 되겠습니다.

청암체(붓펜) 정자체 상세 설명				
꾸준함만 있으면 반드시 좋은 글씨로 발전하는 것을 확인하실 수 있습니다				유튜브 아빠글씨
가	갸	거	겨	기
각	간	감	개	객
값	갋			
가	가			

ㄱ자 4가지 쓰는 방법 2
(가, 갸, 거, 겨, 기 2)

❸ 가로획을 긋는 느낌으로 아래 방향으로 힘차게 붓펜을 놓습니다.

붓펜을 가로획 쓰듯 놓는 동시에 아래 방향으로 붓펜 방향을 바꿉니다. 가로획은 붓펜을 놓았다가 우상향 5도로 가는데 ㄱ자는 가로획처럼 놓았다가 바로 아래 방향으로 바꿉니다.

❹ 밑으로 내려오면서 ㄱ자 중간 부분까지는 힘을 빼고, 안쪽에는 모양을 자연스럽게 유지하고 바깥 부분은 힘을 천천히 빼면서 매끄럽게 모양을 만들어 줍니다.

흔히 궁서체 ㄱ을 보면 바깥 부분에 매끄럽지 않은 모양을 많이 보았을 것입니다. 이유는 힘을 빼도 너무 힘을 많이 빼서 그렇습니다. 우리가 여태 많이 봐 와서 눈에 익은 궁서체가 '일중 김충현' 선생님의 일중체입니다. 제가 청암체 붓펜으로 강의하는 것도 일중체를 바탕으로 하는 것이기도 합니다. 컴퓨터의 궁서체 폰트나, 비문이나, 옛날 간판 등에 사용되는 글자이기도 합니다. 컴퓨터 엑셀의 궁서체가 약 70%~80% 정도는 흡사하다고 보면 됩니다.

❺ ㄱ자 중간 부분에서 다시 힘을 주어 왼편으로 향합니다.

말씀드렸듯이 천천히 힘을 빼서 가늘게 만들어는 주는데 이 모양이 나타나지 않을 만큼~ 해서 다시 왼편으로 향합니다. 각도는 약 45도로 하면 좋습니다.

❻ 천천히 힘을 빼면서 ㄱ자 시작점보다 같거나 길게 뽑습니다.

여기서는 천천히 힘을 빼면서 가늘게 만들어 줘야 합니다. 일중체의 정자에서는 이 끝부분을 ㄱ자 시작점보다 약간 길게 뽑아줍니다. '꽃들체'에서는 이 끝부분을 ㄱ자 시작점보다 짧게 마무리를 짓습니다. 청암체 붓펜에서는 같거나 약간 길게 뽑길 권장합니다. 그러면 글이 시원하게 보입니다. 단, 흘림체에서는 약간 짧게 써야 합니다. 왜냐면, '거'자 같은 경우에는 이와 같이 회봉을 해야 하는데 너무 길면 회봉이 힘들겠죠?

❼ 끝의 모양은 너무 뾰족하게 만들지 않고 뭉텅하게 마무리합니다.

ㄱ자 끝의 모양은 너무 날카로운 마무리가 되지 않도록 해줍니다. 모든 글자는 다음 글자
의 연결을 생각해 두어야 합니다. 그래서 ㄱ자가 글자의 끝이 아니고 다른 자음이나 모음의
연장선이 되는 것입니다. 제가 뾰족하게 뽑는 거와 약간 뭉텅하게 마무리하는 것을 써봤습니
다. 어떤 것이 예쁘게 보이는지 보길 바랍니다.

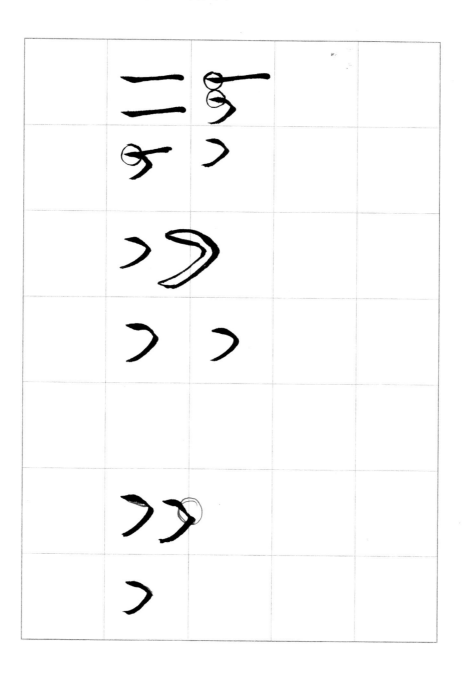

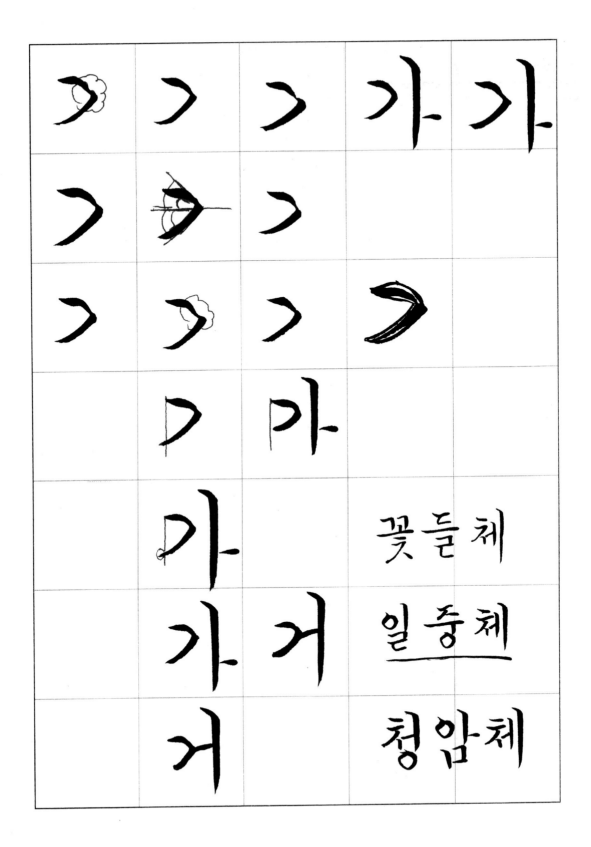

꽃들체

일중체

청암체

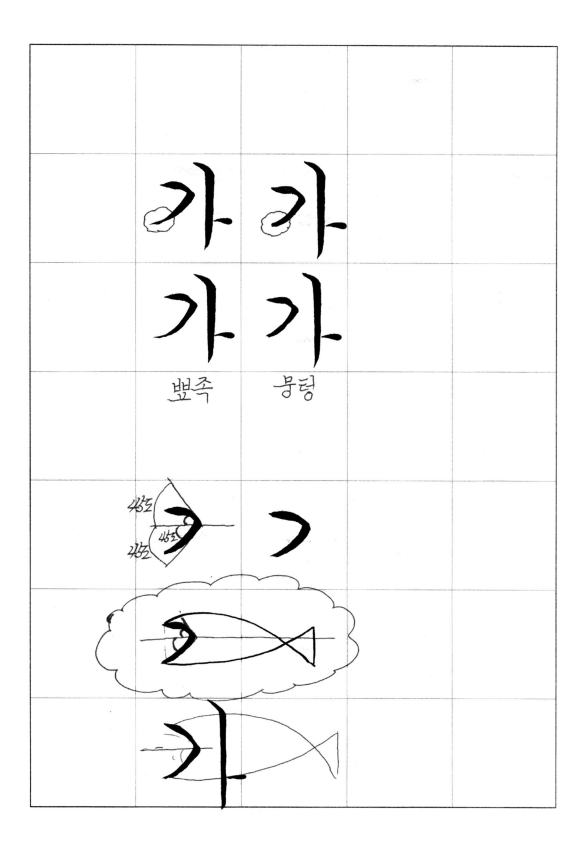

가 가

가 가

뾰족 뭉텅

45도

45도

ㄱ자 4가지 쓰는 방법 3
(가, 갸, 거, 겨, 기 3)

❽ 첫 획의 길이는 붓펜으로 자연스럽게 점을 찍은 붓펜 길이만큼 다시 가면 됩니다.

처음 ㄱ자를 시작할 때는 그 길이를 얼마만큼 길게 할지 조절이 잘되지 않습니다.

방법은 붓펜을 자연스럽게 점을 찍듯 놓으면 그 길이가 나오는데, 그 길이만큼 더 가면 ㄱ자 첫 길이가 되는 것입니다.

❾ 안쪽에는 각도가 다르지만, 바깥쪽에는 아래위로 45도가 유지되는 모양이 되게 합니다.

ㄱ자를 완성해서 반을 나누어보면 안쪽에는 위의 각도가 작고 밑의 각도가 크지만, 바깥쪽의 각도는 아래위가 약 45도로 비슷하게 나와줘야 합니다.

ㄱ자 4가지 중 이 ㄱ자가 제일 까다롭고 어려운 것 같으니 너무 힘들어하지 마세요. 또 어떤 분은 의외로 몇 번 안 하고 터득을 하기도 합니다.

❿ 모양은 생선이 입을 벌린 상태를 연상하며 씁니다.

기역은 생선이 입을 벌리고 있는 모양을 연상하며 쓰면 많은 도움이 됩니다.

제가 ㄱ자에 생선을 그려봤습니다. 위에 입보다 밑에 입을 조금 많이 벌린 상태라고 생각해 주세요. 사람도 입을 너무 많이 벌리면 볼품이 없듯이 생선도 조금만 벌린 상태로 쓰면 되겠습니다.

청암체(붓펜) 정자체 상세 설명

꾸준함만 있으면 반드시 좋은 글씨로 발전하는 것을 확인하실 수 있습니다 유튜브 아빠글씨

강하게

점차 힘을 뺀다 (붓펜을 든다)

첫 방향은
앞으로 본다.

약하게

45도

45도

45도

끝의 모양은
약간 뭉뚝하게.

※ ㄱ자 모양은 생선이 입을 벌린
상태의 모양.

기역 시작점보다 같거나 약간 길게 뽑는다.
(일중체). 흘림체는 짧게 마무리.

가 갸 거 겨 기

ㄱ자 4가지 쓰는 방법 4(고, 교)

⓫ 두 번째로 '고, 교'에 쓰이는 ㄱ자입니다.

ㄱ자에 쓰이는 '고, 교'를 붓펜으로 쓴 체본을 잘 봐주길 바랍니다.

⓬ 가로는 가로획, 세로는 세로획과 유사합니다.

'고, 교'에 쓰이는 ㄱ자는 제가 기초 쓰기 때부터 말씀드렸듯이 '가로획+세로획'입니다. 가로획과 똑같이 붓펜이 가는 방향으로 곱게 대어서, 처음부터 5도 정도 위로 향하도록 긋습니다. 중간으로 가면서 붓펜을 들어 가늘게 만들고 …까지 입니다. 그러므로 끝 모양은 없고 가운데까지만 있는 가로획이라 생각하면 됩니다. 당연히 천천히 가늘어지면서 세로획과 만나는 것입니다. ㄱ자의 세로획도 마찬가지입니다. 앞에서 배웠던 세로획에서 머리가 아주 짧은 세로획이랑 똑같습니다. 다만 머리, 몸통, 꼬리 부분 비율이 좀 다릅니다.

그럼 설명해 보겠습니다.

먼저 가로획을 써봅니다. 그다음 가로획의 중간 부분과 겹쳐서 짧은 세로획을 써봅니다. 이처럼 대부분이 가로획과 세로획을 합친 것입니다. 그래서 제가 가로획과 세로획이 제일 중요하다고 말씀드렸던 것입니다. 'ㄱ, ㄴ, ㄷ, ㄹ, ㅁ, ㅂ, ㅈ, ㅊ, ㅋ, ㅌ, ㅍ, ㅎ', 'ㅏ, ㅑ, ㅓ, ㅕ, ㅗ, ㅛ, ㅜ, ㅠ, ㅡ, ㅣ' 그러므로 가로획 또는 세로획이 순수하게 안 들어가는 것은 ㅅ과 ㅇ밖에 없습니다. 그래서 가로획과 세로획은 너무 중요하다 보니 자음 진도를 나가는 도중이더라도 별도로 계속 연습을 해나가야 합니다.

⓭ ㄱ자는 가로획보다 세로획이 길어 보이게 마무리합니다.

ㄱ자는 가로획보다 세로획이 약간 길게 써져야 합니다. 가로획 길이보다 세로획의 길이가 약간 길어야 한다는 것입니다.

⓮ 가로획의 시작점과 세로획의 시작점은 힘차게 붓펜을 놓습니다.

모든 글자를 시작할 때는 처음에 좀 강하게 쓰는 것이 붓글씨도 그렇고 붓펜에서도 궁서체의 맛이 납니다. 예를 들어 처음에 가늘고 약하게 시작해버리면 글자 자체가 힘이 없고 점점 더 가늘고 약하게 되어 버립니다. 그래서 항상 첫 획은 강하게 하면 됩니다. ㄱ자 첫머리와 ㄱ자 세로획이 시작되는 부분이죠. ㄴ도, ㅁ도, ㅅ도, ㅎ도 모두 마찬가지입니다.

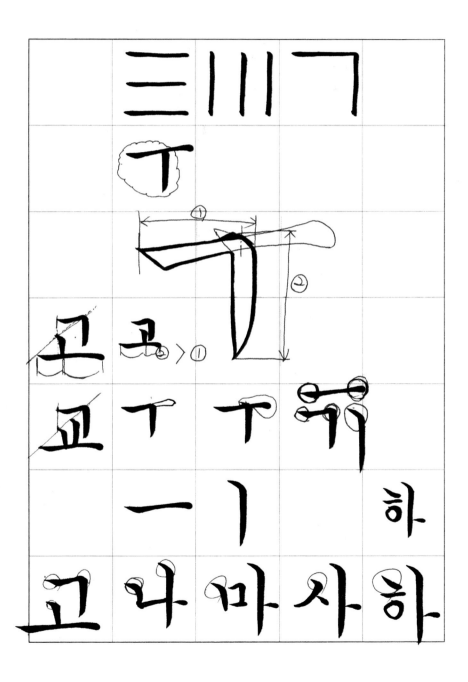

꾸준함만 있으면 반드시 좋은 글씨로 발전하는 것을 확인하실 수 있습니다 유튜브 아빠글씨

가로획의 중간부분

강하게

가로획

세로획

ㄱ자꼬양

강하게

※ 가로획 길이보다
세로획 길이를
길게 마무리 한다.

고 교

ㄱ자 4가지 쓰는 방법 5(받침)

⓯ 세 번째로 '받침'에 쓰이는 받침 ㄱ자입니다(낙, 국, 락).

받침에 쓰이는 ㄱ자는 앞에 나온 '고교'에 쓰이는 ㄱ자와 모양은 똑같습니다.

⓰ 마찬가지로 가로는 가로획, 세로는 세로획과 유사합니다.

마찬가지로 '고, 교'에 설명했던 '가로획+세로획'과 똑같습니다.

⓱ ㄱ자는 세로획보다 가로획이 길어 보이게 마무리합니다('고, 교'의 ㄱ자와 반대).

ㄱ자는 '고, 교'의 ㄱ자와는 반대로 받침의 ㄱ자는 세로획보다 가로획을 길게 써야 합니다.

⓲ '고, 교'에 쓰이는 ㄱ과 같은 모양으로 쓰입니다.

차이 나는 것은 한 가지뿐입니다.

'고, 교'에 쓰이는 ㄱ자는 세로획이 긴 반면에 받침에 쓰이는 ㄱ자는 가로획을 길게 써야 합니다.

글자의 조화를 봐도 받침까지 ㄱ자를 길게 내려 뽑는다면 글자가 너무 길어서 조화가 깨져 버리겠죠?

그래서 받침의 ㄱ자는 가로획이 세로획 길이보다 약간 길다는 느낌으로 쓰면 정확합니다.

청암체 (붓펜) 정자체 상세 설명

① 강하게 강하게

※ 세로획 길이보다
가로획 길이를
길게 마무리 한다
(②보다 ①이 길게)

받 침
낙 구 락

ㄱ자 4가지 쓰는 방법 6(구, 규, 그)

⑲ 네 번째로 '구, 규, 그'에 쓰이는 ㄱ자입니다.

자음 중에 어려운 자음 중 하나입니다. 하지만 쉽게 쓸 수 있는 방법이 있으니 걱정 안 해도 됩니다. 이 기역을 쓸 때의 모양은 항상 고개 숙인 오리를 생각하면서 써보세요. 고개 숙인 오리 사진을 보면서 오리주둥이와 머리 그리고 목 부분을 유심히 봐주세요.

⑳ 첫 번째의 ㄱ자와 같은 방법으로 붓펜을 힘차게 놓되, 붓펜의 방향이 위를 향하고 천천히 힘을 빼면서 원을 그리듯 아래로 돌려 내립니다.

'가, 갸, 거, 겨, 기'의 ㄱ자와 같은 방법으로 붓펜을 힘차게 놓고, 붓펜의 방향은 위를 향해야 됩니다. 그래야 고개 숙인 오리주둥이와 머리 부분이 나오거든요. 그리고 천천히 힘을 빼면서 원을 그리듯 아래로 돌려 내리면 됩니다.

㉑ 모양은 고개 숙인 오리(주둥이, 머리, 목부분)를 생각하며 씁니다.

'구, 규, 그'의 ㄱ자를 쓸 때는 고개 숙인 오리 사진을 보고 오리주둥이와 머리 부분과 목부분을 생각하면서 글씨를 써보기 바랍니다. 그러면 한결 글자의 모양이 쉽게 연상이 되리라고 봅니다.

㉒ 3단계로 구분을 짓듯 ㄱ자를 마무리합니다.

이것도 마찬가지로 첫 시작은 아주 강하게 해주고 처음에는 방향을 위로 향하면서 한번 꺾는 듯 우하향으로 둥글게 방향을 바꾸고, 오리 목 부분에서 한 번 더 꺾는 듯 방향을 바꾸어 왼쪽으로 가늘게 돌려 꺾습니다. 여기서 가늘게 하는 것이 중요합니다. 목 부분 즉, 모음과 만나는 부분을 아주 가늘게 이어준다는 느낌으로 연결시켜야 하는데 ㄱ자와 모음을 한 몸체로 봐서 굵게 이어주면 글자가 너무 무겁고 둔탁해져 버립니다.

㉓ ㄱ자의 머리 부분 방향은 '구'자의 가로획 시작점을 마주 보는 각도로 합니다.

말 그대로 ㄱ자 시작 부분이 쳐다보는 방향은 모음 시작 부분을 바라보는 듯하면 정확합니다. ㄱ자는 4가지 유형이 있어 헷갈리시기도 하지만 '구, 규, 그'에 쓰이는 ㄱ자는 이렇게 쓰면 한결 수월하게 방향을 잡으리라 생각합니다.

㉔ ㄱ자 끝부분의, 모음과 접하는 부분은 가늘게 접하게 합니다.

궁서체는 자음과 모음의 접합 부분이 가늘게 접해야 하는 부분이 많습니다. 특히, 붓글씨를 쓰면서 이런 부분을 조금이라도 머물게 되면 이 접합 부분이 많이 번지게 되어 궁체의 맛이 없어져 버립니다. 붓펜 글씨도 마찬가지로 접하는 부분은 가늘게 해야 하는데 '구'자의 ㄱ자와 모음과의 만남에서 ㄱ자를 가늘게 접하게 해주어야 합니다. 예를 들어 두껍게 접합을 시켜보면 둔하고 무겁게 느껴지며 가냘픈 궁체의 맛이 없어져 버립니다. 제가 쓴 '구, 규, 그'자를 봐주기 바랍니다.

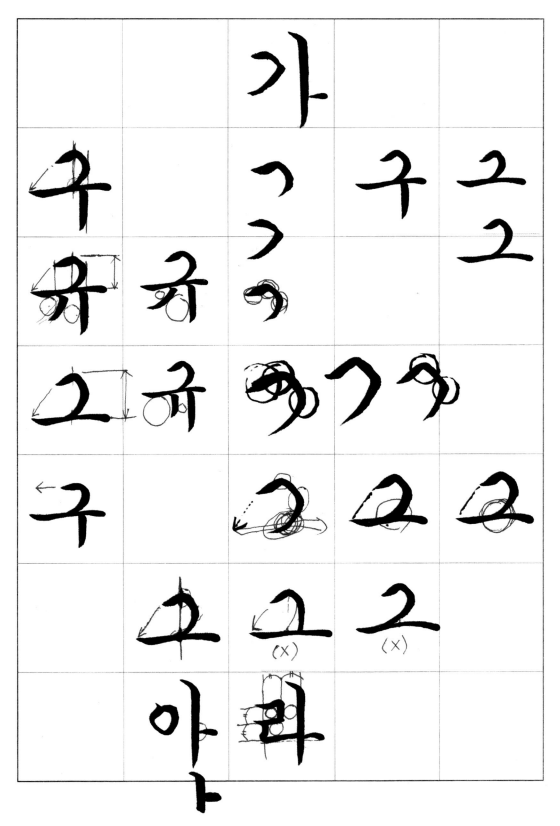

청암체(붓펜) 정자체 상세 설명

강하게

꺾고

꺾고

머리부분 방향은
모음 시작점을
쳐다볼 것.

아주 가늘게 마무리

머리 꺾이는 부위와
가로획 접합 부위는
일직선상에 놓일 것.

구 규 그

ㄱ자 4가지 쓰는 방법 7(잘못 쓰인 예시)

㉕ 잘못된 예시를 기억하면서 ㄱ자를 연습합니다.

잘못된 예시를 몇 가지 들어봤습니다.

청암체 "붓펜" 잘못 쓰인 예시
꾸준함만 있으면 반드시 좋은 글씨로 발전하는 것을 확인하실 수 있습니다 유튜브 아빠글씨

가	정상적인 ㄱ자 (가 갸 거 겨 기에 쓰임)
카	윗쪽의 각이 너무 져서 부드러운 맛이 없음.
카	첫 시작은 항상 강하게 하여야 함.
카	중간 부분의 힘빼는 부분이 표가 너무 남.
카	ㄱ자 밑부분 왼쪽의 끝부분 까지가 너무 짧다.
카	안쪽의 각도(생선 입)가 너무 벌어짐.
고	정상적인 ㄱ자 (고 교에 쓰임)

꾸준함만 있으면 반드시 좋은 글씨로 발전하는 것을 확인하실 수 있습니다 유튜브 아빠글씨

고	세로획 길이가 가로획 길이보다 길어야 한다.
고	가로획 끝에서 세로획 시작 부분이 너무 둥글게 표현됨.
책	정상적인 ㄱ자 (받침에 쓰임)
책	가로획이 세로획보다 길어야 함.
구	정상적인 ㄱ자 (구 규 그에 쓰임)
구	ㄱ자의 방향은 모음 첫 시작점을 쳐다봐야 함.
우	ㄱ자의 고개가 너무 숙여짐.

청암체 "붓펜" 잘못 쓰인 예시

꾸준함만 있으면 반드시 좋은 글씨로 발전하는 것을 확인하실 수 있습니다 유튜브 아빠글씨

구	첫 시작점이 너무 가늘고 약하다.
구	모음과 연결되는 획이 너무 굵다.
구	모음과 연결되는 ㄱ자 끝부분이 너무 왼쪽으로 연결됨.
구	모음과 연결되는 ㄱ자 끝부분이 너무 오른쪽으로 연결됨.
	수고하셨습니다.

청암체(붓펜) 정자체 체본

꾸준함만 있으면 반드시 좋은 글씨로 발전하는 것을 확인하실 수 있습니다 유튜브 아빠글씨

가
야
거
겨
기
고
교

꾸준함만 있으면 반드시 좋은 글씨로 발전하는 것을 확인하실 수 있습니다 **유튜브 아빠글씨**

구				
규				
그				
낙				
국				
락				

1 니은자는 쓰임새에따라 4가지로 구분된다

2 첫번째로 "나냐너녀"에 쓰이는 ㄴ자이다

3 세로획의 머리 부분을 만들 듯 붓펜을 놓는다

4 붓펜을 약간 들면서 서서히 내린다

5 붓펜끝에 힘을 가하고 방향을 바꾸면서 가로획을

6 굿 듯 오른편 윗쪽으로 향한다

7 끝 부분에서는 세로획과 만남을 감안하되, 굵기를

8 약간 가늘게 마감한다

9 세로보다 가로를 더 길게 쓴다

두번째로 "너녀"에 쓰이는 ㄴ자

나냐너녀에 쓰이는 ㄴ자 3·4번과 동일하다

궁서체(칭자체)

니 은

10 붓펜 끝에 힘을 가하고 우측 빛 아래 방향으로 모양
을 만든다

11 붓펜을 누른 상태에서 우측편으로 가면서 서서히
붓펜을 들어준다

12 ㄴ자 안쪽면은 갈아 먹지 않으면서 조금만 원이 들어
간다는 느낌으로 만든다

13 ㄴ자 밑의, 위쪽 모양은 물이 넘칠듯 말듯 하여 마치

14 연꽃잎에 물을 한 방울만 담아도 쏟아질듯 청상이다
가로보다 세로를 더 길게 쓰되, 호수 위에 떠있는 오리

15 세번째로, "노뇨누뉴ㄴ"에 쓰이는 ㄴ자이다.
를 연상하며 ㄴ를 쓴다

16 나냐너녀에 쓰이는 3·4번과 동일하다

17 세로에서 가로로 방향을 바꿀때는 나냐너녀의 ㄴ자보다는
붓펜을 강하게 놓는다

18 세로획은 짧게 하되, 너무 원쪽으로 나오지 않게 한다

19 끝 부분은 가로획과 같이 마감하되, 마무리를 약간

20 네번째로, "받침"에 쓰이는 ㄴ자이다

21 너녀에 쓰이는 ㄴ자 모양으로 쓰되, 세로획보다 가로획

22 잘못된 예시를 기억하며 ㄴ자를 연습한다
을 더 길게 쓴다
짧게 하여 결구 처리한다

ㄴ자 4가지 쓰는 방법 1(나, 냐, 니)

이번 시간은 모나미 붓펜 글씨 쓰기 자음 중에서 'ㄴ'자 쓰기를 하겠습니다.

붓펜 글씨 연습을 할 때에는 순서대로 하면 글공부하는데 훨씬 도움이 됩니다. 예를 들어 가로획, 세로획을 먼저 배워야 자음, 모음을 알 수 있으며, 가로획, 세로획을 배우기 전엔 기초 쓰기 연습도 필수로 해야 하는 것입니다. 그러므로 ㄴ자 연습에 들어가기 전에 꼭 기초 쓰기, 가로획, 세로획은 많은 연습을 한 후에 하면, 진도도 빠르고 이해도 훨씬 쉬울 것이며 또한, 글공부가 재미있어집니다. 왜냐면 발전해 나가는 것이 빠르고 자신감이 생기거든요. ㄴ자도 가로획과 세로획의 조합으로 되어 있지만, 새로운 필법이 필요한 부분이 있습니다. 하지만 ㄴ자만 배우고 나면 ㄷ자, ㄹ자 등은 한결 수월하게 따라 쓸 수 있습니다.

그럼 ㄴ자를 쓰는 법칙에 대해 설명하겠습니다.

❶ ㄴ자는 쓰임새에 따라 4가지로 구분됩니다.

ㄴ자도 뒤의 모음과 모음의 위아래에 따라 4가지로 구분이 됩니다. 일단, 4가지를 같이 적어보고 쓰임새에 따라 상세한 설명을 이어가겠습니다. ㄴ자 안쪽 부분들은 모두 약 90도 정도를 유지하는 것이 적당합니다.

❷ 첫 번째로 '나, 냐, 니'에 쓰이는 ㄴ자입니다.

여러분들은 이 ㄴ자 모양과 형태를 정확하게 기억하고 저와 똑같이 '나, 냐, 니' 글자를 연습하면 되겠습니다. 또 저와 같이 ㄴ자를 크게 그려보면 훨씬 도움이 됩니다.

❸ 세로획의 머리 부분을 만들 듯 붓펜을 놓습니다.

'나, 냐, 니'의 ㄴ자의 첫 시작 모양은 세로획을 쓰듯 붓펜을 놓으면 됩니다. 항상 첫 시작은 강하게 하라고 했는데 ㄴ자 첫머리 부분도 일단 강하게 붓펜을 놓습니다.

❹ **붓펜을 약간 들면서 서서히 내립니다.**

붓펜을 강하고 두껍게 한 번에 내려오면서 붓펜을 들고 약간 가늘게 만들어 줍니다. 세로획을 쓰듯 머리 부분을 만드는데 세로획 머리보다는 조금 모양을 약하게 냅니다. 내려올 때도 약간 부드럽고 조금 약하게 내려온다는 것입니다. 일단 ㄴ자 가로획과 만나는 부분까지는 그렇게 내려옵니다.

❺ **붓펜 끝에 힘을 가하고 방향을 바꾸면서 가로획을 긋듯 오른편 위쪽으로 향합니다.**

세로획과 가로획이 만나는 이 부분은 방향을 바꾸면서 조금 강하게 해줍니다. 붓펜 끝에 힘을 주면서 이제는 가로획을 시작하면 됩니다. '나'자의 세로획과 만나는 부분까지는 가로획 중간 부분까지라고 생각하면 되겠습니다.

❻ **끝부분에서는 세로획과 만남을 감안하고 굵기를 약간 가늘게 마감합니다.**

여기서는 천천히 힘을 빼면서 가늘게 만들어 줘야 합니다. 제가 앞에서도 설명했듯이 접합되는 부분은 모두가 조금 가늘게 만나져야 합니다. 그러므로 세로획과 만나는 부분도 굵기를 약간 가늘게 해 놓는 것이 좋습니다. 결국, 가로획 중간 부분이 가느니 가로획을 쓴다고 생각하면 정확합니다.

❼ **세로보다 가로를 더 길게 씁니다.**

'나, 냐, 니'의 ㄴ자는 세로보다 가로획이 약간 길다는 느낌으로 써야 합니다. 세로가 길어버리면 글자 모양이 좀 이상해지겠죠? 그러므로 결론은 세로는 정상적인 세로획보다 부드럽게 마무리를 해주고 가로획은 머리가 없고 중간까지 마무리되는 가로획이라 보면 되겠습니다.

청암체(붓펜) 정자체 상세 설명

↳세로획의 머리부분과 유사함.

① 강하게

↳붓펜을 약간 들면서 내린다.

↳세로획과 접하는부분은 가늘게.

강하게←②

가로획과 유사함(중간부분까지)

②

※①보다 ②의 길이가 길게

나 냐 니

ㄴ자 4가지 쓰는 방법 2(너, 녀)

❽ 두 번째로 '너, 녀'에 쓰이는 ㄴ자입니다.

'너, 녀'에 쓰이는 ㄴ자는 조금 다릅니다. 조금 어려울 수도 있는데 이것만 완성하면 다음 자음들은 아주 쉬워집니다.

❾ '나, 냐, 니'에 쓰이는 ㄴ자 ❸번, ❹번과 동일합니다.

말 그대로 첫 부분은 앞에서 설명한 '나, 냐, 니'에 쓴 것과 똑같이 쓰면 됩니다. ❸번, ❹번의 세로획의 머리 부분을 만들 듯 붓펜을 놓고, 붓펜을 약간 들면서 서서히 내리고 …까지가 똑같습니다. 대신 여기서는 붓펜을 많이 들어주어야 합니다. 다음에는 이어서 ㄴ자의 밑부분을 쓸 차례입니다.

❿ 붓펜 끝에 힘을 가하고 우측+아래 방향으로 모양을 만듭니다.

좌측 바깥 부분은 원 모양으로 만든다고 생각하면서 힘을 빼주고, 우측 안쪽에는 직선에 가깝게 내려오다가 너무 직각이 되지 않을 만큼 만들고, 바로 우측 아래 방향으로 붓펜을 아주 강하게 점찍듯 놓습니다.

⓫ 붓펜을 누른 상태에서 우측 편으로 가면서 서서히 붓펜을 들어줍니다.

우측 아래 방향으로 두껍고 강하게 모양을 만들면서 서서히 붓펜을 들어주면서 마무리를 해주어야 하는데 모양은 체본과 같은 모양이 되도록 생각을 하면서 마무리를 짓습니다.

⓬ ㄴ자 안쪽 면은 갉아먹지 않으면서 조그만 원이 들어간다는 느낌으로 만듭니다.

세로에서 밑 모양으로 넘어갈 때 너무 붓펜을 들어버리면 안쪽 면에 갉아먹는 모양이 많이 나오는데 이것은 잘못된 것입니다. 살짝 들어가도 되는데 직각도 아니고 아주 조그만 원이 딱

들어갈 수 있는 모양이 제일 좋습니다. 밑의 받침은 글자를 떠받치고 있는 기둥이 되어야 하기에 가운데 부분의 무게중심이 가장 무겁게 만들어져야 합니다.

❸ ㄴ자 밑의, 위쪽 모양은 물이 넘칠 듯, 말 듯, 마치 연꽃잎에 물을 한 방울만 담아도 쏟아질 형상입니다.

흔히 ㄴ자 밑부분의 위쪽 모양을 제각기 다른 모양으로 많이들 쓰고 있습니다. 오늘은 제가 확실한 모양을 잡아 드리겠습니다. 붓펜도 결국은 붓글씨의 일부분입니다. 일상생활에서 가장 편하게 쓰고, 사용하기가 간편하고, 배우기 쉬운 펜이기도 해서 지금 붓펜을 선택한 것입니다. 그래서 붓펜도 대부분 붓글씨에 기초를 두고 써야 합니다. ㄴ자의 위 모양은 앞에서 설명한 것처럼, 물이 넘칠 듯 말 듯, 비가 올 때 연꽃잎을 보면, 조금만 물이 담기면 쏟아버리는 원리입니다. 이 ㄴ자도 연꽃잎처럼 한 방울의 물만 담겨도 쏟아 버릴 수 있는 형상으로 쓰면 됩니다. 많이 파여서 물이 고여 버려도 안 되고, 볼록해서 물을 아예 담을 수 없어도 안 되는 것입니다.

❹ 가로의 길이보다 세로를 더 길게 쓰되, 호수 위에 떠 있는 오리를 연상하며 ㄴ자를 씁니다.

'너, 녀'에 쓰이는 ㄴ자는 가로의 길이보다 세로의 길이가 길어야 합니다. 그리고 ㄴ자 모양은 호수 위에 헤엄치고 있는 오리를 연상하며 써보면 한결 수월합니다. 오리는 물에 떠 있고 오리발은 물속에서 열심히 움직이겠죠.

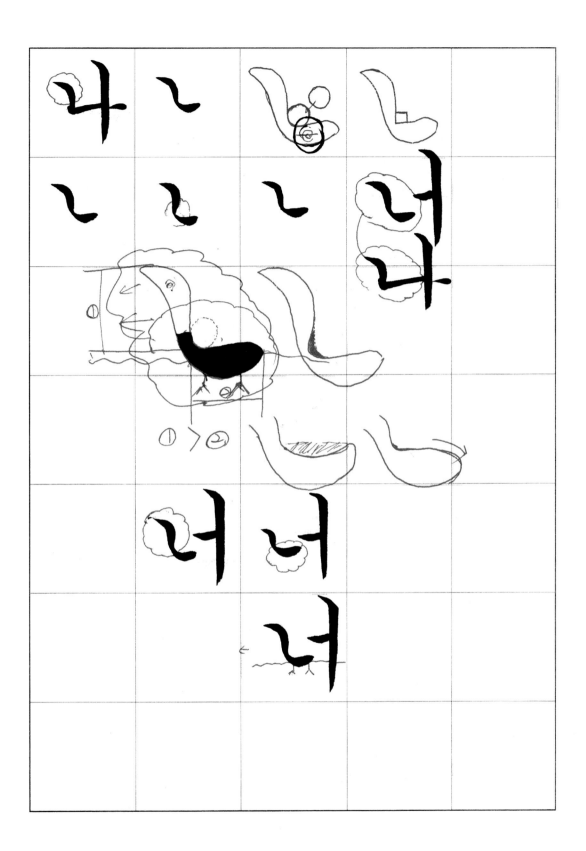

청암체(붓펜) 정자체 상세 설명

※ 형상은 호수위에 떠있는
 목이 길고 몸통이 짧은 오리.

→ 강하게

→ 나냐니와 모양에 같음

※ 안쪽에는 90도 유지

→ 깎아먹지 않고 조그만 원이
 들어갈 수 있는 모양.

→ 서서히 붓펜을 든다.

둥근 원모양 ◁

② 강하게

※ ①보다 ②의
 길이가 짧게 쓴다.

→ 윗쪽 모양 마무리는
 물이 넘칠듯 말듯 하게 한다.

너 녀

ㄴ자 4가지 쓰는 방법 3
(노, 뇨, 누, 뉴, 느)

⓯ 세 번째로 '노, 뇨, 누, 뉴, 느'에 쓰이는 ㄴ자입니다.

'노, 뇨, 누, 뉴, 느'에 쓰이는 ㄴ자는 또 약간 다릅니다.

⓰ '나, 냐, 니'에 쓰이는 ㄴ자 ❸번, ❹번과 동일합니다.

마찬가지로 첫 부분은 앞에서 설명한 '나, 냐, 니'에 쓴 것과 똑같이 쓰면 됩니다. ❸번, ❹번
의 세로획의 머리 부분을 만들 듯 붓펜을 놓고, 붓펜을 약간 들면서 서서히 내립니다.

⓱ 세로에서 가로로 방향을 바꿀 때는 '나, 냐, 니'의 ㄴ자보다는 붓펜을 약하게 놓습니다.

'나, 냐, 니'에서는 세로에서 가로로 방향을 바꿀 때는 강하게 붓펜을 놓아서 가로획을 긋
듯 가면 되고, '노, 뇨, 누, 뉴, 느'에서는 조금 약하게 그냥 건너간다는 기분으로 가로획을 시
작하면 됩니다.

⓲ 세로획은 짧게 하되, 너무 왼쪽으로 나오지 않게 합니다.

말씀드렸듯이 세로획은 짧게 하고 가로획을 길게 해줍니다. 그리고 '나, 냐, 니'처럼 너무 왼
쪽으로 나오지 않고 바로 건너간다는 느낌으로 쓰면 됩니다.

⓳ 끝부분은 가로획과 같이 마감하되, 마무리를 약간 짧게 하며 결구 처리합니다.

'노'자 같은 경우에 끝맺음을 앞으로는 결구 처리라고 명칭을 칭하겠습니다. 이 결구 처리
는 가로획과 똑같은데 밑으로는 너무 처지지 않게 짧게 마무리를 해주면 더 좋습니다. 왜냐
면 가로획처럼 뚜렷하게 마무리를 하다 보면, 가로획과 가로획 간의 획이 복잡해 보이기 때
문입니다.

청암체(붓펜) 정자체 상세 설명

꾸준함만 있으면 반드시 좋은 글씨로 발전하는 것을 확인하실 수 있습니다 유튜브 아빠글씨

강하게

나냐니와 모양이 같다.

가로획처럼 마감
하되, 약간 짧게

결구처리 한다
(커지지 않게)

①

너무 왼쪽으로 나오지 않게.

나냐니의 ㄴ자 보다는 약하게

②

※ ① 보다 ②의 길이가 길게.

노 뇨 누 뉴 느

ㄴ자 4가지 쓰는 방법 4(받침)

❷⓿ 네 번째로 '받침'에 쓰이는 ㄴ자입니다.

받침이다 보니 역시 기둥 역할을 하여 받쳐 줘야 하는 형상을 해야 합니다. 그래서 모양이 약간은 다릅니다.

❷❶ '너, 녀'에 쓰이는 ㄴ자 모양으로 쓰되, 세로획보다 가로획을 더 길게 씁니다.

받침으로 쓰이는 ㄴ자는 '너, 녀'에 쓰이는 ㄴ자 모양으로 쓰면 됩니다.

마찬가지로 첫 부분은 앞에서 설명한 '너, 녀'에 쓴 것과 똑같이 쓰면 됩니다. 처음에는 강하게 붓펜을 대고, 힘을 빼면서 서서히 내리고, 바깥 부분은 원 모양을 이루고, 안쪽에는 직선에 가깝게 내려오되 직각이 되지 않고 작은 원이 하나 들어갈 수 있도록 둥글게 만들어 주고, 갉아먹으면 안 됩니다. 위쪽의 모양은 물이 넘칠 듯, 말 듯, 무게중심은 중간 부분이 제일 무겁게 잡아주어야 합니다.

'너, 녀'에 쓰이는 ㄴ자와 차이 나는 것은 한 가지밖에 없습니다.

'너, 녀'에 쓰이는 ㄴ자는 세로획이 긴 반면에, 받침에 쓰이는 ㄴ자는 가로획을 길게 써야 합니다.

글자의 조화를 봐도 받침까지 ㄴ자를 길게 내려 뽑는다면 글자가 너무 길어서 조화가 깨져 버리겠죠?

그래서 받침의 ㄴ자는 가로획이 세로획 길이보다 약간 길다는 느낌으로 쓰면 정확합니다. 세로는 아주 작게 만들고 가로는 커다랗게 만들어야 합니다. 그러므로 '너, 녀'에 쓰이는 ㄴ자는 목이 길고 몸통이 짧은 오리, 받침에 쓰이는 ㄴ자는 목이 짧고 몸통이 긴 오리가 호수를 헤엄치는 형상이라 보면 되겠습니다.

받침 ㄴ은 '은'자와 '는'자로 대체를 해보겠습니다.

너 응 ㄴ

ㄴ ㄴ ㄴ

ㄹ 은 는

넌

꾸준함만 있으면 반드시 좋은 글씨로 발전하는 것을 확인하실 수 있습니다 유튜브 아빠글씨

※ 형상은 호수 위에 헤엄치는
목이 짧고 몸통이 긴 오리

→ 강하게
→ 너녀와 모양이 같다.
※ 90도유지
뾰족하지 않고 조그만 원이
들어갈 수 있는 모양

윗쪽 모양은 물이
넘칠듯 말듯하여
마치 연꽃잎에
물을 한방울만 담아도
물이 쏟아질 형상이다.

①

등근 원모양

→ 매우 강하게
→ 서서히 붓펜을든다.
→ 무게중심이 제일 무겁다.

②

※ ①보다 ②의 길이가 길게 쓴다.

받 침 근 은 는

ㄴ자 4가지 쓰는 방법 5(잘못 쓰인 예시)

㉒ 잘못된 예시를 보면서 ㄴ자를 연습합니다.

청암체 "붓펜" 잘못 쓰인 예시	
꾸준함만 있으면 반드시 좋은 글씨로 발전하는 것을 확인하실 수 있습니다	유튜브 아빠글씨
나	정상적인 ㄴ자 (나 냐 니)
나	ㅏ모음 앞의 ㄴ자는 세로획에 붙여 쓴다.
나	나 자의 ㄴ 가로획은 우상향 5도로 쓴다.
나	나자의 세로획 접합시는 조금 가늘게 붙여 쓴다.
너	정상적인 ㄴ자 (너 녀)
녀	ㅓ모음 앞의 ㄴ자는 세로획에 띄워 쓴다.
너	너자의 ㄴ자 밑의 모양은 둥글게 마무리 한다.

청암체 "붓펜" 잘못 쓰인 예시

꾸준함만 있으면 반드시 좋은 글씨로 발전하는 것을 확인하실 수 있습니다 유튜브 아빠글씨

너	너자의 ㄴ은 가로획보다 세로획을 길게 쓴다.
노	정상적인 ㄴ자 (노뇨누뉴느)
뇨	노자 ㄴ접의 위치는 ㄴ자 전체획의 중심에서 내려긋는다
노	노자의 ㄴ의 밑 모양은 짧은 가로획과 유사하게쓴다
노	노자의 ㄴ은 세로획보다 가로획을 길게 쓴다.
은	정상적인 ㄴ자 (받침)
은	받침의 ㄴ은 세로획보다 가로획을 길게 쓴다.

청암체(붓펜) 정자체 체본

꾸준함만 있으면 반드시 좋은 글씨로 발전하는 것을 확인하실 수 있습니다 유튜브 아빠글씨

나				
냐				
니				
너				
녀				

청암체(붓펜) 정자체 체본

꾸준함만 있으면 반드시 좋은 글씨로 발전하는 것을 확인하실 수 있습니다 유튜브 아빠글씨

노				
뇨				
누				
뉴				
느				
한				
만				

1 ㄷ자는 쓰임새에 따라 4가지로 구분된다

2 ㄷ자는 짧은 가로획 아래에 ㄴ자를 쓰는 것이다

3 쓰는 방법은 ㄴ과 같으나 가로획과 접해서 시작
이 되기 때문에 모양이 약간 다르다

4 첫번째로 "ㄷㄷㄷ"에 쓰이는 ㄷ자이다

5 짧은 가로획을 긋는다

6 가로획 속에 붓펜 끝을 놓고 왼쪽으로 비스듬히
가늘게 내려온다

7 오른쪽으로 방향을 바꿀 때는 힘있게 붓펜을
대면서 약간 가늘게 끝을 마무리 하되 가로획은 첫
머리 부분보다는 안으로 들어오게 만든다

궁서체 (정자체)

디귿 (ㄷㄷㄷㄷ)

8 두번째로, "ㄷㄷ"에 쓰이는 ㄷ자이다

9 ㄷㄷㄷ디에 쓰이는 ㄷ자 처럼 시작하고, 마무리는
너녀에 쓰이는 ㄴ자와 동일하다

10 세번째로, "ㄷㄷㄷㄷ"에 쓰이는 ㄷ자이다

11 다ㄷㄷ디에 쓰이는 ㄷ자와 동일하다

12 세로획이 길고 가로획을 짧게 쓴다

13 첫 가로획은 다ㄷㄷ디와 더뎌의 가로획보다 약간
길게 쓴다

14 네번째로, 받침에 쓰이는 ㄷ자이다

15 더뎌에 쓰이는 ㄷ자 모양으로 쓰되,

16 세로획보다 가로획을 더 길게 쓴다

17 모든 ㄷ자의 끝 위치는 세로획 위치에 맞춘다

18 잘못된 예시를 기억하며 ㄷ글자를 연습한다

ㄷ자 4가지 쓰는 방법 1(다, 댜, 디)

이번 시간은 모나미 붓펜 글씨 쓰기 자음 중에서 'ㄷ'자 쓰기를 하겠습니다.

붓펜 글씨 연습을 할 땐 순서대로 하면 글공부하는데 훨씬 도움이 됩니다. 예를 들어 가로획, 세로획을 먼저 배워야 자음, 모음을 알 수 있으며, 가로획, 세로획을 배우기 전엔 기초 쓰기 연습도 필수로 해야 합니다. 특히, 'ㄴ'자를 먼저 배운 다음 'ㄷ'자를 공부하길 추천합니다. 왜냐면 ㄴ자를 습득해야 ㄷ자 진도도 훨씬 빠르고 바르게 쓸 수가 있습니다. 또한, 글공부가 재미있어집니다.

ㄷ자도 가로획과 세로획의 조합으로 되어 있지만, ㄷ자는 ㄴ자 위에 가로획을 얹은 거나 마찬가지입니다. 다만, ㄴ자에서 약간 변형이 되는데 이건 아주 쉽게 배울 수가 있습니다. 공식을 만들어보자면 이런 공식을 만들 수 있습니다.

> 가로획 + 니은 = 디귿(니은이 약간 왼쪽으로 치우쳐짐)

그럼 ㄷ자 쓰는 법칙에 대해 설명하겠습니다.

❶ ㄷ자는 쓰임새에 따라 4가지로 구분됩니다.

ㄷ자도 뒤의 모음과 모음의 위아래에 따라 4가지로 구분이 됩니다.

❷ ㄷ자는 짧은 가로획 아래에 ㄴ자를 쓰는 것입니다.

ㄷ자는 가로획에 앞에서 배운 ㄴ자를 붙인 것입니다. 그러므로 ㄷ자는 정말 쓰기엔 아무 부담 없이 바로 배울 수가 있습니다. 조건은 기초 쓰기, 가로획, 세로획, 기역, 니은만 제대로 완성하고 나섭니다. 나머지 모든 자음도 훨씬 쉽게 배울 수가 있을 것입니다. 그러므로 이제부터

는 자음 쓰는 것은 큰 어려움 없이 진도가 나가리라 봅니다. 기초 쓰기, 가로획, 세로획, 기역, 니은까지는 진도를 나가면서도 계속 연습해 주세요.

❸ 쓰는 방법은 ㄴ자와 같으나 가로획과 접해서 시작되기 때문에 모양이 약간 다릅니다.

먼저 앞에서 배운 4가지의 ㄴ자를 써봤습니다. 그러면 ㄴ자 위에 가로획을 모두 붙이면 되겠습니다. 그런데 가만히 보면 모든 글자가 왼쪽으로 약간 기울어질 거 같은 기분이 들지 않나요? 그래서 ㄷ자 모두는 가로획에 ㄴ자를 약간 왼쪽으로 치우치게 하여 적어야 합니다. 밑에 정상적인 ㄷ자를 적어봤는데 비교를 해보기 바랍니다.

❹ 첫 번째로 '다, 댜, 디'에 쓰이는 ㄷ자입니다.

ㄷ에 쓰이는 '다, 댜, 디'를 붓펜으로 써보겠습니다.

여러분들도 이 ㄷ자 모양과 형태를 정확하게 기억하고 저와 똑같이 '다, 댜, 디' 글자를 연습하면 되겠습니다. 또 저와 같이 ㄷ자를 크게 그려보면 훨씬 도움이 됩니다.

참고로 제가 '다, 댜, 디'에 쓰이는 ㄷ자라고 했는데요. 이 말은 '다, 댜, 디'에만 쓰이는 것이 아니고 파생되는 모든 글자에 이 ㄷ자가 다 쓰인다는 것입니다. 예를 들면 '다'의 받침 '닥, 단, 닫, 달, 담, 답, 닷, 당' 등과 '댝, 댠, 댤, 댭, 댁, 댈, 댐, 딕, 딘, 딜, 딤' 등으로 수없이 많습니다.

❺ 짧은 가로획을 긋습니다.

먼저 가로획인데요, 짧은 가로획을 긋습니다. 짧으므로 중간 부분이, 많이 가늘지 않게 해주어야 합니다.

❻ 가로획 속에 붓펜 끝을 놓고 왼쪽으로 비스듬히 가늘게 내려옵니다.

첫 출발점의 붓펜은 가로획 속에 가늘게 넣어서 대고 ㄴ자를 쓰듯 내려올 때는 왼쪽으로 비스듬히 너무 두껍지 않게 내려옵니다.

❼ 오른 편으로 방향을 바꿀 때는 힘 있게 붓펜을 대면서 약간 가늘게 끝을 마무리하되, 가로획은 첫머리 부분보다는 안으로 들어오게 만듭니다.

세로획과 가로획이 만나는 이 부분은 방향을 바꾸면서 조금 강하게 해줍니다. 붓펜 끝에 힘을 주면서 가로획을 시작하면 됩니다. '다'자의 세로획과 만나는 부분까지는 가로획 중간 부

분까지라고 생각하면 되겠습니다.

여기서는 천천히 힘을 빼면서 가늘게 만들어 줘야 합니다. 제가 계속 말씀드리지만 접합되는 부분은 모두가 조금 가늘게 만나져야 합니다.

주의할 점은 내려오는 끝부분 위치는 '다, 댜, 디'의 가로획 시작점보다는 나오지 않게 해주어야 하는데 여기에 필요한 만큼의 조그만 공간을 띄운다는 것입니다. 또, '다, 댜, 디'의 ㄷ자는 세로보다 가로획이 길다는 느낌으로 써야 합니다. 이렇게 세로가 길어버리면 글자 모양이 좀 이상하겠죠?

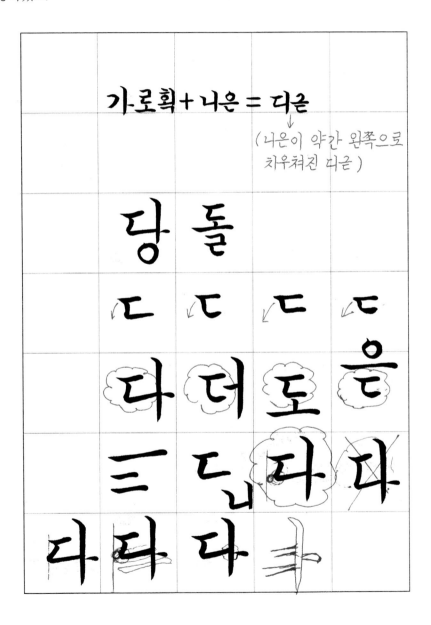

청암체(붓펜) 정자체 상세 설명

꾸준함만 있으면 반드시 좋은 글씨로 발전하는 것을 확인하실 수 있습니다 유튜브 아빠글씨

짧은 가로획이다.

◦ 결구처리

◦ 붓펜 시작점은 가로획 속에 겹칠것.

◦ 왼쪽으로 비스듬히 내려온다.

가로획 첫머리
시작점 보다는
안으로 들어갈것
(작은 공간)

㉠

◦ 강하게

겹침 가늘게 마무리 한다.
(가로획과 같음. 중간부분
까지)

㉡

※㉠보다 ㉡의 길이가 길게.

다 댜 디

ㄷ자 4가지 쓰는 방법 2(더, 뎌)

❽ 두 번째로 '더, 뎌'에 쓰이는 ㄷ자입니다(세로가 길고, 가로는 짧게).

'더, 뎌'에 쓰이는 ㄷ자도 또 약간 다릅니다. '더, 뎌'는 ㅓ자 점획이 들어가야 하므로 좀 넓어야 하겠죠? 받침과는 모양은 같은데 세로 쪽 폭이 훨씬 넓어야 합니다. 그럼 이 ㄷ에 쓰이는 '더, 뎌'를 붓펜으로 써보겠습니다.

❾ '다, 댜, 디'에 쓰이는 ㄷ자처럼 시작하고, 마무리는 '너, 녀'에 쓰이는 ㄴ자와 동일합니다.

말 그대로 첫 부분은 앞에서 설명한 '다, 댜, 디'에 쓴 것과 똑같이 쓰면 됩니다. 먼저 짧은 가로획에 세로획의 머리 부분을 가로획 속에서 만들고 붓펜을 약간 들면서 서서히 내리고 … 까지가 똑같습니다.

그다음에 ㄴ자가 약간 변형이 되는데요. '다, 댜, 디'의 ㄴ자처럼 '더, 뎌'의 ㄴ자도 약간 왼쪽으로 비스듬히 내려와야 합니다. 마찬가지로, 주의할 점은 내려오는 끝부분 위치는 '더, 뎌'의 가로획 시작점보다는 나오지 않게 해주어야 하는데 여기에 필요한 만큼의 공간을 띄운다는 것이죠.

❿ 세로획이 길고 가로획을 짧게 씁니다.

앞에서 설명한 '더, 뎌'는 ㅓ자 점획이 들어가야 하기에 세로 부분이 넓어져야 합니다. 그래서 '더, 뎌'의 ㄷ자는 세로획이 길고 가로획이 짧은 모양이 되겠습니다. 가로획은 가로획에 가서 참조해 주시고 ㄷ자의 모든 ㄴ부분은 ㄴ자를 많이 참조해 주세요. 설명은 똑같습니다.

간단히 다시 설명하면, 짧은 가로획을 그은 후, 좌측 바깥 부분은 원 모양에 가깝게 만들기 위해서 힘을 빼고, 다른 점은 우측 안쪽 모양은 수직선도 아니고 90도로 벗어나고, 좌측으로 비스듬히 내려오면서 바로 우측 아래 방향으로 붓펜을 강하게 점찍듯 놓습니다.

ㄷ자 밑의 모양은 우측 아래 방향으로 두껍고 강하게 모양을 만들면서 서서히 붓펜을 들

어주고, 마무리는 물이 넘칠 듯 말 듯 한 모양으로 만들어 줍니다. 모양이 파여서 물이 고여 버려도 안 되고, 볼록해서 물을 아예 담을 수 없어도 안 되는 것입니다. 또 주의할 점은 세로 에서 밑 모양으로 넘어갈 때 너무 붓펜을 들어버리면 안쪽 면에 갉아먹는 모양이 많이 나오는데 이것은 잘못된 것입니다.

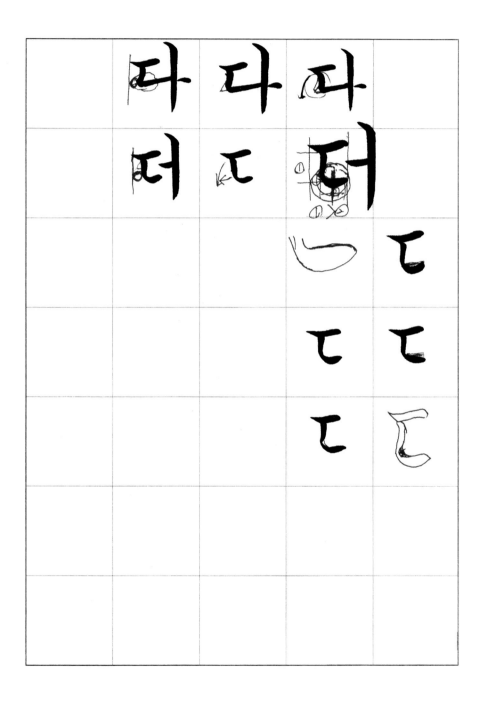

청암체(붓펜) 정자체 상세 설명

꾸준함만 있으면 반드시 좋은 글씨로 발전하는 것을 확인하실 수 있습니다　유튜브 아빠글씨

→ 짧은 가로획이다.

↳ 결구처리

↳ 붓펜 시작점은 가로획속에접촬것

↳ 왼쪽으로 약간 비스듬히 내려온다.

↳ 물이 넘칠듯 말듯 한 형상이다.

↳ 가운데가 무게중심이 가장 무겁다.

①

②

가로획 첫머리
시작점 보다는
안으로 들어갈 것.
(작은공간 형성)

※ ②보다 ①의 길이가 길게.

더 더

ㄷ자 4가지 쓰는 방법 3
(도, 됴, 두, 듀, 드)

⓫ 세 번째로 '도, 됴, 두, 듀, 드'에 쓰이는 ㄷ자입니다.

ㄷ에 쓰이는 '도, 됴, 두, 듀, 드'를 붓펜으로 써보겠습니다.

⓬ '다, 댜, 디'에 쓰이는 ㄷ자처럼 시작하고, 마무리는 '노, 뇨, 누, 뉴, 느'에 쓰이는 ㄴ자와 동일합니다.

마찬가지로 가로획은 앞에서 설명한 '다, 댜, 디'에 쓴 것과 똑같이 쓰면 됩니다. ㄴ자 첫 출발점의 붓펜은 가로획 속에 확실히 넣어서 가늘게 대고 ㄴ자를 쓰듯 내려올 때는 왼쪽으로 비스듬히 너무 두껍지 않게 내려옵니다. '다, 댜, 디'에 쓰이는 ㄷ자처럼 하고 '도'자 같은 경우에 끝맺음인 결구 처리를 '노, 뇨, 누, 뉴, 느'처럼 하면 되겠습니다.

이 결구 처리는 원래는 가로획과 똑같은데, 밑으로 너무 처지지 않고 짧게 해주면 더 좋습니다. 왜냐면 가로획처럼 밑으로 처지게 하다 보면, 가로획과 가로획 간의 획이 복잡해 보여서 그렇습니다.

⓭ 첫 가로획은 '다, 댜, 디'와 '더, 뎌'의 가로획보다 약간 길게 씁니다.

'도'자 같은 경우에 가로획을 다른 가로획보다는 약간 길게 쓰셔야 합니다. 당연히, 세로획은 짧게 하고 가로획은 길게 해주어야 합니다.

만약, '더, 뎌'의 가로획만큼 적어보면 글자가 이상한 모양이 됩니다.

다 ᄃ ㄷ 도
ㄷ 도 ㄷ 들
도 토
또 됴 두 듀 ㄷ

꾸준함만 있으면 반드시 좋은 글씨로 발전하는 것을 확인하실 수 있습니다 **유튜브 아빠글씨**

다다디와 더뎌의 가로획보다
약간 길게 쓴다.

짧은 가로획이다.

붓펜 시작점은 가로획속에
왼쪽으로 비스듬히 접할것
내려온다.

가로획 첫머리
시작점 보다는
안으로 들어갈것
(작은공간)

강하게

결구처리

※ ① 보다 ② 를 길게 쓴다.

도 됴 두 듀 드

ㄷ자 4가지 쓰는 방법 4(받침)

⓮ 네 번째로 '받침'에 쓰이는 ㄷ자입니다(세로가 짧고, 가로가 길게).

받침에 쓰이는 ㄷ자는 '더, 뎌'에 쓰이는 ㄷ자와 흡사합니다. 밑의 받침은 글자를 떠받치고 있는 기둥이 되어야 하기에 이 가운데 부분의 무게중심이 가장 무겁게 만들어져야 합니다. 다른 ㄷ자와는 모양이 다르니 유의해서 봐주세요. 그럼 이 ㄷ에 쓰이는 '받침, 언, 듣'을 붓펜으로 써보겠습니다.

⓯ '더, 뎌'에 쓰이는 ㄷ자 모양으로 쓰되,

받침으로 쓰이는 ㄷ자는 '더, 뎌'에 쓰이는 ㄷ자 모양으로 쓰면 됩니다.

마찬가지로 첫 부분은 앞에서 설명한 '더, 뎌'에 쓴 것과 똑같이 쓰면 됩니다. 먼저 짧은 가로획에다가, 세로획 첫 시작 부분을 가로획 속에 살짝 넣고 붓펜을 약간 들면서 약간 왼쪽으로 비스듬히 내려옵니다.

좌측 바깥 부분은 원 모양에 가깝게 만들기 위해서 힘을 빼고, 세로에서 가로로 시작될 때 바로 우측 아래 방향으로 붓펜을 강하게 점찍듯 놓습니다. 안쪽에는 갉아먹지 않게 하며 ㄴ자 위의 모양은 물이 넘칠 듯 말 듯 한 모양으로 잡아주면 됩니다.

⓰ 세로획보다 가로획을 더 길게 씁니다.

'더, 뎌'에 쓰이는 ㄷ자와 차이 나는 것은 한 가지뿐입니다. '더, 뎌'에 쓰이는 ㄷ자는 세로획이 긴 반면에 받침에 쓰이는 ㄷ자는 가로획을 길게 써야 합니다. 글자의 조화를 봐도 받침까지 ㄷ자를 길게 내려 뽑는다면 글자가 너무 길어서 조화가 깨져 버리겠죠? '더, 뎌'의 ㄷ자는 ㅓ점이 들어가기 때문에 세로 쪽의 ㄷ자 공간이 많이 필요한 것이고, 받침의 ㄷ자는 글자 전체를 받쳐 주는 역할을 하기에 가로로 길면서 무게중심은 가운데가 가장 무겁게 자리 잡아야 합니다. 그러므로 '더, 뎌'에 쓰이는 ㄷ자 ㄴ은 목이 길고 몸통이 짧은 오리, 받침에 쓰이는

ㄷ자의 ㄴ은 목이 짧고 몸통이 긴 오리가 호수를 헤엄치는 형상이라 보면 되겠습니다.

❶⑦ 모든 ㄷ자의 끝 위치는 세로획의 위치에 맞춥니다.

궁서체의 세로획 쓰기에서 세로획뿐만 아니라 글자의 끝부분은 모두 세로줄에 맞춰 써야 궁체의 미가 한결 돋보입니다. '도, 됴, 두, 듀, 드'와 받침의 ㄷ자도 마찬가지입니다. 제가 '궁, 서, 체, 맏, 얻, 듣'을 세로로 적어보겠습니다.

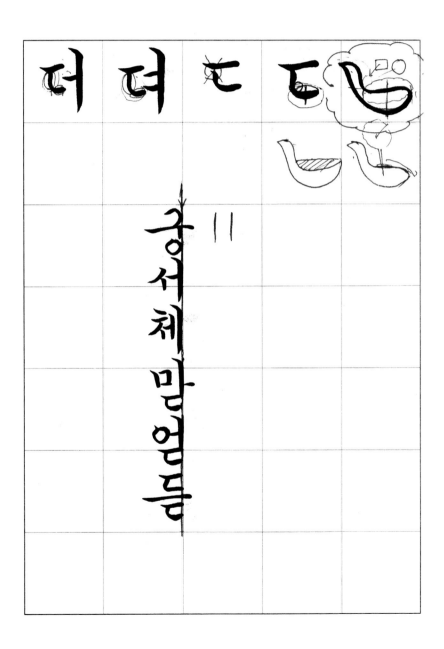

청암체(붓펜) 정자체 상세 설명

가로획
첫머리시작

짧은 가로획 이다.

결구처리

붓펜 시작점은 가로획속에 접할것

왼쪽으로 약간 비스듬히 내려온다

가운데가 무게중심이

아주
강하게

가장무겁다.

가로획 첫머리
시작점 보다는
안으로 들어갈 것.
(작은공간 형성)

물이 넘칠듯
맹돗한 형상.

※ ① 보다 ② 의 길이가 길게.

받 침 얻 듣

34강

ㄷ자 4가지 쓰는 방법 5(잘못 쓰인 예시)

⓲ 잘못된 예시를 보면서 ㄷ자를 연습합니다.

청암체 "붓펜" 잘못 쓰인 예시	
꾸준함만 있으면 반드시 좋은 글씨로 발전하는 것을 확인하실 수 있습니다	유튜브 아빠글씨
다	정상적인 ㄷ자 (다 댜 디)
다	ㅏ 모음 앞의 ㄷ자는 세로획에 붙여 쓴다.
따	ㄴ자의 앞부분은 가로획 첫시작 부분보다 안으로 들여 쓴다.
따	ㄴ자의 세로부분은 왼쪽으로 약간 비스듬하게 내려 긋는다.
더	정상적인 ㄷ자 (더 뎌)
더	ㅓ 모음 앞의 ㄷ자는 세로획에 띄워 쓴다.
더	더자의 ㄷ자 밑의 모양은 둥글게 마무리 한다.

청암체 "붓펜" 잘못 쓰인 예시

청춘함만 있으면 반드시 좋은 글씨로 발전하는 것을 확인하실 수 있습니다 유튜브 아빠글씨

더	더자의 세로획은 가로획 보다 길게 쓴다.
도	정상적인 ㄷ자 (도됴두듀드)
도	도자의 밑 모양은 짧은 가로획과 유사하게 쓴다.
도	도자의 ㄷ은 세로획보다 가로획을 길게 쓴다.
을	정상적인 ㄷ자 (받침)
을	받침의 ㄷ자는 세로획보다 가로획을 길게 쓴다.
을	ㄷ자 밑 모양 ㄴ의 윗부분 형상은 물이 담겨서는 안되고 물이 넘칠듯 말듯한 모양을 낸다.

꾸준함만 있으면 반드시 좋은 글씨로 발전하는 것을 확인하실 수 있습니다 **유튜브 아빠글씨**

다				
댜				
디				
더				
뎌				

꾸준함만 있으면 반드시 좋은 글씨로 발전하는 것을 확인하실 수 있습니다 유튜브 아빠글씨

도				
됴				
두				
듀				
드				
얻				
듣				

1 리을자는 쓰임새에 따라 4가지로 구분된다

2 리을자는 ㄱ밑에 ㄷ자를 힘친 것이다

3 ㄱ자의 세로획을 짧게 쓴다고 생각하고 쓰며,

4 ㄱ과 ㄷ의 만나는 부분 모양에 유의한다
위와 아래의 간격과 공간이 일정하게 나와야 한다

5 ㄷ쓰기의 설명과 동일하다

6 리의 끝점은 세로줄의 일직선상에 맞춘다

7 첫번째로 "라 랴 리"에 쓰이는 ㄹ자 이다

8 두번째로 "러 려"에 쓰이는 ㄹ자 이다

9 세번째로 "로 료 루 류 르"에 쓰이는 ㄹ자 이다

10 네번째로 "받침"에 쓰이는 ㄹ자 이다

궁서체 (정자체)

리을 (ㄹㄹㄹㄹ)

11 첫 가로획과 세번째 가로획은 강하게, 중간 가로획은 약간 가늘게 쓴다 (강약강)

12 리이 초성으로 올 때는 ㄱ이 강하게, 종성(받침)으로 올 때는 ㄴ을 강하게 쓴다

13 잘못된 예시를 기억하며 ㄹ자를 연습한다.

ㄹ자 4가지 쓰는 방법 1(ㄹ자 공통)

이번 시간은 모나미 붓펜 글씨 쓰기 자음 중에서 'ㄹ'자 쓰기를 하겠습니다.

교재를 볼 땐 순서대로 보면 글공부하는데 훨씬 도움이 된다고 했습니다. 특히, ㄹ자는 ㄱ자와 ㄷ자를 합치면 완벽한 ㄹ자가 됩니다.

추가로 제가 드리는 팁으로, 더 예쁘게 쓰는 법과 주의사항만 들어보면 됩니다. 공식을 만들어보자면 이런 공식을 만들 수가 있겠습니다.

ㄱ + ㄷ = ㄹ

그럼 ㄹ자 쓰는 법칙에 대해 설명하겠습니다.

❶ ㄹ자는 쓰임새에 따라 4가지로 구분됩니다.

ㄹ자도 뒤의 모음과 모음의 위아래에 따라 4가지로 구분이 됩니다.

❷ ㄹ자는 ㄱ자 밑에 ㄷ자를 합친 것입니다(4가지 모두가 동일).

ㄹ자는, 앞 강의 시간에 배운 ㄱ자 밑에 ㄷ자를 붙인 겁니다. 그러므로 ㄹ자는 정말 쓰시기엔 아무 어려움 없이 바로 배울 수 있습니다. 조건은 기초 쓰기, 가로획, 세로획, 기역, 니은, 디귿을 제대로 완성한 후입니다. 그러므로 기초 쓰기, 가로획, 세로획, 기역, 니은, 디귿까지는 진도를 나가면서 계속 연습해 주세요.

❸ ㄱ자의 세로획을 짧게 쓴다고 생각하고 쓰며, ㄱ과 ㄷ의 만나는 부분 모양에 유의합니다.

말 그대로 ㄱ자의 세로획을 짧게 쓰면서 ㄱ과 ㄷ의 만나는 부분 모양을 배워야 합니다. 4가지 모두 공통된 부분이니 제가 써보고 확대해서 자세한 설명을 해보겠습니다. 앞에서 설명한

이 부분만 유의하면 됩니다.

중간 가로획과 만나는 ㄱ부분을 가늘게 접합을 시키되, 바깥 부분은 3자 모양을 내줘야 글자가 예뻐 보입니다. ㄱ자 세로획에서 안쪽에는 살짝 들어가고 바깥쪽은 가늘게 내려 뽑습니다. 밑의 ㄷ자 가로획을 쓰면 3자 모양을 내기 위해서입니다.

그럼, 제가 똑같은 굵기로 써보겠습니다. 만약, 이렇게 똑같이 끝나버리면 너무 밋밋하고 궁체의 미가 사라져 버립니다. 먼저 앞에 배운 4가지의 ㄷ자를 써보겠습니다. 그러면 여기 위에 ㄱ자를 모두 붙여보겠습니다. 다시 여기 아래에다가 정상적인 ㄹ자를 적어보겠습니다. ㄷ자를 먼저 쓰고 위에 ㄱ자를 얹은 거나, ㄹ자의 모양이 똑같습니다.

❹ 위와 아래의 간격과 공간이 일정하게 나와야 합니다.

궁서체의 법칙 중 하나가 획과 획 간의 간격을 중요하게 여기는 것입니다. 그렇게 해야 글자를 써놓아도 균형과 조화가 이루어집니다. 마찬가지로 ㄹ자도 위아래의 간격이 일정하게 나와야 합니다. 예를 들어 '를'자를 적어보겠습니다. '를'자는 이 6개의 공간이 일정하여야 합니다.

❺ ㄷ자 쓰기의 설명과 동일합니다.

ㄹ자는 ㄱ자와 그 밑에 ㄷ자를 붙이면 ㄹ자가 된다고 했습니다. 밑의 ㄷ자는 앞에서 설명한 ㄷ자와 같습니다. 쓰임새에 따른 ㄷ자 4가지를 ㄹ자에 적용하면 됩니다.

❻ ㄹ자의 끝점은 세로줄의 일직선(一直線)에 맞춥니다.

서예작품을 보면 대부분이 세로로 글을 쓴 것을 보았을 것입니다. 그만큼 궁서체는 세로획의 맞춤에 그 아름다움이 더욱 돋보입니다. 세로획은 물론이고 모든 획의 끝점을 세로줄에 맞춰야 하는데 ㄹ자의 끝점도 모두 세로획에 맞춰야 합니다.

'궁서체를 청암체'란 글자를 적어보겠습니다.

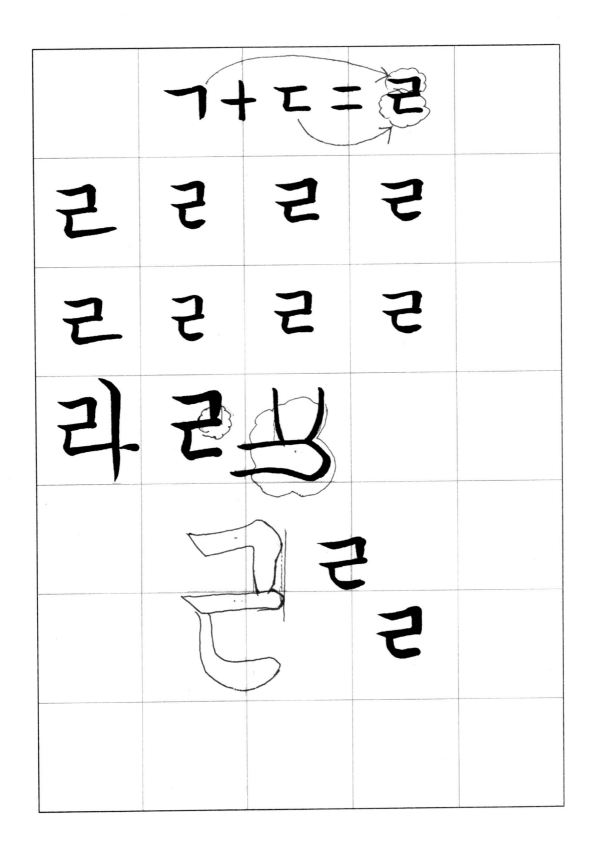

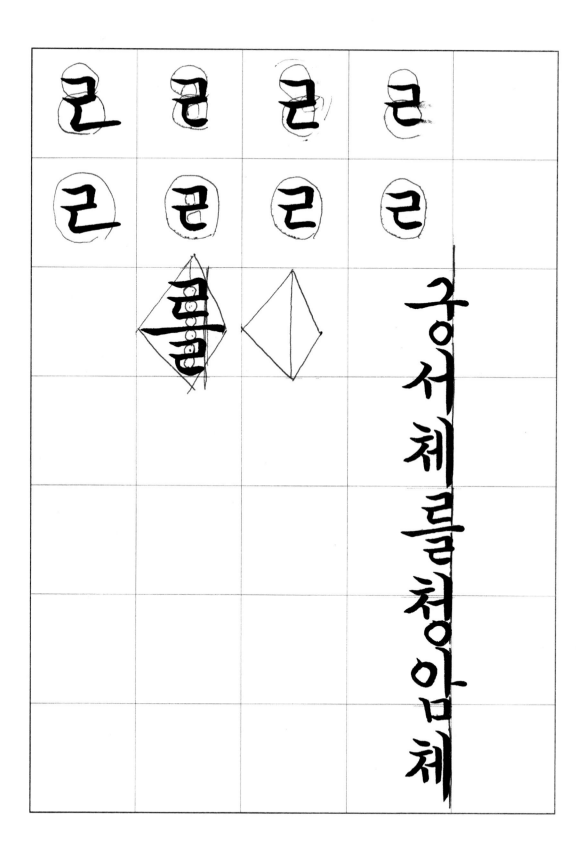

궁서체 를 청암체

ㄹ자 4가지 쓰는 방법 2(라, 랴, 리)

❼ 첫 번째로 '라, 랴, 리'에 쓰이는 ㄹ자입니다.

ㄹ자 밑에 '라, 랴, 리'를 붓펜으로 써보겠습니다.

ㄹ자 모양과 형태를 정확하게 기억하고 저와 똑같이 '라, 랴, 리' 글자를 연습하면 되겠습니다. 또 저와 같이 ㄹ자를 크게 그려보면 훨씬 도움이 됩니다.

이것도 마찬가지로 '라, 랴, 리'에만 쓰이는 것이 아니고 파생되는 모든 글자에 이 ㄹ자가 다 쓰인다는 것입니다.

먼저 ㄱ을 쓰고, ㄷ자를 쓰는데 이것은 가로획에 왼쪽으로 치우쳐지는 ㄴ자를 붙인 것입니다. 이렇게 '라, 랴, 리'를 쓰면 되겠습니다.

→ 두 공간이 같게 맞춘다

강하게

강하게

※ 공식 : ㄱ + ㄷ = ㄹ

→ 가늘게 접합 시킨다.

ㄱ과 ㄷ이 만나는

부분을 생각하며쓴다

(모양에 유의할 것)

우상향
5도.

결구처리

→ 강하게

※ 세로획 보다 가로획이 길게.

라 랴 리

ㄹ자 4가지 쓰는 방법 3(러, 려)

❸ 두 번째로 '러, 려'에 쓰이는 ㄹ자입니다(세로가 길고, 가로는 짧게).

그럼, '러, 려'에 쓰이는 ㄹ자를 붓펜으로 써보겠습니다.

이것도 똑같이 짧은 ㄱ자 밑에 '더, 뎌'에 쓰이는 ㄷ자를 붙인 겁니다. '러, 려'에만 쓰이는 것이 아니고 파생되는 모든 글자에 다 쓰이는 것은 이제 아시겠죠?

'러, 려'에 쓰이는 ㄹ자는 모양이 약간 다릅니다. '러, 려'는 ㅓ자, ㅕ자 점획이 들어가야 하므로 세로로 좀 넓어야 합니다. 그러므로 ㄷ자처럼 세로가 길고 가로획은 좀 짧은 ㄹ자 모양이어야 합니다.

받침에 쓰이는 ㄹ자와는 모양은 같은데 세로 폭이 훨씬 넓어야 한다는 것입니다.

간단히 다시 설명하면, 세로획이 짧은 ㄱ자를 쓰고 그다음은 앞에서 배운 '더, 뎌'의 ㄷ자를 쓰는 방법으로, 좌측 바깥 부분은 원 모양에 가깝게 만들기 위해서 힘을 빼고 우측 안쪽 모양은 좌측으로 비스듬히 내려오면서 바로 우측 아래 방향으로 붓펜을 강하게 점찍듯 놓습니다.

ㄷ자 밑의 모양은 우측 아래 방향으로 두껍고 강하게 모양을 만들면서 서서히 붓펜을 들어주고, ㄴ자 윗부분 마무리는 물이 넘칠 듯, 말듯한 모양으로 만들어 줍니다. 파여서 물이 고여버려도 안 되고, 볼록해서 물을 아예 담을 수 없어도 안 되는 것입니다.

여기서 주의할 점은 세로에서 밑 모양으로 넘어갈 때 너무 붓펜을 들어버리면 안쪽 면에 갉아먹는 모양이 많이 나오는데 이것도 잘못된 것입니다.

러 더 러 ㄹ
반침

ㄹ ㄹ

(O) (X)

(X) (X)

※ 공식 : ㄱ + ㄷ = ㄹ
※ 가로부분은 우상향5도

강하게

가늘게 접합시키고
ㄱ과 ㄷ자 가로획이
만나는 모양을 살려라.

결구처리

두 공간의
크기가 똑같게.

무게중심(중간부분)

원모양

원

※ 려려의 ㅓ첨 ㅕ첨이
들어가야 하기 때문에
세로가 긴 ㄹ자 모양이다.

매우 강하고 제일 두껍게.

러 려

르자 4가지 쓰는 방법 4
(로, 료, 루, 류, 르)

❾ 세 번째로 '로, 료, 루, 류, 르'에 쓰이는 ㄹ자입니다.

이 ㄹ자에 쓰이는 '로, 료, 루, 류, 르'를 붓펜으로 써보겠습니다.

마찬가지로 ㄱ자는 앞의 '라, 랴, 리'에 쓴 것과 똑같이 쓰면 됩니다. 다음은 '도, 됴, 두, 듀, 드'에 쓰인 ㄷ자와 똑같이 쓰면 되겠습니다. ㄷ자를 쓸 땐 왼쪽으로 비스듬히 너무 두껍지 않게 내려옵니다.

'로'자 같은 경우에 끝맺음인 결구 처리를 '도, 됴, 두, 듀, 드'처럼 하면 되겠습니다. 이 결구 처리는 원래 가로획과 똑같은데, 밑으로 너무 처지지 않고 짧게 해주면 더 좋습니다. 왜냐면 가로획처럼 밑으로 처지게 하다 보면, 가로획과 가로획 간의 획이 복잡해 보여서 그렇습니다.

팁을 하나 드리면 ㄹ자는 가로획이 3개가 있습니다.

이 3개를 모두 두껍게 쓴다면 글자가 길어질뿐더러 맵시가 나지 않습니다. 그래서 강, 약, 강으로 쓰는데 첫 가로획은 강, 중간 가로획은 두껍지 않게 약, 세 번째 가로획은 받쳐 주는 역할로 강으로 쓰고, 결구 처리는 가로획 끝부분보다는 약하게 하면 되겠습니다.

'로, 료, 루, 류, 르'자 같은 경우에 가로획을 다른 가로획보다는 약간 길게 쓰셔야 합니다. 당연히, 세로획은 짧게 하고 가로획은 길게 해주어야 합니다. 만약, '러, 려'의 가로획 길이만큼 적어보면 글자가 이상한 모양이 됩니다.

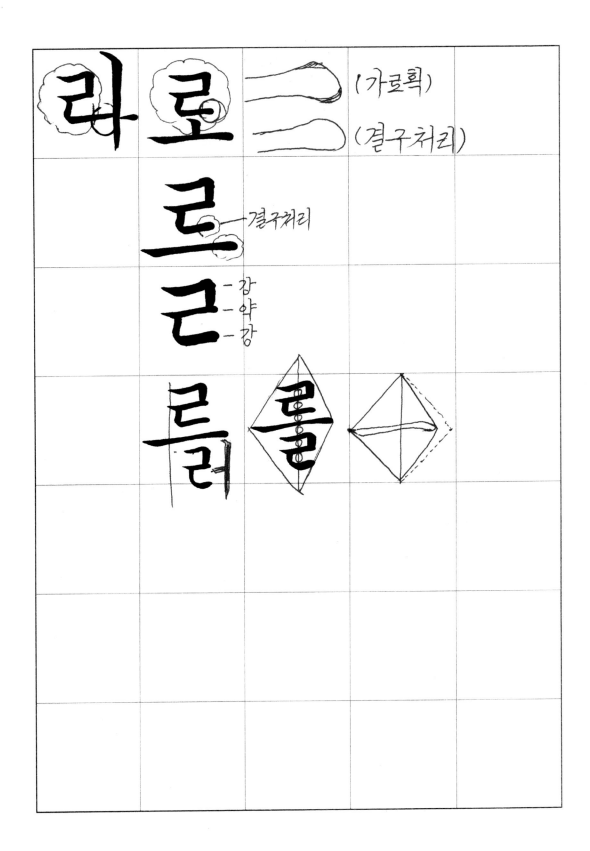

(가로획)

(결구처리)

결구처리

- 강
- 약
- 강

꾸준함만 있으면 반드시 좋은 글씨로 발전하는 것을 확인하실 수 있습니다 유튜브 아빠글씨

※ 공식: ㄱ + ㄷ = ㄹ

→ 강하게 ←

→ 우상향 5도

가늘게 접합시켜고
ㄱ과 ㄷ자 가로획이
만나는 모양을
살린다.

두 공간의
폭이 똑같게.

결구처리

왼쪽으로
비스듬히 내린다.

※ 세로보다 가로획이 긴
ㄹ자 모양을 유지한다.

로 료 루 류 르

ㄹ자 4가지 쓰는 방법 5(받침)

❿ 네 번째로 '받침'에 쓰이는 ㄹ자입니다(세로가 짧고, 가로가 길게).

받침에 쓰이는 ㄹ자는 '러, 려'에 쓰이는 ㄹ자와 흡사합니다. 마찬가지로 밑의 받침은 글자를 떠받치고 있는 기둥이 되어야 하기에 ㄴ자 가운데 부분의 무게중심이 가장 무겁게 만들어져야 합니다. 다른 ㄹ자와는 모양이 다르니 유의하여 봐주세요. 그럼 이 ㄹ에 쓰이는 받침인, '얼, 를, 발'자를 붓펜으로 써보겠습니다.

'러, 려'에 쓰이는 ㄹ자와 차이 나는 것은 한 가지밖에 없습니다. '러, 려'에 쓰이는 ㄹ자는 세로획이 긴 반면에 받침에 쓰이는 ㄹ자는 가로획을 길게 쓰셔야 합니다. 글자의 조화를 봐도 받침까지 ㄹ자를 길게 내려 뽑는다면 글자가 너무 길어서 조화가 깨져 버리겠죠?

'러, 려'의 ㄹ자는 ㅓ점이나 ㅕ점이 들어가기 때문에 세로 쪽의 ㄹ자 공간이 많이 필요한 것이고 받침의 ㄹ자는 글자 전체를 받쳐 주는 역할을 하기에 가로획이 길면서 무게중심은 가운데가 가장 무겁게 자리 잡아야 합니다. 이것도 마찬가지로 모든 ㄹ자의 끝 위치는 세로획의 위치에 맞추어야 합니다.

'청, 암, 체, 얼, 를, 발'자를 세로로 써보겠습니다.

⓫ 첫 가로획과 세 번째 가로획은 강하게, 중간 가로획은 약간 가늘게 씁니다(강, 약, 강).

ㄹ자 4가지가 모두 해당합니다. 앞에서 잠깐 말씀한 '를'자를 쓰게 되면 가로획만 7개가 나옵니다. 이 가로획 7개를 똑같은 굵기로 쓴다면 뭔가 밋밋할뿐더러 글자가 많이 길어져 보이겠죠? 그래서 첫 가로획과 마지막 가로획은 강하게 중간 가로획은 약하게 하여 강, 약, 강 구조를 이루면 좋습니다.

⓬ ㄹ이 초성으로 올 때는 ㄱ이 강하게, 종성(받침)으로 올 때는 ㄴ을 강하게 씁니다.

그리고 ㄹ자가 초성으로 올 때 ㄱ자를 강하게 쓰면 글자가 살아나게 되고 ㄹ자가 종성인 받

침으로 쓰일 때는 ㄴ자를 강하게 해주면 받침 역할을 튼튼하게 하여 글자가 안정감이 있어 보입니다. 그럼, ❶❶번과 ❶❷번의 예로 '를'자를 적어보겠습니다.

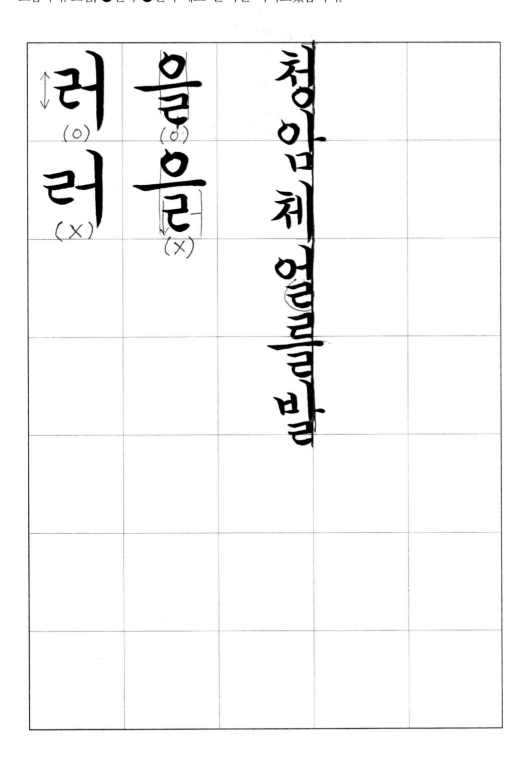

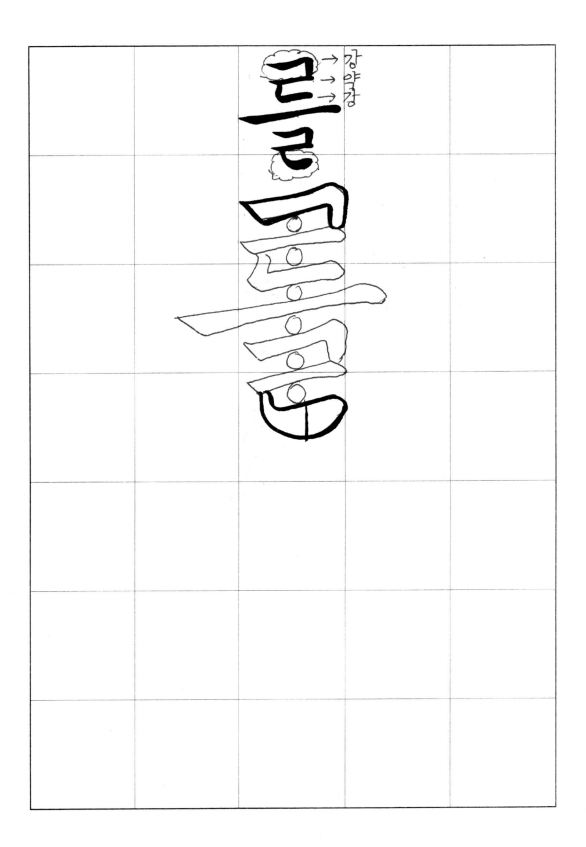

꾸준함만 있으면 반드시 좋은 글씨로 발전하는 것을 확인하실 수 있습니다 유튜브 아빠글씨

※ 공식 : ㄱ + ㄷ = ㄹ

※ 가로획 부분은 우상향5도

→ 강하게 ←

※ 강·약·강 구조

＊강

가늘게 접합시키고

ㄱ과 ㄷ자 가로획이

만나는 모양을 살리다

＊약

0결구처리

두 공간의
크기가 똑같게.

무게중심 (중간부분)

＊강
원

원모양 ←

매우 강하고 제일 두껍게

※ ㄹ이 초성 : ㄱ을 강하게 → 글자가 살아남

ㄹ이 종성 : ㄴ을 강하게 → 받침 역할을 튼튼하게 하여 안정감이 있음.

얼 를 발

르자 4가지 쓰는 방법 6(잘못 쓰인 예시)

❸ 잘못된 예시를 보면서 르자를 연습합니다.

청암체 "붓펜" 잘못 쓰인 예시	
꾸준함만 있으면 반드시 좋은 글씨로 발전하는 것을 확인하실 수 있습니다	유튜브 아빠글씨
라	정상적인 르자 (라랴리)
랴	ㅏ모음 앞의 르자는 세로획에 붙여 쓴다.
랴	ㄱ과 ㄷ의 접합부분 모양이 너무 밋밋하다. 강의와 같은 모양이 나오도록 유의하여 쓴다.
뢰	르자 아래위 공간의 크기가 같게 맞추어 쓴다.
러	정상적인 르자 (러려)
려	ㅓ모음 앞의 르자는 세로획에 띄워 쓴다.
러	러자의 르자 밑의 모양은 둥글게 마무리 한다.

청암체 "붓펜" 잘못 쓰인 예시

꾸준함만 있으면 반드시 좋은 글씨로 발전하는 것을 확인하실 수 있습니다 유튜브 아빠글씨

러자의 세로부분을 길게하여 ㅓ겹이 들어갈 수 있는 공간을 확보 하여야 한다.

정상적인 ㄹ자 (로료루류르)

모든 ㄹ자는 아래 위 공간의 크기가 같게 맞추어 쓴다.

로자의 밑모양 마감은 짧은 가로획과 유사하게 쓴다.

정상적인 ㄹ자 (받침)

ㄹ자 밑 모양 ㄴ의 윗부분 형상은 물이 담겨서는 안되고 물이 넘칠듯 말듯한 모양을 낸다.

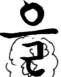

받침의 ㄹ은 가로획이 길고 세로획은 짧게 하여 받침으로써 안정감을 주게 한다.

청암체(붓펜) 정자체 체본

꾸준함만 있으면 반드시 좋은 글씨로 발전하는 것을 확인하실 수 있습니다 유튜브 아빠글씨

라

라

리

러

려

꾸준함만 있으면 반드시 좋은 글씨로 발전하는 것을 확인하실 수 있습니다 유튜브 아빠글씨

로			
료			
루			
류			
려			
얼			
를			

작품 감상

윤동주 시인의 「서시」

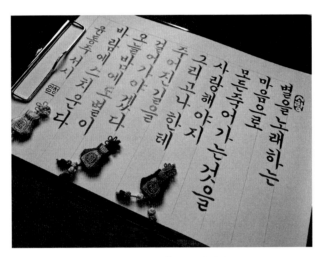

▲윤동주 시인의 「서시」(정자체)

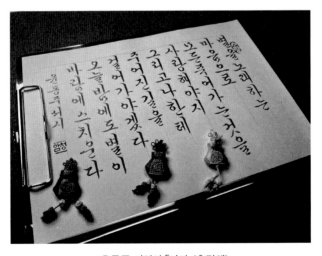

▲윤동주 시인의 「서시」(흘림체)

미음 (ㅁ)

궁서체·정자체

1. ㅁ자는 모든 모음과의 쓰임새에 다 쓰인다

2. 세로획의 머리 부분을 짧게 만들어 찍찍 가늘게 내려 긋는다

3. 시작이 두리 둥실한 가로획 ㄱ자를 쓰듯 해서 찍찍 가늘게 내려 긋는다

4. ㄱ자 세로획은 윗번째 세로획 보다 짧게 마무리하며 잘록한 모양이 되도록 한다

5. 받침을 짧은 가로획의 형태를 갖추되, 첫번째 세로획 끝 점 위치보다 위에서 마무리를 한다

6. ㄱ자의 세로획 위치만큼 오른편으로 내어 뽑는다

7. 안쪽에는 ㅁ자가 형성되도록 하고, 바깥쪽의 형태에

육의 하도록 한다

칸돼획으로 정사각형 또는 넓으로 긴 직사각형

8. 형태를 갖춘다

9. 잘못된 예시를 기억하며 ㅁ자를 연습한다.

ㅁ자 1가지 쓰는 방법 1(전체에 쓰임)

모나미 붓펜 글씨 쓰기 자음 중에서 'ㅁ'자 쓰기를 하겠습니다.

ㅁ자는 '세로획 + ㄱ자 + 받침의 가로획'으로 구성되어 있습니다. ㅁ자를 배우고 나면 ㅂ자는 아주 쉽게 배울 수가 있습니다. 지금까지 'ㄱ, ㄴ, ㄷ, ㄹ'은 쓰임새에 따라 4가지로 구분을 하였는데, ㅁ자는 한 가지로 다 쓰인다는 점에서 부담이 낮기도 합니다.

그럼 ㅁ이 쓰이는 '마, 금, 물'을 적어보겠습니다.

여러분들은 ㅁ자 모양과 형태를 정확하게 기억하고, 저와 똑같이 ㅁ자를 연습하면 되겠습니다. 또 저와 같이 ㅁ자를 크게 그려보면 훨씬 도움이 됩니다.

지금부터는 ㅁ자 쓰는 법칙에 대해 설명하겠습니다.

❶ ㅁ자는 모든 모음과의 쓰임새에 다 쓰입니다.

ㅁ자는 앞의 자음과는 달리 ㅁ자 한 가지만 배우면 모든 글자에 다 적용하면 됩니다. 초성으로 오거나 종성으로 와도 모양이 똑같고, 단지 쌍자음에는 모양이 약간 달라집니다. 아무래도 자음 두 개가 들어가서 복잡하니 세로로 길쭉한 모양이 되겠죠. 예를 들어서 제가 '삼'자와 '삶'자를 적어보았습니다.

❷ 세로획의 머리 부분을 짧게 만들어 점점 가늘게 내리긋습니다.

ㅁ자의 첫 시작 부분인 세로획은 정상적인 세로획에서 약간 변형만 시켜주면 됩니다. 세로획의 머리 부분을 짧게 만들고 몸통 부분이 시작되자마자 가늘게 내리긋습니다. 갑자기 너무 가늘게는 하지 말고 안쪽에는 직선에 가깝게 내려오면서 끝부분에서는 중심으로 모아주고, 바깥쪽은 처음부터 점점 오른쪽으로 비스듬히 내리긋습니다. 또, 끝부분은 세로획처럼 너무 뾰족하게 하면 보기에 안 좋으니 약간 뭉텅하게 마무리해 주세요.

❸ 시작이 두리뭉실한 가로획 ㄱ자를 쓰듯 해서 점점 가늘게 내리긋습니다.

그다음 세로획 오른 편에 ㄱ자를 쓸 것입니다. 이 ㄱ자 가로획은 명확한 가로획을 쓰시기엔 공간이 너무 부족합니다. 잠깐 벗어나서, 이미경 선생님의 꽃들체에서는 ㄱ자를 조금 다르게 쓰시는데요. 청암체에서는 김충현 선생님의 일중체를 기본으로 하기에 이것도 가로획과 마찬가지로 쓸 겁니다. 그래서, 공간이 복잡하므로 이 가로획은 약간 두리뭉실한 가로획으로 가다가 바로 ㄱ자 세로로 내려갑니다.

ㄱ자 세로 몸통 부분을 만들고 내려가면서 꼬리 부분은 짧고 가늘게 만들면 좋은 글이 됩니다.

궁서체에서는 붓글씨도 마찬가지고, 붓펜 글씨도 마찬가지로 가로획보다 세로획을 약간 더 굵게 쓰면 보기가 좋습니다. 너무 차이가 나면 안 되겠지만, 일반적으로 가로획이 많다 보니 자연스레 가늘게 만들어지는 것도 있지만, 가로획보다 세로획을 굵게 쓴다는 생각을 하면서 쓰면 더 좋습니다.

그리고, 전체 획을 가늘게 쓰는 것보다 굵게 쓰는 것이 글 쓰는 데 도움이 될뿐더러 한 획, 한 자를 보면 가는 게 보기 좋을지 몰라도, 작품을 다 쓰시고 난 후에 보면 굵은 것이 훨씬 보기에 좋습니다.

또한, 획을 굵게 배운 분들은 가늘게 쓰는 것은 얼마든지 수월하게 가능하지만, 처음부터 가늘게 배우면 굵게 쓰기엔 다소 힘들 수도 있으니 처음부터 굵게 쓰는 것을 추천합니다.

제가 강조하는 '글씨는 무조건 큰 글씨부터 배워야 한다.'라는 이론과 같습니다. 참고로 붓글씨에서도 위의 이론들을 똑같이 적용하면 됩니다.

ㅣ + ㄱ + ㅡ = ㅁ

삽 삶

ㅁㅣ ㄲ 를 ㄹ

ㅁ ㅣ

ㅁ ㅁ 마 마

일정체
(청암체) 꽃들체

마

꽃들 청암체

ㅁ ㅁ 믄 ㅁ ㄱ

ㅁ자 1가지 쓰는 방법 2(전체에 쓰임)

❹ ㄱ자 세로획은 첫 번째 세로획보다 짧게 마무리하며 잘록한 모양이 되도록 합니다.

ㄱ자 세로획 끝부분의 위치는 ㅁ자 첫 번째 세로획 끝부분보다는 훨씬 위에 위치해야 합니다. 받침 가로획을 쓰고 난 후의 위치보다 첫 번째 세로획이 아래에 있어야 ㅁ이 안정적으로 보입니다. 그래서 ㄱ자 세로획은 짧게 마무리를 하면서 모양을 만들어 주어야 합니다.

❺ 받침은 짧은 가로획의 형태를 갖추되, 첫 번째 세로획 끝점 위치보다 위에서 마무리합니다.

그다음은 ㅁ자의 마무리인 받침을 쓸 것입니다. 이것도 마찬가지로 꽃들체에서는 점획으로 끝을 마무리하지만, 청암체에서는 김충현 선생님의 일중체를 바탕으로 하기에 ㅁ자의 받침은 가로획으로 마무리를 짓습니다. 다만, 가로획 시작 부분 두께 크기를 작게 하고 뒷마무리 부분을 조금 더 크게 하시면 되겠습니다. 앞에서 설명했듯이 가로획의 위치는 ㅁ자 첫 번째 세로획 끝점 위치보다 위에서 마무리를 지을 수 있게 위치에 유의해야 합니다.

❻ ㄱ자의 세로획 위치만큼 오른 편으로 내어 뽑습니다.

ㅁ자의 받침 가로획의 모양은 ㄹ자의 모양과 같이 3자 모양이 나와야 합니다. 그러므로 이렇게 살짝 나오는 부분의 기준이 ㄱ자 윗부분 위치까지 적당히 나온다는 것이고 조금 더 나와도 상관은 없습니다. 받침이 전혀 나오지 않으면 글이 밋밋하고 고딕체 같은 모양이 나와버립니다. 궁서체는 들어갈 때 들어가고, 나올 때 나오고, 가냘플 때, 가늘 때, 두꺼울 때 등 적소에 이런 맛이 있어야 궁서체의 미가 더 살아나는 것입니다.

❼ 안쪽에는 ㅁ자가 형성되도록 하고, 바깥쪽의 형태에 유의하도록 합니다.

ㅁ자 전체를 쓰고 나면 안쪽에는 ㅁ자의 형태가 정확하게 나타나도록 해야 합니다. 바깥

쪽에는 기울어지고 들어가고 나오고 해도 안쪽에는 ㅁ자의 모양이 확실하게 나타나는 것입니다. 그리고 지금까지 설명한 대로 바깥쪽에는 여러 가지 법칙대로 모양에 유의하면서 ㅁ자를 쓰면 됩니다.

❽ 전체적으로 정사각형 또는 옆으로 긴 직사각형 형태를 갖춥니다.

안쪽의 모양이 ㅁ자가 나와야 한다고 했습니다. ㅁ자라도 어떤 모양이냐면, 정사각형에 가까운 모양이 나오면 좋습니다. 글자에 따라 옆으로 긴 직사각형의 형태를 갖추어도 상관은 없습니다. 밑으로 긴 직사각형 모양은 글자의 모양이 별로 안 좋습니다. 붓펜으로 ㅁ자를 적어보겠습니다.

청암체(붓펜) 정자체 상세 설명

짧은 세로획 머리부분

두리뭉실한 가로획 모양.(청암체)

강하게

짧게 마무리 한다.

강하게

안쪽모양은
정사각형

모양은 "ㄹ"자
설명과 동일

떼을것
(2개소)

가로획모양

작은 공간이 형성되도록.

뾰족하지
않게할것.

중심

※ 모든 글자는
가로획보다 세로획이 약간
굵다는 느낌으로 쓸 것.

마 금 물

44강

ㅁ자 1가지 쓰는 방법 3(잘못 쓰인 예시)

❾ 잘못된 예시를 보면서 ㅁ자를 연습합니다.

	청암체 "붓펜" 잘못 쓰인 예시
	꾸준함만 있으면 반드시 좋은 글씨로 발전하는 것을 확인하실 수 있습니다 유튜브 아빠글씨
마	정상적인 ㅁ자 (권체 공통으로 다쓰임)
마	첫 세로획은 받침 가로획보다 아래의 위치에 있어야 한다.
마	ㅁ자 안의 모양은 정사각형에 가까이 되어야 하는데 밑으로 긴 직사각형이다.
마	첫 세로획의 끝부분을 너무 날카롭고 뾰족하게 뽑지 않고 약간 뭉퉁하게 마무리 한다.
마	ㅁ자는 갇힌 공간이 되지 않고 아래위로 약간 띄워 답답함을 없애고 트인 공간을 만들어야 한다.
마	ㅁ자의 안쪽 모양은 ㅁ자에 가깝게 나와야 한다.
마	ㄱ과 받침의 접합 부분 모양이 너무 밋밋하다. 강의와 같이 3자 모양이 나오는 형상이 되어야한다

꾸준함만 있으면 반드시 좋은 글씨로 발전하는 것을 확인하실 수 있습니다 유튜브 아빠글씨

마
물
금
바
물
금

1. ㅂ자는 모든 모음과의 쓰임새에 다 쓰인다
2. 첫 쎄로는 ㅁ자의 첫 획과 모양이 같다
3. 두 번째 쎄로획은 짧은 쎄로획 쓰듯 쓰며,
4. 첫 쎄로획 보다 위에서 내려 긋는다
5. ㅂ자 안쪽의 첫 획은 짧은 가로획 쓰듯 쓰고·두번째
6. ㅂ자 안쪽의 쎄로획에 띄운다
7. 받침 가로획은 첫 쎄로획에는 띄우고·두번째 쎄로획

밑에서 붙인다

답답함을 표출하는 배려이다

쎄로획에는 띄운다

궁서체·청암체

비음(ㅂ)

8. 받침은 짧은 가로획의 형태를 갖추게 되·첫번째
9. ㅂ자 안쪽은 공간이 많이 확보되도록 하며·첫획의
10. 바자를 쓸 때는 첫 번째 쎄로획·두번째 쎄로획,
11. 잘못된 ㅁ시를 기억하며 ㅂ자를 연습한다.

청암체 붓펜(불펜) 글씨

ㅂ자 1가지 쓰는 방법 1(전체에 쓰임)

모나미 붓펜 글씨 쓰기 자음 중에서 'ㅂ'자 쓰기를 하겠습니다.

ㅂ자는 '세로획 + 세로획 + 가로획 점획 + 가로획 받침'으로 구성되어 있습니다.

ㅁ자를 배웠으니 ㅂ자는 또 아주 쉽게 배울 수 있습니다. ㅂ자는 ㅁ자의 사촌으로 생각하면 되겠습니다. ㅂ자도 ㅁ자와 마찬가지로 한 가지로 다 쓰인다는 것입니다.

그럼 이 ㅂ에 쓰이는 '바, 급, 불'자를 붓펜으로 적어보겠습니다.

ㅂ자 쓰는 법칙에 대해 설명하겠습니다.

❶ ㅂ자는 모든 모음과의 쓰임새에 다 쓰입니다.

ㅂ자는 앞의 ㅁ자와 같이 ㅂ자 한 가지만 배우면 모든 글자에 다 적용하면 됩니다. 초성으로 오거나 종성으로 와도 모양이 똑같고, 단지 쌍자음에는 모양이 약간 달라집니다. 아무래도 자음 두 개가 들어가니 복잡해서 세로로 길쭉한 모양이 되겠죠. 예를 들어 제가 '갑'자와 '값'자를 적어보겠습니다.

❷ 첫 번째 세로획은 ㅁ자의 첫 획과 모양이 같습니다.

먼저 붓펜으로 ㅂ자를 크게 적어보겠습니다. ㅂ자의 첫 시작 부분인 세로획은 ㅁ자에서 쓴 첫 세로획과 똑같이 쓰면 됩니다.

한 번 더 설명하면, 세로획의 머리 부분을 짧게 만들고 몸통 부분이 시작되자마자 가늘게 내리긋습니다. 갑자기 너무 가늘게는 하지 말고 안쪽에는 직선에 가깝게 내려오면서 끝부분에서는 중심으로 모아주고, 바깥쪽은 처음부터 점점 오른쪽으로 비스듬히 내리긋습니다. 또, 끝부분은 세로획처럼 너무 뾰족하게 하면 보기에 안 좋으니 약간 뭉텅하게 마무리합니다.

❸ 두 번째 세로획은 짧은 세로획 쓰듯 쓰며, 첫 세로획보다 위에서 내리긋습니다.

그다음 세로획 오른 편에 다시 정상적인 짧은 세로획을 쓸 것입니다. 이 세로획은 첫 번째의 세로획 위치보다 위에서 시작해서 짧은 세로획을 쓰면 되겠습니다. 세로획의 머리, 몸통, 꼬리 부분을 만들고 내려가되, 꼬리 부분은 짧고 가늘게 만들면 좋은 글이 됩니다. 만약에 '바'자를 쓴다면 첫 세로획, 두 번째 세로획, 정상적인 세로획의 시작 부분 위치가 일직선(一直線)에 놓인다고 생각하고 쓰면 위치 잡기가 편해집니다.

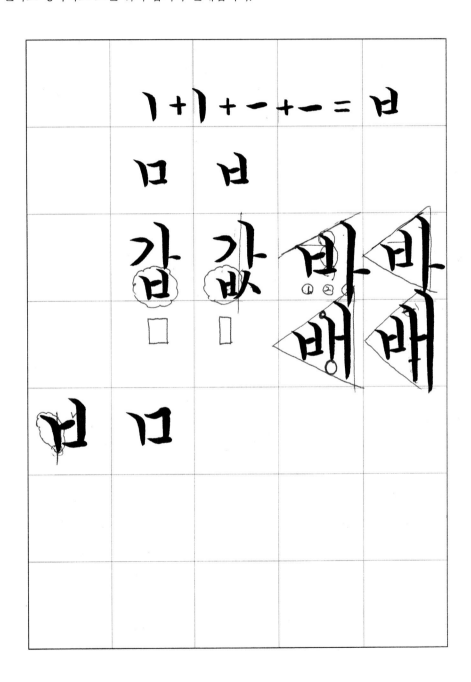

ㅂ자 1가지 쓰는 방법 2(전체에 쓰임)

❹ ㅂ자 안쪽의 점획은 아주 짧은 가로획 쓰듯 씁니다.

ㅂ자 안쪽의 점획을 일반 점획으로 쓰면, 너무 약하고 안쪽이 나란하지가 못해서 좀 복잡해 보입니다. 그래서 ㅂ자 안쪽의 점획도 가로획을 아주 짧게 쓴 모양을 내면 아래위가 나란하여 글자가 깔끔해 보입니다.

❺ ㅂ자 안쪽의 점획은 첫 세로획에는 붙이고, 두 번째 세로획에는 띄웁니다.

말 그대로 ㅂ자 안쪽의 점획은 첫 세로획에는 붙이고 두 번째 세로획에는 띄웁니다. 그 이유는 좁은 공간이지만 양쪽 세로획 모두 붙여 쓴다면 트인 공간이 없어서 답답한 글자가 됩니다.

❻ ㅂ자 안쪽을 띄움으로 인해 숨구멍을 만들어 답답함을 표출하는 배려입니다.

앞 ❺번에서도 설명했듯이, 두 번째 세로획에서 띄워 줌으로써 숨통을 트이게 하고 답답함을 없애는 것입니다. ㅁ자도 그렇고 ㅂ자도 마찬가지로 숨구멍을 만들어, 살아 숨 쉬는 예쁜 글자로 만드는 배려이기도 합니다. 또한, 고딕체처럼 붙이는 것보다는 살짝 띄워야 궁서체의 아름다움이 훨씬 돋보이기도 합니다.

❼ 받침 가로획은 첫 세로획에는 띄우고, 두 번째 세로획 밑에서 붙입니다.

받침 가로획도 마찬가지입니다. 받침은 반대로 첫 세로획에는 띄우고, 두 번째 세로획 밑에서는 붙여줍니다. 이것도 마찬가지로 위의 점획과 같이 한쪽을 띄워 줌으로써 갇힌 공간의 숨통을 만들어 줌으로써 답답하고 갑갑한 글자를 살리기 위해서입니다.

❽ 받침은 짧은 가로획의 형태를 갖추되, 첫 번째 세로획 끝점 위치보다 위에서 마무리

합니다.

획의 마지막으로 ㅂ자의 마무리인 받침을 쓸 것입니다. 이것도 마찬가지로 꽃들체에서는 붓 모양 점획으로 끝을 마무리하지만, 청암체에서는 김충현 선생님의 일중체를 바탕으로 하기에 ㅂ자의 받침도 가로획으로 마무리를 짓습니다.

앞서 설명했듯이 첫 세로획에 약간 띄워서 짧은 가로획으로 마무리하면 되겠습니다. 또, 중요한 부분 중의 한 가지로, 가로획의 위치는 ㅂ자 첫 번째 세로획 끝점 위치보다 위에서 마무리를 지을 수 있게끔, 위치에 유의해야 합니다.

그럼 붓펜으로 ㅂ자를 적어보겠습니다.

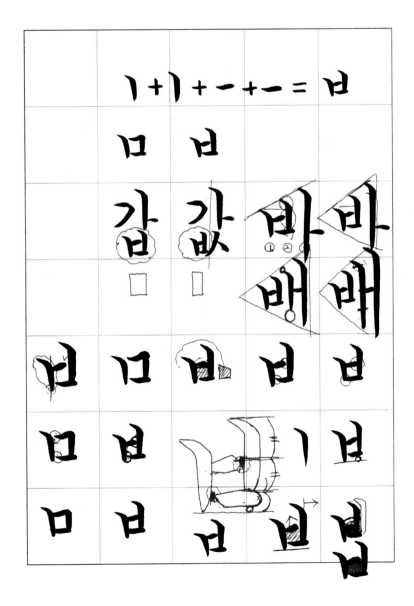

ㅂ자 1가지 쓰는 방법 3(전체에 쓰임)

❾ ㅂ자 안쪽은 공간이 많이 확보되도록 하며, 점획의 위치는 두 번째 세로획의 중간지점입니다.

ㅂ자 전체를 쓰고 나면 안쪽에는 ㅁ자의 형태가 정확하게 나타나도록 해야 합니다. 바깥쪽에는 기울어지고 들어가고 나오고 해도 안쪽에는 가로로 약간 긴 직사각형의 ㅁ자 모양이 확실하게 나타나는 것입니다.

ㅂ자를 쓰다 보면 안의 사각형 공간이 작아지는 경우가 많은데, 넓게 쓰고 점획의 위치도 잘 잡아서 안쪽의 공간을 많이 확보해야 글자의 모양이 살아납니다. 또 ㅂ자 안쪽의 점획 위치가 잡기 어려우면 점획을 쓰고 나면 ㅂ자 두 번째 세로획의 중간 부분에 위치하면 예쁜 모양의 ㅂ자가 만들어집니다.

❿ '바'자를 쓸 때는 첫 번째 세로획, 두 번째 세로획, 세 번째 세로획 윗부분이 일직선(一直線)에 놓입니다.

제가 '바'자를 쓰면서 설명을 추가하도록 하겠습니다. 이렇게 '바'자를 쓰고 나면 이 세로획 3개가 일직선(一直線)에 있도록 하면 ㅂ자 위치 선정을 한결 쉽게 잡을 수 있습니다.

또, '배'자를 써보겠습니다. '배'자는 이렇게 안의 작은 세로획은 아래위로 짧게 마무리를 하여 뒤 세로획을 살려줘야 합니다. 이렇게 일직선을 그어 보면 아래위로 공간이 남을 수 있도록 짧게 해주어야 합니다.

짧은 세로획 머리부분 (강하게)

→ 세로획 머리부분
 위치선정 주의

→ ✽ 띄울 것. (숨구멍)
→ ✽ 붙일 것.

아주 짧은
가로획

→ 가로획 (뒷부분이 굵음)
 위치는 첫세로획보다 위

→ 작은 공간이 들어갈것.

뾰족하지
않게 마감.

종점

안쪽 모양은
직사각형(또는 정사각형).

✽ 모든 글자는 가로획보다 세로획이
 약간 굵다는 느낌으로 쓸것.

바 금 불

ㅂ자 1가지 쓰는 방법 4(잘못 쓰인 예시)

❶ 잘못된 예시를 보면서 ㅂ자를 연습합니다.

청암체 "붓펜" 잘못 쓰인 예시	
꾸준함만 있으면 반드시 좋은 글씨로 발전하는 것을 확인하실 수 있습니다	유튜브 아빠글씨
바	정상적인 ㅂ자 (전체 공통으로 쓰임)
바	첫 세로획은 받침 가로획보다 위치가 아래 있어야 한다
바	두번째 세로획 시작점은 첫번째 세로획 시작점보다 위에서 시작한다.
바	ㅂ자 안쪽의 ㅁ의 공간이 많이 확보 되도록 유의하여 쓴다.
바	ㅂ자 안쪽의 점획은 오른쪽, 받침의 가로획은 왼쪽을 띄움으로써 갇힌 공간을 뚫어 주어야 한다.
바	첫 세로획의 끝부분은 너무 날카롭고 뾰족하게 뽑지 않고 약간 뭉텅하게 마무리 한다.
바	ㅂ자 점획은 두번째 세로획 길이의 중간지점에서 마무리 한다.

1. ㅅ자는 쓰임새에 따라 3가지로 구분된다.
2. 첫번째로, 'ㅅ'사시ㅂ밑, 'ㅂ받침ㄷ'에 쓰이는 ㅅ자이다.
3. 오른편 45도 각도로 긴 점을 찍듯 붓펜을 대면서
4. 다시 좌하향 45도 각도로 길게 뻗어 나가다가
5. 끝을 서서히 들어 가늘게 만든다.
6. 붓펜 끝은 너무 뾰족하게 만들지 않으며 끝부분은
7. 머리 부분의 수직 중심부에서 점을 시작점으로
수평을 바라보도록 한다.
옆으로 비스듬히 나가면서 약간 아랫쪽으로
방향을 바꾸면서 마무리 한다.

궁서체·청암체

시옷(ㅅㅅㅅ)

붓펜(만년필)

8. 점의 끝부분 위치는 ㅅ사선의 것보다 위에서
마무리가 되도록 한다.
9. 두번째로, 'ㅅㅓㅅㅕ'에 쓰이는 ㅅ자 이다.
10. 좌하향 사선은 ㅅ사시ㅓ에 쓰이는 방법과 동일하되,
조금 짧게 마무리한다.
11. 머리 부분의 수직 중심부에서 짧은 세로획을 만든다.
12. ㅜ모음이 들어갈때는 안이 복잡하니 공간의 배려
이다.
13. 꼬리 부분은 너무 뾰족하게 만들지 않는다.
14. 세번째로, 'ㅅ쇼쇼수슈스'에 쓰이는 ㅅ자 이다.
15. ㅅ사시ㅓ에 쓰이는 ㅅ자 보다 각도를 더 벌려서 좌하향

으로 짧게 뻗어 가늘게 만든다.
16. 머리 부분에서 수평으로 길게 그리듯 나가다가 아랫쪽
으로 내리긋듯 마무리 한다.
17. 잘못된 역시를 기억하며 ㅅ자를 연습한다.

ㅅ자 3가지 쓰는 방법 1
(사, 샤, 시 및 받침)

꾸준함만 있으면 반드시 좋은 글씨로 발전하는 것을 확인할 수 있습니다. 이것은 제가 여러 분들에게 자신 있게 말씀드릴 수 있는 메시지입니다.

이번 시간은 모나미 붓펜 글씨 쓰기 자음 중에서 'ㅅ'자 쓰기를 해보겠습니다.

이때까지 저와 함께 기초 쓰기, 가로획 쓰기, 세로획 쓰기, ㄱ에서 ㅂ까지를 같이 해봤습니다. ㅅ은 지금까지 쓴 자음과는 다릅니다. ㅅ을 배우고 나면 ㅈ과 ㅊ은 쉽게 배울 수가 있습니다.

ㅅ은 기초 쓰기 연습할 때 알파벳 M과 W 그리고 각종 모양 등을 많이 연습했다면 훨씬 쉽게 배울 수 있을 것입니다.

ㅅ자 쓰는 법칙에 대해 설명하겠습니다.

❶ **ㅅ자는 쓰임새에 따라 3가지로 구분됩니다.**

ㅅ자는 모음의 위치와 쓰임새에 따라 3가지로 구분이 됩니다.

❷ **첫 번째로 '사, 샤, 시' 및 '받침'에 쓰이는 ㅅ자(받침은 각도가 약간 넓게)입니다.**

이제는 알겠지만, '사, 샤, 시'와 받침에만 쓰이는 것이 아니라 파생되는 모든 글자에 적용이 다 됩니다. 그럼 ㅅ자로 쓰이는 '사, 샤, 시'를 붓펜으로 써보겠습니다.

❸ **오른편 45도 각도로 긴 점을 찍듯 붓펜을 대면서**

붓펜을 오른편 약 45도 방향으로 각도를 잡고 가는 방향으로 긴 점을 찍듯이 붓펜을 대어서 머리 부분을 강하게 만들어 줍니다.

점 찍듯 대기만 하면 머리 부분이 안 만들어지므로 살짝 같은 방향으로 그어야 합니다.

❹ 다시 좌 하향 45도 각도로 길게 뻗어 나가다가 끝을 서서히 들어 가늘게 만듭니다.

머리 부분을 만들고 몸통 부분을 만들기 위해 다시 좌 하향 약 45도 각도로 길게 뻗어 나가면서 점점 가늘게 꼬리 부분까지 만들어야 하므로, 붓펜을 서서히 들면서 모양을 잡아 줍니다.

ㅅ은 세로획의 머리, 몸통, 꼬리 부분과는 다르게 머리 부분을 만들고 몸통 부분 시작점을 만들었다면 몸통 부분에서 서서히 가늘게 만들어서 꼬리 끝부분까지 이어집니다. 또 ㅅ자가 좌 하향 45도로 가긴 가는데 너무 직선으로 가면 삐침 부분이 좀 뻣뻣하게 굳어 있는 느낌이 듭니다. 그래서 3단계 정도로 나누어서 살짝살짝 위로 더 꺾어 휘어지는 느낌이 있으면 좋습니다. 즉, 삐침이 유연하게 약간씩 위로 향한다고 보면 되겠습니다. 그렇다고 하여 너무 위로 휘어지게 하면 보기가 안 좋습니다.

❺ 붓펜 끝은 너무 뾰족하게 만들지 않으며 끝부분은 수평을 바라보도록 합니다.

ㅅ자 끝의 모양은 너무 날카로운 마무리가 되지 않도록 해줍니다.

앞의 ㄱ자 설명에서도 모든 글자는 다음 글자의 연결을 생각해 두어야 한다고 했는데, ㄱ자가 글자의 끝이 아니고 다른 자음이나 모음의 연장선이 된다고 했던 것처럼 ㅅ자도 마찬가지입니다.

너무 날카롭게 뽑아버리면 글자가 딱~ 끝난 느낌으로 보입니다. 일중체에서 보면 엄청 길고 시원하며 좀 날카롭게 뽑았는데, 청암체에서는 조금은 짧고 날카롭게는 뽑지 않겠습니다.

제가 뾰족하게 뽑는 것과 약간 뭉텅하게 마무리하는 것을 써보겠습니다. 어떤 것이 예쁘게 보이는지 봐주세요. 그리고, 삐침 부분의 끝부분 방향은 좌측으로 수평을 바라보도록 하면 되겠습니다.

❻ 머리 부분의 수직 중심부에서 점을 시작점으로 붓펜 끝을 약하고 가볍게 댑니다.

여기서 ㅅ의 점획 위치를 어디서부터 시작을 할지 고민이 생깁니다. 머리 부분의 수직 중심부를 따라 내려오면 삐침 밑 부분과의 접합 부분이 점획의 시작점입니다.

마찬가지로 점획의 시작 부분도 삐침 속에서 시작하고 각도는 우하향 45도 정도로 붓펜 끝을 약하고 가볍게 되어 점획을 찍어 주면 되겠습니다.

삐침에 접할 때는 약하게 대어 시작해야 궁체의 미가 돋보입니다. 너무 두껍게 시작을 하면 글자가 무겁고 둔탁해 보입니다.

ㅅ자 3가지 쓰는 방법 2
(사, 샤, 시 및 받침)

❼ 옆으로 비스듬히 나가면서 약간 아래쪽으로 방향을 바꾸면서 마무리합니다.

점획은 옆으로 비스듬히 나가는듯하면서 바로 45도의 아래쪽으로 방향을 바꾸고 너무 길지 않게 하여 붓펜 모양으로 마무리하면 됩니다.

❽ 점의 끝부분 위치는 ㅅ사선의 것보다 위에서 마무리가 되도록 합니다.

이것도 ㅁ과 ㅂ처럼, 삐침의 사선 밑 부분보다 ㅅ자 점획의 밑부분 위치가 위에 오도록 해야 합니다.

점획이 길어 버리면 글자 중간 부분이 처져 보이고, 맵시가 나지 않습니다. 그래서 항상 점획을 짧게 하여 글자 전체의 균형과 조화가 맞게 해야 합니다.

참고로 ㅅ받침을 쓸 땐 조금 더 각도를 벌려서 써도 됩니다. 그렇게 하면 받침으로써 약간 더 안정적으로 받쳐 주는 역할을 하게 되어 전체적인 글자 조화가 맞습니다.

꾸준함만 있으면 반드시 좋은 글씨로 발전하는 것을 확인하실 수 있습니다 **유튜브 아빠글씨**

머리부분의 중심

45도

45도

강하게

유연하게
조금씩 위로 향할것.

점획의 시작점
(가늘게 점획을 붙일 것)

방향표시

꼬리 끝 방향은
수평을 바라볼 것.

점점 가늘게 만든다 (몸통부분)

❀ 사선은 머리. 몸통, 꼬리부분으로 나뉨

점획의 위치는 사선보다
위에 있을것
(공간필요)

꼬리 끝 마감은
너무 뾰족하게 하지 않을 것.

사 샤 시

ㅅ자 3가지 쓰는 방법 3(서, 셔)

❾ 두 번째로 '서, 셔'에 쓰이는 ㅅ자입니다.

이 ㅅ자에 쓰이는 '서, 셔'를 붓펜으로 써보겠습니다.

❿ 좌 하향 사선은 '사, 샤, 시'에 쓰이는 방법과 같고, 조금 짧게 마무리합니다.

ㅅ은 이 삐침을 예쁘게 하지 않으면 모양새가 안 나는 자음 중 하나입니다.

글자를 쓰다 보면 사람마다 자신감이 있는 글자가 있고, 또 유독 어려운 글자가 있습니다. ㄱ자가 좀 어렵다고 하는 분과, 또 어떤 분은 ㅅ자를 좀 어렵게 생각합니다.

'서, 셔'에 쓰이는 삐침은 '사, 샤, 시'에 쓰이는 것과 같습니다. 이 삐침을 좀 짧게 마무리하면 글자가 맵시가 납니다. 왜냐면 ㅅ의 점획이 달라서인데, 점획이 수직으로 길게 내려오는데 사선마저 길어 보이면 글자가 왠지 조화가 안 이루어집니다.

그래서 '사, 샤, 시'에 쓰이는 ㅅ보다는 약간 짧게 마무리 짓습니다.

⓫ 머리 부분의 수직 중심부에서 짧은 세로획을 만듭니다.

'사, 샤, 시'에서 ㅅ자 점획의 시작점은 머리 부분의 중심에서 수직으로 내려오다가 삐침 밑부분과 접하는 부분에서 시작한다고 했습니다. '서, 셔'에 쓰이는 점획도 마찬가지로 쓰면 됩니다.

'서, 셔'의 점획은 '사, 샤, 시'에 쓰이는 모양과는 좀 다릅니다. 짧은 세로획을 쓰듯 하여 내려오는데 자세히 보면 세로획 머리 부분을 짧게 만들어서 내려오다 보니, 점획이 오른쪽으로 약간 이동합니다. 전체적으로 보면 점획의 중심이 오른쪽으로 약간 이동하여 균형과 조화가 살짝 빗나갑니다. 그래서 결론을 내린 것이 이 점획의 시작점은 더 아랫부분에서 시작해서 머리 부분의 중심과 점획 시작점을 맞추는 것이 아니라 머리 부분의 중심과 점획을 맞추어 주는 것이 더 좋을 것 같습니다. 이렇게 써야 전체적으로 균형과 조화가 맞아서 안정감

이 들어 보입니다.

'서, 셔'에 쓰이는 점획의 시작점을 잘 기억해 주기 바랍니다.

❷ ㅓ의 모음이 들어갈 때는 안이 복잡하니 공간의 배려입니다.

제가 '사, 샤, 시'에 쓰이는 ㅅ자를 적어서 여기에다가 '서, 셔'를 적어보겠습니다. 그다음에 '서, 셔'에 쓰이는 ㅅ자를 적어서 정상적인 '서, 셔'를 적어보겠습니다.

이것을 보고 어떤 생각이 드나요?

ㅓ점이나 ㅕ점이 들어갈 때는 '사, 샤, 시'의 ㅅ자 안에는 복잡하게 되어 버립니다. 그래서 ㅓ점이 양보 못하니 ㅅ자 점획이 이렇게 양보를 한 것입니다.

원래 정상적인 ㅅ자가 맞는데 ㅓ점이나 ㅕ점이 들어가니 공간이 부족하다는 것입니다.

결론은 ㅓ점이나 ㅕ점이 들어갈 땐 안이 복잡해서 'ㅅ자 점획이 양보하는 공간의 배려다.'라고 생각해 주세요.

❸ 꼬리 부분은 너무 뾰족하게 만들지 않습니다.

'서, 셔'에 쓰이는 ㅅ자의 점획도 끝부분은 너무 뾰족하지 않게 마무리를 해줍니다. 또한, 삐침의 끝 위치보다 점획의 위치가 많이 밑으로 내려와야 합니다.

점획은 짧은 세로쓰기와 같으나 끝 위치가 1/5등분이 아닌 오른쪽으로 살짝 기울여져서 마무리를 해주면 더 안정감 있게 보입니다.

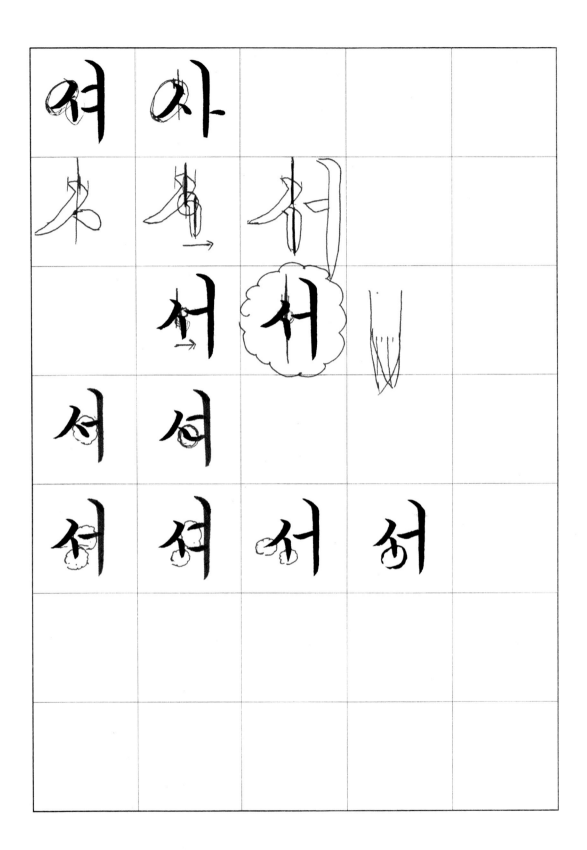

청암체(붓펜) 정자체 상세 설명

45도

45도

→ 강하게

사샤시 사선보다
조금 짧게 마무리 한다.

공간
확보

수평을 ←
바라본다

너무 뽀족하지
않게 마무리.

→ 모양은 짧은 세로획과 유사

→ 위치는 점선보다 밑으로.
↳ 머리 부분의 중심부와
　일직선상에 놓이게 한다.

※ 사선은 머리, 몸통, 꼬리부분으로 나눠고,
유연하게 조금씩 위로 향할 것.

서 셔

人자 3가지 쓰는 방법 4
(소, 쇼, 수, 슈, 스)

⓮ 세 번째로 '소, 쇼, 수, 슈, 스'에 쓰이는 人자입니다.

마지막 세 번째로 '소, 쇼, 수, 슈, 스'에 쓰이는 人자입니다. 마찬가지로 파생되는 모든 글자에 다 쓰입니다. 예를 들면, '속, 솜, 쇽, 술, 숫, 슬' 등에 다 쓰인다는 것입니다.

⓯ '사, 샤, 시'에 쓰이는 人자보다 각도를 더 벌려서 좌 하향으로 짧게 뻗어 가늘게 만듭니다.

'소, 쇼, 수, 슈, 스'에 쓰이는 人자는 모양이 '사, 샤, 시'에 쓰이는 人자와 비슷합니다. 다만, 이 것도 마찬가지로 아래 모음과 싸워서 공간이 협소하고 복잡해집니다. 그래서 人을 전체적으로 각도를 벌려 양보를 하는 배려가 필요합니다.

삐침도 각도를 많이 벌려주고, 점획도 각도를 많이 벌려주어야 조화가 맞습니다.

⓰ 머리 부분에서 수평으로 길게 그리듯 나가다가 아래쪽으로 내리듯 마무리합니다(ㅏ의 점획과 유사).

이 점획은 '사, 샤, 시'와 '서, 셔'에 쓰이는 점획과는 또 모양이 다릅니다. 앞의 설명과 같이 각도를 많이 벌려서 쓰긴 합니다만 얼마만큼 어떻게 하냐면, 삐침의 머리 부분 중심에서 수직으로 내려오면 삐침과 만나는 부분이 있는 곳이 점획의 시작점입니다. 삐침에서 가늘게 붙어서 시작을 하되 위쪽의 모양과 방향은 수평이 유지되도록 하다가 마감 부분에서는 아래쪽으로 내려옵니다.

'사, 샤, 시'의 점획과 비슷하고 ㅏ자의 점획을 밑으로 길게 쓴다고 봐도 될 것 같습니다.

이 점획도 '사, 샤, 시'와 마찬가지로 삐침의 끝부분보다는 위치가 위에 있어야 합니다. 삐침의 끝부분보다 위치가 내려오면 글자 오른쪽이 무거워 보입니다.

또 '소'자의 경우 ㅗ점의 위치는 人자보다는 밑에서 시작을 하고 머리 부분의 중심 부분, 점

획의 시작점, ㅗ자의 점획 부분이 일직선에 놓이도록 하면 됩니다.

'소'자의 전체의 길이는 다른 긴 글자에 비해 좁게 써서 자간의 조화도 고려되어야 하겠죠?

'르, 으, 그, 소'자 같은 경우에는 세로 길이가 전체적으로 짧은 편에 속하므로 구조를 보면 삼각형 구조가 되겠습니다. 또한, 세로줄을 맞추는, 세로로 글을 쓴다면 점획은 세로줄에서 오른쪽으로 약간 나오는 것이 정상입니다.

지금까지 쓰임새에 따른 ㅅ자 쓰기 3가지를 알아보았습니다.

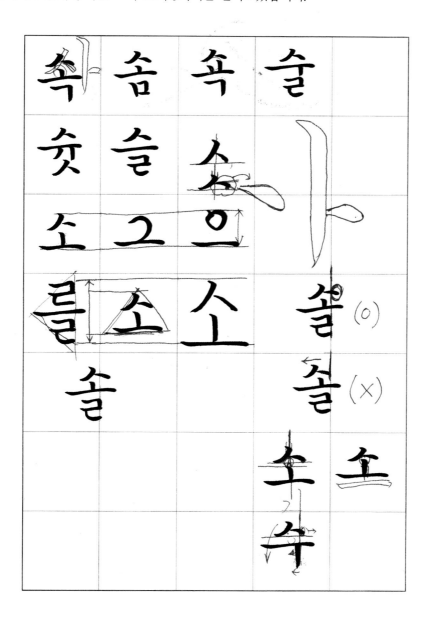

머리부분의 중심.

점획의 시작점.

사샤시 ㅅ 보다
사선을 짧게.

강하게

시작 방향은 수평.

점획의 시작점은
가늘게 붙일것.

끝 방향은
수평을 바라볼것

너무
뾰족하지않게

공간 확보

사샤시 및 받침 ㅅ자 보다
각도를 많이 벌린다.

소 쇼 수 슈 스

ㅅ자 3가지 쓰는 방법 5
(잘못 쓰인 예시)

❶ 잘못된 예시를 보면서 ㅅ자를 연습합니다.

청암체 "붓펜" 잘못 쓰인 예시	
꾸준함만 있으면 반드시 좋은 글씨로 발전하는 것을 확인하실 수 있습니다 유튜브 아빠글씨	
사	정상적인 ㅅ자 (사샤시 및 받침)
사	삐침의 각도가 너무 작고 유연하지 않다 (좌하향 //5도)
사	ㅅ자의 각도가 너무 크다.
사	삐침의 끝부분이 너무 뾰족하다.
사	ㅅ자 점획의 위치가 너무 위에서 시작됨.
슈 (×)	ㅅ자 점획은 사선(삐침)보다 위에 위치하여야 한다.
서	정상적인 ㅅ자 (서셔)

청암체 "붓펜" 잘못 쓰인 예시

ㅓ,ㅕ 자의 모음 앞 ㅅ자는 겹획이 아래 방향으로 가야한다.

겹획의 시작점이 너무 위에서 시작됨.
(머리 중심부와 겹획 중심부가 일직선상에)

(×)

ㅅ자 겹획의 끝은 삐침의 끝보다 아래의 위치에 있어야 한다.

정상적인 ㅅ자 (소쇼수슈스)

ㅅ자의 각도가 너무 작아서 공간이 협소해 보인다.

ㅅ자와 ㅗ점의 사이에는 공간이 많아야 글자가 답답하지 않다.

ㅅ자를 세로줄에 맞출 때는 일반 세로획보다 오른쪽으로 치우쳐져야 글자의 조화와 균형이 이루어 진다.

청암체(붓펜) 정자체 체본

사

샤

시

서

셔

청암체(붓펜) 정자체 체본

꾸준함만 있으면 반드시 좋은 글씨로 발전하는 것을 확인하실 수 있습니다 유튜브 아빠글씨

소
쇼
수
슈
스
울
장

궁서체 청암체

이응(ㅇ) 붓펜글씨

1. ㅇ자는 모든 모음과의 쓰임새에 다 쓰인다

2. 한번으로 쓰는 방법이 있고, 두 번으로 나누어 쓰는 방법이 있다

3. 두번으로 나누어서 ㅇ을 쓸 때는, 첫 획에 반 이상을 ㅇ을 쓴 후 나머지를 마무리 한다

4. 붓을 땐 자리와 뗀 자리에 자국이 남지 않도록 해야한다

5. 붓펜의 힘은 일정하게 하면서, 동그라미 안쪽을 보면서 ㅇ을 동그랗게 만든다

6. 정원에 가깝게 쓰되, 가로로 너무 길거나, 세로로 너무 길지 않도록 한다

7. 너무 동그랗거나 굵기가 일정한거 보다 오른쪽 이 약간 굵고 정원이 아닌 것이 자연스럽고 좋다

8. 운동장 안에는 축구공만 있어야 하는데, 탁구공, 럭비공, 농구공, 야구공등 처럼 크기가 다르면 안된다

9. 청암체 정자체 ㅇ은 정원을 벗어나 시작점 포인트를 주어서 쓴다

10. 잘못된 예시를 기억하며 ㅇ자를 연습한다.

ㅇ자 1가지 쓰는 방법 1(전체에 쓰임)

모나미 붓펜 글씨 쓰기 자음 중에서 'ㅇ'자 쓰기를 하겠습니다.

ㅇ자는 말 그대로 '동그라미를 얼마나 예쁘게 그리느냐?'입니다.

ㅇ자를 잘 쓰면 ㅎ자에서도 빛을 발휘합니다. 또한, ㅇ자는 한 가지로 다 쓰인다는 점에서 부담이 낮기도 합니다.

ㅇ자에 쓰이는 '아, 울, 장'자를 적어보겠습니다.

ㅇ자 쓰는 법칙에 대해 설명하겠습니다.

❶ ㅇ자는 모든 모음과의 쓰임새에 다 쓰입니다.

ㅇ자도 ㅇ자 한 가지만 배우면 모든 글자에 다 적용하면 됩니다. 초성으로 오거나 종성으로 와도 모양이 똑같습니다. 단지, 쓰는 방법에 대해서는 제가 4가지 방법으로 설명할 것입니다. 여러분들이 쓰기 쉬운 방법으로 고르거나, 예쁘다고 생각되는 ㅇ자를 선택하면 되겠습니다.

❷ 한 번으로 쓰는 방법이 있고 두 번으로 나누어 쓰는 방법이 있습니다.

붓글씨를 많이 보았을 것입니다. ㅇ자를 쓸 땐 한 번 만에 ㅇ자를 쓰는 분이 많이 없습니다. 왜냐면, 한 번 만에 쓰기가 쉽지가 않고 예쁜 모양을 내기가 어렵기 때문입니다. 청암체에서는 한 번 만에 쓰는 것을 추천합니다. 한 번 만에 쓰기가 어려우면 두 번으로 나누어 써도 전혀 문제가 되지 않습니다. 그럼 한 번 만에 쓰는 것과 두 번에 나누어서 써보겠습니다.

❸ 두 번으로 나누어서 ㅇ을 쓸 때는, 첫 획의 반 이상 ㅇ을 쓴 후 나머지를 마무리합니다.

두 번으로 나누어서 ㅇ을 쓸 때는 첫 획을 먼저 반시계 방향으로 할 것입니다. 시작점은 시계의 11시 정도에서 하고, 끝점은 3시 정도에서 끝내주면 되겠습니다. 그러면, 반 이상보다 훨씬 많이 그려지는데, 두 번째 획에서는 처음 그린 획의 얇은 부분을 굵기가 일정하게 다시 겹

쳐서 완성을 해주면 됩니다.

❹ 붓펜을 댄 자리와 뗀 자리에 자국이 남지 않도록 해야 합니다.

❸번의 설명과 같습니다. 원의 첫 획에서는 시작 부분과 끝부분이 조금 가늘게 나옵니다. 두 번째 획을 그으면서 얇게 나온 부분과 찌그러진 부분들을 다시 예쁘게 입힌다고 생각하면서 첫 시작점과의 댄 자리와, 붓펜의 끝난 부분의 뗀 자리에 붓펜의 자국이 남지 않도록 해야 합니다. 붓펜을 댄 자리와 뗀 자리의 흔적이 많이 남을수록 글씨가 지저분해 보입니다.

❺ 붓펜의 힘은 일정하게 하면서, 동그라미 안쪽을 보면서 ㅇ을 동그랗게 만듭니다.

붓펜에 가하는 힘이 일정하지 못하면 예쁜 동그라미가 그려지지 않습니다. 이것 또한 기초 쓰기 연습 시간에 연습을 많이 했다면 한결 쉽게 ㅇ을 쓸 수가 있겠죠?

동그라미를 예쁘게 쓰는 방법 중 하나가, 동그라미의 안쪽을 보면서 써야 합니다. 바깥 부분을 보지 말고, 처음부터 끝까지 동그라미 안쪽을 계속 보면서 써보세요. 왜냐면, 힘을 균등하게 준 상태에서 안쪽만 예쁘게 나오면 전체가 예쁘게 나올 수밖에 없고, 바깥 부분보다 작은 원의 형태인 안쪽을 보면서 쓰면 한결 수월합니다.

마무리를 지을 땐 바깥 부분도 살짝 봐주면 예쁜 동그라미가 완성됩니다.

❻ 정원에 가깝게 쓰되, 가로로 너무 길거나, 세로로 너무 길지 않도록 합니다.

원을 아주 동그랗고 예쁘게 쓰는 분들은, 미혼이면 미남, 미녀를 얻는다는 말이 있습니다. 그러니, 정성을 다하여 도전해 보세요.

동그라미를 정원에 가깝게 쓰되 한쪽으로 너무 길어지거나 얇아지면 예쁘게 나오지 않겠죠? 그러므로 천천히 연습을 많이 해야 동그라미가 예쁘게 나옵니다.

을 송

1

2

12
9 3
6

아주강 (o) (x)

(o) (x) 럭비공

(x)

능주강 타강

아 을 ㅎ
올 아 하

ㅇ자 1가지 쓰는 방법 2(전체에 쓰임)

❼ **너무 동그랗거나 굵기가 일정한 것보다 오른쪽이 약간 굵고 정원이 아닌 것이 자연스럽고 좋습니다.**

개인마다 취향이 다르긴 합니다만, 연습은 동그랗게 연습을 하되, 마치 인쇄된듯한 완전한 정원의 동그라미보다 힘이 들어가면서 오른쪽이 약간 굵다는 느낌이 들면 ㅇ과 결합하는 글자가 자연스럽고 좋습니다. 청암체에서는 항상 3번 정도 꺾으면서 ㅇ을 완성합니다. 제가 '아'자와 '을'자를 정원에 가까운 ㅇ과, 청암체에서 써는 ㅇ으로 적어보겠습니다. 여러분들은 개인 취향에 맞게 좋은 쪽을 택해서 하면 되겠습니다.

❽ **운동장 안에는 축구공만 있어야 하는데, 탁구공, 럭비공, 농구공, 야구공 등 크기가 다르면 안 됩니다.**

전체 작품을 써놓고 보면 ㅇ부분이 눈에 많이 들어옵니다. 작품 용지를 운동장으로 보면 모든 동그라미 크기와 굵기가 일정한 축구공만 있어야 하는데, 동그라미가 유독 작은 탁구공, 동그라미가 찌그러진 럭비공, 동그라미가 아주 큰 농구공, 동그라미가 글자 크기에 맞지 않게 작은 야구공 등으로 제각각이라면 전체적인 작품성이 많이 떨어지겠죠? 그래서 운동장 안에는 동그라미 크기와 굵기가 일정한 축구공만 보여야 합니다. 예외로, ㅎ자에 들어가는 동그라미는 작아야 정상입니다.

❾ **청암체의 정자체 ㅇ은 정원을 벗어나 시작점 포인트를 줘서 씁니다.**

ㅇ을 다른 모양, 4가지 방법으로 적어보겠습니다. 먼저, 정원에 가까운 ㅇ을 2번에 나누어서 완성해 보겠습니다. 다음은 정원에 가까운 ㅇ을 한 번에 완성해 보겠습니다. 그다음은 3개소 정도에 힘을 주어서 한 획으로 완성해 보겠습니다.

마지막으로 청암체에서 쓰는 시작점 포인트를 주면서 힘이 들어간 ㅇ자입니다.

여러분들은 어떤 것이 제일 예쁘게 보이고 쉽게 써질까요? 선택은 여러분들이 제일 마음에 드는 것으로 하면 되겠습니다.

지금까지 자음 중에서 ㅇ을 예쁘게 적어보는 시간을 가졌습니다. ㅇ자는 쉬우면서도 어려운 자음입니다. 당연히 연습량에 정비례하니 매일매일 많이 연습해 보세요.

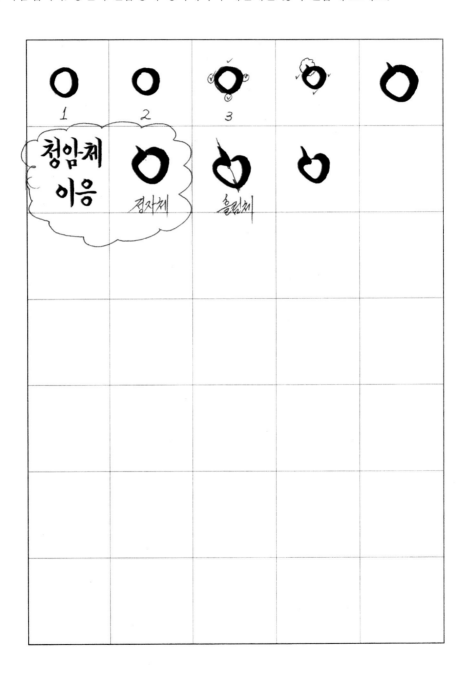

청암체(붓펜) 정자체 상세 설명

꾸준함만 있으면 반드시 좋은 글씨로 발전하는 것을 확인하실 수 있습니다 유튜브 아빠글씨

※ 청암체에서는 11시 방향쯤에
 시작점 포인트를 주고,
 3개소 정도를 꺾어
 힘을 살리면서
 ○자를
 한 번 만에 완성한다.

→ 겹치는 부분
 (댄자리와 뗀자리에는
 겹친 흔적이 없을 것.

12시
11시
시작점
끝점
3시

① (왼쪽)보다
② (오른쪽)가
약간 굵다는 느낌으로 쓴다.

①
②

→ 붓펜의 힘은 일정하게
 안쪽을 보면서 동그랗게

※ 이응을 2번으로 나누어서 완성 시
 시작점은 11시~12시, 끝점은 3시 정도에.

아 울 장

ㅇ자 1가지 쓰는 방법 3
(전체에 쓰임, 잘못 쓰인 예시)

❿ 잘못된 예시를 보면서 ㅇ자를 연습합니다.

청암체 "붓펜" 잘못 쓰인 예시	
꾸준함만 있으면 반드시 좋은 글씨로 발전하는 것을 확인하실 수 있습니다	**유튜브 아빠글씨**
아	정상적인 ㅇ자 (공통으로 다 쓰임)
아	ㅇ자의 크기에 비해 획이 가늘다.
아	붓펜을 댄자리와 뗀자리에 자국이 남아 있지 않아야한다.
아	ㅇ자는 가로나 세로로 치우쳐 지거나 길지 않아야 한다.
율	세로줄 쓰기에서 ㅇ자의 오른쪽 끝부분은 세로줄에 맞추어 져야 한다.
아	글자의 크기에 비해 ㅇ자의 크기가 작다.
아	글자의 크기에 비해 ㅇ자가 너무 크다.

지읏 (ㅈ ㅈ ㅈ)

궁서체. 청암체

청암체 "붓펜" 글씨 잘쓰는 법 설명

푸준합만 있으면 반드시 좋은 글씨로 발전하는 것을 확인하실 수 있습니다 유튜브 아빠글씨

1 ㅈ자는 쓰임새에 따라 3가지로 구별된다

2 짧은 가로획 + ㅅ쓰기의 설명과 동일하다

3 첫번째로 「자자지」믿 「받침」에 쓰이는 ㅈ자이다

4 짧은 가로획의 중심부에 가늘게 맞추어 ㅅ자를 시작한다

5 가로획중심、ㅅ머리획중심、침획 시작점은 일직선상에 놓인다

6 두번째로「귀쥐」에 쓰이는 ㅈ자이다

7 세번째로「조죠쥭죽즈」에 쓰이는 ㅈ자이다

8 잘쓰되 예시를 기억하며 ㅈ자를 연습한다.

ㅈ자 3가지 쓰는 방법 1
(자, 쟈, 지 및 받침)

모나미 붓펜 글씨 쓰기 자음 중에서 'ㅈ'자 쓰기를 해보겠습니다.

'ㅈ'자는 앞에서 설명한 'ㅅ'만 제대로 완성했다면 90%는 다했고, 10% 정도만 배우면 끝납니다. ㅈ을 배우고 나면 ㅊ은 또 10% 정도만 배워도 끝납니다. 이제 자음은 거의 정상을 오르고 있다고 봐야겠죠?

ㅈ자 쓰는 법칙에 대해 설명하겠습니다.

❶ ㅈ자는 쓰임새에 따라 3가지로 구분됩니다.

ㅈ자는 모음의 위치와 쓰임새에 따라 3가지로 구분이 됩니다. ㅈ자는 앞의 ㅅ자와 형식과 쓰임새와 모양과 글 쓰는 방식이 모두 똑같습니다.

❷ '짧은 가로획 + ㅅ자 쓰기(3가지)'의 설명과 동일합니다.

ㅈ자는 짧은 가로획과 ㅅ자로 이루어져 있습니다. 공통된 부분들은 모두 설명하지 않고 진행을 할 예정이니, 앞 강의의 ㅅ자 설명을 참조해 주기 바랍니다.

❸ 첫 번째로 '자, 쟈, 지' 및 '받침'에 쓰이는 ㅈ자(받침은 약간 각도가 넓게)입니다.

이제는 아시겠지만, '자, 쟈, 지'와 받침에만 쓰이는 것이 아니라 파생되는 모든 글자에 적용이 됩니다. 그럼 이 ㅈ에 쓰이는 '자, 쟈, 지'를 붓펜으로 써보겠습니다.

❹ 짧은 가로획의 중심부에 가늘게 맞추어 ㅅ자를 시작합니다.

먼저 ㅈ자 시작은 짧은 가로획을 하나 그어줍니다. 여기서, 짧은 가로획 이후의 ㅅ자 삐침 시작점을 어디서부터 시작을 할지 고민이 생깁니다. 시작점은 짧은 가로획 중심부의 왼편에서 시작이 되어야 합니다. 왜냐면 짧은 가로획 중심부와 삐침의 머리 부분의 수직 중심부가

일직선에 놓여야 하기 때문입니다.

마찬가지로 삐침의 시작 부분도 가로획 속에서 시작하고 가로획에서 가늘게 대어서 시작하면 되겠습니다. 두껍게 대어서 시작을 하면 글자가 무겁고 둔탁해 보입니다.

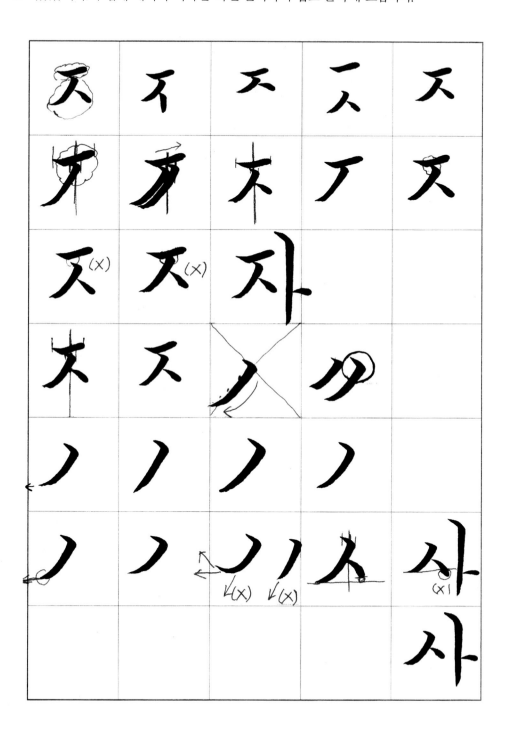

ㅈ자 3가지 쓰는 방법 2
(자, 쟈, 지 및 받침)

❺ 가로획 중심, ㅅ자 머리획 중심, 점획 시작점은 일직선에 놓입니다.

설명을 ㅅ자 머리획이라고 해서 혹시 헷갈리는 분도 계실 것입니다. ㅈ자의 짧은 가로획을 설명하고 난 후는 ㅅ자만 남아서 ㅅ자라고 명칭을 했습니다. 그러므로 ㅅ자라고 설명을 해도 그렇게 이해를 해주면서 봐 주기 바랍니다.

방금 설명했듯이 ㅈ자는 수직으로 세 부분이 일직선에 놓여야 합니다.

> 첫째로 짧은 가로획의 중간 부분과,
> 두 번째로 ㅅ자 삐침의 머리 부분의 중간 부분과
> 세 번째로 ㅅ자 점획의 시작점입니다.

이상의 세 부분이 수직으로 일직선에 놓여야 ㅈ자의 균형과 조화가 맞아떨어집니다. ㅈ자 쓰는 방법은 생략합니다. ㅅ자 설명에서 다시 한번 꼭 숙지하기 바랍니다.

청암체(붓펜) 정자체 상세 설명

가로획 속에 가늘게 접할것.

짧은 가로획

가로획의 중심,
ㅈ자 삐침. 머리부분중심,
ㅈ자 접획의 시작점,
3부분이 일직선상에.

45도

45도

점획의
시작점.

· 유연하게 조금씩
 위로 향할 것.

· 꼬리 끝방향은
 수평을 바라볼 것.

방향

접점 가늘게 만든다
(몸통부분)

점획 끝나는
외차는 사선보다
위에 있어야 함.

자 쟈 지 받 침

ㅈ자 3가지 쓰는 방법 3(저, 져)

❻ 두 번째로 '저, 져'에 쓰이는 ㅈ자입니다.

ㅈ자에 쓰이는 '저, 져'를 붓펜으로 써보겠습니다.

'저, 져'는 앞 강의 시간에 설명한 '서, 셔'와 모양과 쓰는 방법이 같습니다.

먼저 짧은 가로획은 '자, 쟈, 지'에 쓰이는 짧은 가로획과 같습니다. 짧은 가로획의 중심부 약간 좌측에서 시작하여 짧은 가로획의 중심부와 ㅅ자의 머리 부분 중심부를 맞춘다는 생각을 하고 쓰면 되겠습니다.

가로획 밑의 ㅅ은 앞 강의 '서, 셔'에 쓰이는 ㅅ자와 같으니 설명을 생략하겠습니다. '서, 셔'를 꼭 참조해서 숙지하기 바랍니다.

이처럼 ㅈ자는 위의 가로획만 제외하면 ㅅ자와 모양과 형태가 똑같다고 생각하면 됩니다. 가로획 중심, ㅅ자 머리 부분 중심, 점획 중심선이 일직선에 있다는 것은 꼭 기억해 주세요.

ㅈ ㅈ ㅈ
짧게

저 저

저 저

꾸준함만 있으면 반드시 좋은 글씨로 발전하는 것을 확인하실 수 있습니다　　유튜브 아빠글씨

가로획 속에 가늘게 접할 것.

강하게

가로획의 중심,
ㅅ자 삐침 머리부 중심,
ㅅ자 접획의 중심,
3부분이 일직선상에.

45도

사샤시 사선보다
조금 짧게 마무리한다. 45도

공간
확보

수평방향을 본다.

모양은 짧은 세로획과유사.

사선은 머리, 몸통, 꼬리
부분으로 나뉘고,
유연하게 조금씩 위로 향할 것.

끝점 위치는 점선 밑으로.

저 져

자자 3가지 쓰는 방법 4
(조, 죠, 주, 쥬, 즈)

❼ 세 번째로 '조, 죠, 주, 쥬, 즈'에 쓰이는 ㅈ자입니다.

마지막 세 번째로 '조, 죠, 주, 쥬, 즈'에 쓰이는 ㅈ자입니다. 마찬가지로 파생되는 모든 글자에 다 쓰입니다. 예를 들면 '좀, 쪽, 준, 쥴, 증' 등에 다 쓰입니다.

그럼 이 ㅈ자에 쓰이는 '조, 죠, 주, 쥬, 즈'를 붓펜으로 써보겠습니다.

'조, 죠, 주, 쥬, 즈'는 앞 강의 시간에 설명한 '소, 쇼, 수, 슈, 스'와 모양과 쓰는 방법이 같습니다. 앞 강의 '소, 쇼, 수, 슈, 스'를 꼭 참조해서 숙지하기 바랍니다.

지금까지 쓰임새에 따른 ㅈ자 쓰기 3가지를 알아보았습니다. 그럼 제 설명을 보고 똑같이 매일매일 연습 많이 해보세요.

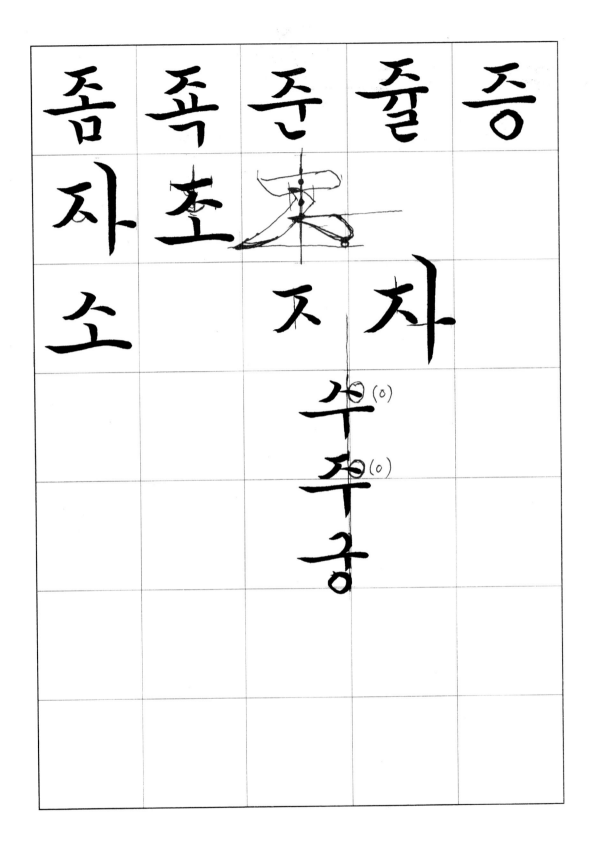

일직선 중심선

강하게

점획의 시작점.

끝 방향은 수평을 바라볼 것.

공간 확보

수평방향

1. 가로획의 중심,

2. ㅅ자 삐침의 머리부분 중심,

3. ㅅ자 점획 시작점, 3부분이 일직선상에 놓임.

점획 끝나는 위치는 사선보다 위에 있어야 함.

사샤시에 쓰이는 ㅅ자보다 각도가 많이 벌어짐.

조 죠 주 쥬 즈

자 3가지 쓰는 방법 5
(잘못 쓰인 예시)

❽ 잘못된 예시를 보면서 ㅈ자를 연습합니다.

청암체 "붓펜" 잘못 쓰인 예시	
꾸준함만 있으면 반드시 좋은 글씨로 발전하는 것을 확인하실 수 있습니다	유튜브 아빠글씨
자	정상적인 ㅈ자 (자쟈지 밑 받침)
차	가로획과 ㅅ자의 중심이 일직선상에 놓이지 않음.
쟈	ㅈ자의 각도가 너무 많이 벌어졌다.
자	삐침(사선)의 각도가 너무 작고, 유연하지 않다.
쟈	ㅈ자 꺾획은 사선(삐침)보다 위에 위치하여야 한다.
자	삐침의 끝부분이 너무 길고 뾰족하다.
자	ㅈ자 꺾획의 위치가 너무 위에서 시작됨.

청암체 "붓펜" 잘못 쓰인 예시

꾸준함만 있으면 반드시 좋은 글씨로 발전하는 것을 확인하실 수 있습니다 유튜브 아빠글씨

저	정상적인 ㅈ자 (저져)
져	ㅓ,ㅕ 자의 모음 앞 ㅈ자는 점획이 아래 방향으로 가야 한다.
쳐	점획의 위치가 너무 위에서 시작됨. 가로획 중심, ㅅ자 머리부분 중심, 점획의 중심부가 일직선상에 있어야 한다.
저 (×)	ㅈ자 점획의 끝은 빼침의 끝보다 아래 위치에 있어야 한다.
조	정상적인 ㅈ자 (조죠주쥬즈)
조	ㅅ자의 각도가 너무 작아서 공간이 협소해 보인다.
주	점획은 ㅅ자 머리부분의 중심과 사선의 접합 부분에서 시작되어야 하고, 위치가 사선보다 위에 있어야 한다.

꾸준함만 있으면 반드시 좋은 글씨로 발전하는 것을 확인하실 수 있습니다 유튜브 아빠글씨

자				
쟈				
지				
저				
져				

꾸준함만 있으면 반드시 좋은 글씨로 발전하는 것을 확인하실 수 있습니다 유튜브 아빠글씨

조

죠

주

쥬

즈

작품 감상

「까치 까치 설날은」

1. ㅊ자는 쓰임새에 따라 3가지로 구분된다.
2. ㅊ자의 윗점 + ㅈ쓰기의 설명과 동일하다.
3. 세로획 머리부분을 대칭으로 놓은 모양과 흡사하다.
4. 점획은 붓펜을 가는 방향으로 곱게 대어서 힘차고 길게 펼친 태극 문양을 만든다는 기분으로 건너긋는듯 부드럽게 돌려 밑을 감싸주면서 붓펜을 떼다.
5. 방향은 아래로 내려오다 붓펜을 차차 들면서 옆으로 가면서 마무리 한다.
6. 점획의 중심. 가로획 중심. ㅅ머리획 중심. 점획 시작점은 일직선상에 놓인다.

청암체 · 궁서체

치읓 (ㅊ ㅊ ㅊ)

붓펜글씨 (만년필)

7. 초성의 점획으로 쓰일땐 조금 세우고, 받침에 쓰일 때는 조금 눕힌다.
8. 첫 번째로, 『차차치』및 『받침에 쓰이는 ㅊ자 이다.
9. 두 번째로, 『쳐쳐』에 쓰이는 ㅊ자 이다.
10. 세 번째로, 『초 쵸추 츄초』에 쓰이는 ㅊ자 이다.
11. 잘못된 예시를 기억하며 ㅊ자를 연습한다.

차자 3가지 쓰는 방법 1(위점획)

모나미 붓펜 글씨 쓰기 자음 중에서 'ㅊ'자 쓰기를 해보겠습니다.

'ㅊ'자는 앞 강의 시간의 'ㅈ'만 제대로 완성했다면 90%는 다했고 10% 정도만 배우면 끝납니다.

ㅊ자 쓰는 법칙에 대해 설명하겠습니다.

❶ ㅊ자는 쓰임새에 따라 3가지로 구분됩니다.

ㅊ자는 모음의 위치와 쓰임새에 따라 3가지로 구분이 됩니다. ㅊ자는 앞의 ㅈ자와 형식과 쓰임새와 모양과 글 쓰는 방식이 모두 똑같습니다.

❷ ㅎ자의 '윗점 + ㅈ자' 쓰기의 설명과 동일합니다.

ㅊ자는 ㅎ에 쓰는 점획과 ㅈ자로 이루어져 있습니다. ㅎ자 점획은 아직 안 배웠지만, 같이 쓰인다는 것을 알아두기 바랍니다. ㅊ자 점획에 대해서는 계속 설명을 진행하겠습니다. 공통된 부분들은 모두 설명하지 않고 진행을 할 예정이니, 앞 강의 시간의 ㅈ자 설명을 참조해 주기 바랍니다.

❸ 세로획 머리 부분을 대칭으로 놓은 모양과 흡사합니다.

처음에는 ㅊ자 위점획 모양을 내기가 힘들 것입니다. ㅊ자 위점획은 세로획 머리 부분을 옆으로 놓아서 대칭을 만들어 보면 그 모양이 비슷합니다. 대칭을 만들기가 힘드니 뒷면에 써서 바로 놓아보면 대칭이 됩니다.

❹ 점획은 붓펜을 가는 방향으로 곱게 대어서 힘차고 길게 펼친 태극 문양을 만든다는 기분으로 건너 긋는 듯 부드럽게 돌려 밑을 감싸주면서 붓펜을 뗍니다.

점획은 새로운 모양이라서 머리에 각인시키기가 조금 힘들 것입니다. 계속 점획에 대해서 말씀드려 보겠습니다. 점획도 붓펜이 가는 방향으로 곱게 대어서 힘차고 길게 펼친 태극 문양을 만든다는 기분으로 해보면 한결 쉽게 쓸 수 있습니다.

세로획 머리 부분의 대칭 모양과 태극 문양을 생각하며 써보기 바랍니다. 그럼 제가 ㅊ자 위점획을 써보겠습니다.

❺ 방향은 아래로 내려오다 붓펜을 천천히 들면서 옆으로 가면서 마무리합니다.

방향은 아래쪽과 옆으로 천천히 강하게 내려오다가 밑면을 가장 강하게 누른 상태에서 붓펜을 천천히 들면서, 옆으로 가면서 마무리를 해줍니다.

❻ 점획의 중심, 가로획 중심, ㅅ자 머리획 중심, 점획 시작점은 일직선에 놓입니다.

ㅊ자는 4가지가 세로로 일직선에 있어야 합니다.

첫째로 점획의 가장 무거운 부분의 중심,
두 번째로 가로획의 중심,
세 번째로 ㅅ자 삐침 머리획의 중심,
네 번째로 ㅅ자 점획의 시작점입니다.

❼ 초성의 점획으로 쓰일 땐 조금 세우고, 받침에 쓰일 때는 조금 눕힙니다.

글자의 시작 부분이나 자음, 모음의 시작 부분은 다른 부위보다 조금 강하게 하면 글자가 힘이 있어 보이고 전체적으로 글자가 살아납니다. 그러므로 초성의 점획으로 쓰일 땐 강하게 점획을 세워서 써주고, 받침에서는 세우면 글자가 길어지는 모양이 되니 조금 눕혀서 점획을 써야 합니다.

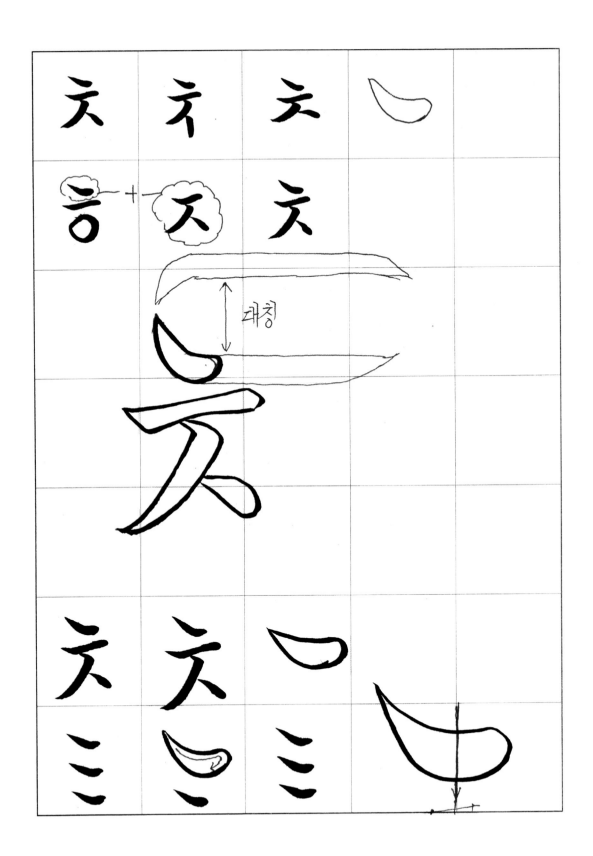

대칭

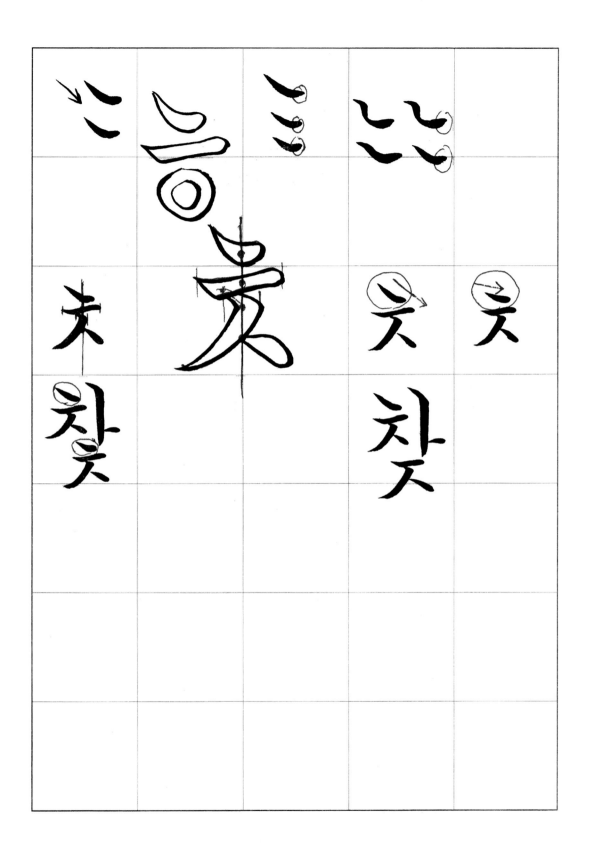

ㅊ자 3가지 쓰는 방법 2
(차, 챠, 치 및 받침)

❽ 첫 번째로 '차, 챠, 치' 및 '받침'에 쓰이는 ㅊ자입니다.

이제는 알겠지만, '차, 챠, 치'와 받침에만 쓰이는 것이 아니라 파생되는 모든 글자에 적용이 다 됩니다. 그럼 이 ㅊ에 쓰이는 '차, 챠, 치'를 붓펜으로 써보겠습니다.

여러분들도 이 ㅊ자 모양과 형태를 정확하게 기억하고 저와 똑같이 '차, 챠, 치' 글자를 연습하면 되겠습니다. 또 저와 같이 ㅊ자를 크게 그려보면 훨씬 도움이 됩니다.

나머지 설명은 앞 강의 시간의 ㅅ과 ㅈ을 참조하면 되겠습니다.
자음 하나의 진도를 넘어가기 전에는 꼭 그 과정을 끝내고 넘어가야 합니다.
그래야 다음 자음을 쉽게 쓸 수가 있고 이해가 빠릅니다.

※ 윗점획: 세로획 머리부분을 옆으로 놓아서 대칭을 만든 모양과 유사. 힘차고, 길게 펼친 태극문양을 만든다는 기분으로 쓸 것

※ ① 점획의 중심 (윗점),
② 가로획의 중심,
③ ㅅ자 머리획의 중심,
④ ㅅ자 점획의 시작점,
4 가지가 일직선상에 있을것.

45도

45도

가로획 속에 가늘게 접하여 시작할것.

유연하게 조금씩 위로 향할 것.

꼬리 끝 방향은 수평을 바라볼 것.

ㅅ자 점획의 시작점.

점점 가늘게 만든다. (몸통~꼬리)

사선 끝나는 위치는 ㅅ자 점획보다 아래에.

차 챠 치, 받 침

츠자 3가지 쓰는 방법 3(처, 쳐)

❾ 두 번째로 '처, 쳐'에 쓰이는 츠자입니다.

츠자에 쓰이는 '처, 쳐'를 붓펜으로 써보겠습니다.

'처, 쳐'는 위점획만 제외하면 앞 강의 시간에 설명한 '저, 져'와 모양과 쓰는 방법이 같습니다. '저, 져'의 설명을 꼭 숙지하기 바랍니다. 점획 중심, 가로획 중심, ㅅ자 머리 부분 중심, 점획 중심선이 일직선에 있다는 것은 꼭 기억해 주세요.

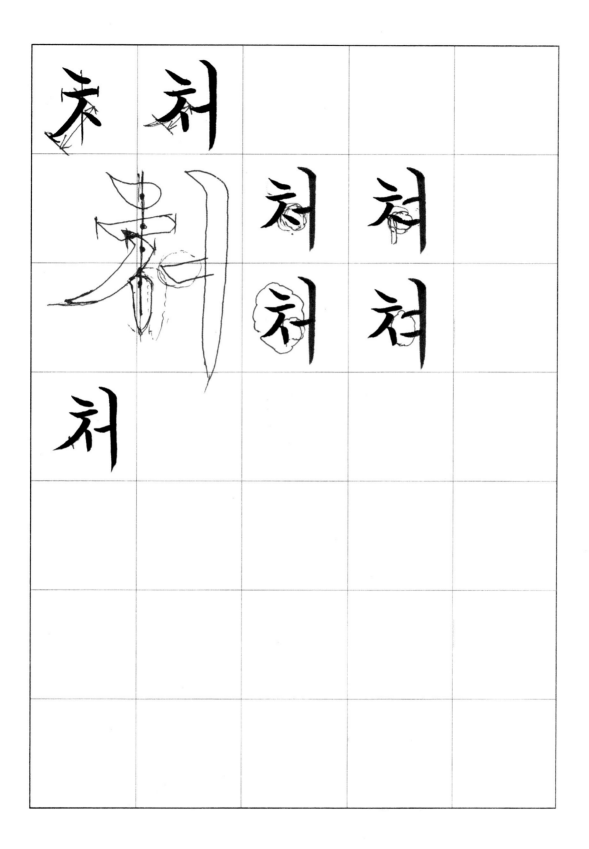

꾸준함만 있으면 반드시 좋은 글씨로 발전하는 것을 확인하실 수 있습니다 **유튜브 아빠글씨**

가로획 속에
가늘게 접할것.

45도

사선은 머리,몸통,꼬리
부분으로 나뉘고,
유연하게 조금씩 위로 향할것.

45도

방향은 수평을
바라볼 것.

윗점획 모양은 차챠치와 동일.

※ 윗 점획의 중심,
가로획의 중심,
ㅅ자 삐침 머리부분 중심,
ㅅ자 점획의 중심,
4부분이 일직선상에.

모양은 짧은 세로획과 유사.

끝집 위치는 점선 밑으로.

처 처

치자 3가지 쓰는 방법 4
(초, 쵸, 추, 츄, 츠)

❿ 세 번째로 '초, 쵸, 추, 츄, 츠'에 쓰이는 치자입니다.

마지막 세 번째로 '초, 쵸, 추, 츄, 츠'에 쓰이는 치자입니다. 마찬가지로 파생되는 모든 글자에 다 쓰입니다. 그럼 이 치자에 쓰이는 '초, 쵸, 추, 츄, 츠'를 붓펜으로 써보겠습니다.

제가 '궁서체 청암체'란 글자를 적어보겠습니다. 제일 처음 글자를 배울 때는 무조건 큰 글씨부터 배우라고 다시 한번 더 강조 드립니다.

청암체에서 강의하는 글씨 크기를 배우고 나면 궁서체 외에 어떠한 글씨를 배우거나 어떠한 펜으로도 훨씬 쉽게 독학으로도 가능합니다.

이해를 위해서 예를 들어보면, 가령 건설 현장에서 집을 짓는다고 생각해 보면, 큰 공사를 경험했던 현장 소장은 다음 현장에서 작은 현장을 공사할 땐, 사무실에 앉아 있어도 현장의 상황이나 과정을 쉽게 이해하고 판단하여 결정을 내릴 수 있습니다. 하지만, 작은 주택 같은 것을 맡은 소장은 다음 현장이 큰 공사 규모일 때는 정말로 아무것도 모릅니다. 그냥 막막한 상태에서 다시 처음부터 공사를 배우고 익혀야 그 현장이 움직여지고 여러 가지 조건에서도 쉽게 결론을 못 내리며 힘든 현장이 될 수 있습니다.

글씨도 마찬가지입니다. 큰 글씨를 배우고 나면 작은 글씨는 오히려 더 쉽게 응용도 하면서 쉽게 쓰실 수 있지만, 작은 글씨부터 배우고 큰 글씨를 쓰려면 그냥 막막하고 쉽게 쓰실 수가 없으며 궁서체 외 다른 글씨를 쓰려고 해도 응용이 힘들며, 다른 펜으로 쓰려고 해도 쉽게 이룰 수가 없습니다.

다시 본론으로 돌아와서, '초, 쵸, 추, 츄, 츠'는 앞 강의 시간에 설명한 '조, 죠, 주, 쥬, 즈'와

모양과 쓰는 방법이 같습니다. 그러므로 앞 강의 '조, 죠, 주, 쥬, 즈'의 설명을 보고 숙지하기 바랍니다.

지금까지 쓰임새에 따른 ㅊ자 쓰기 3가지를 알아보았습니다. 그럼 제 설명을 보고 똑같이 매일매일 연습 많이 해보세요.

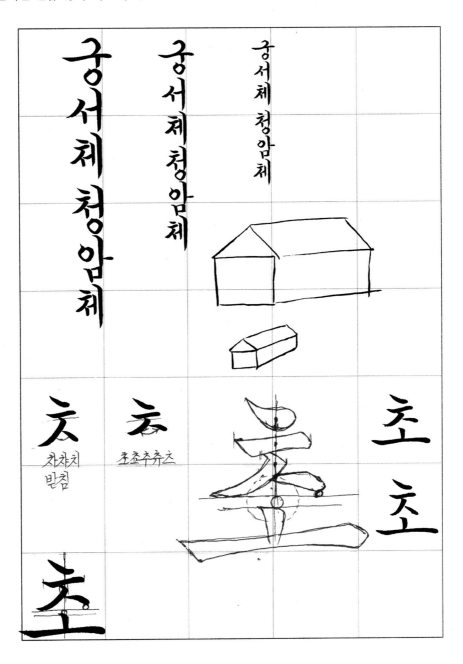

일직선

가로획 속에
가늘게 접할것▷

강하게

ㅅ자 접획의
시작점.

끝 방향은
수평을 바라볼 것.

공간
확보

방향

※ 윗 점획의 중심,
가로획의 중심,
ㅅ자 삐침 머리부분 중심,
ㅅ자 점획의 시작점.
4가지가 일직선상에.

점획 끝나는
외차는 사선보다
위에 있어야 함.

차차치 및 받침에 쓰이는
ㅅ자 각도보다 많이 벌어짐.

초 쵸 추 츄 츠

차자 3가지 쓰는 방법 5(잘못 쓰인 예시)

❶ 잘못된 예시를 보면서 ㅊ자를 연습합니다.

청암체 "붓펜" 잘못 쓰인 예시	
꾸준함만 있으면 반드시 좋은 글씨로 발전하는 것을 확인하실 수 있습니다	유튜브 아빠글씨
차	정상적인 ㅊ자 (차챠치 및 받침)
챠	ㅊ자 윗 점획은 가로획이 아니고 태극 문양 모양이다.
챠	윗점획, 가로획, ㅅ자의 중심, ㅅ자 점획 시작점이 일직선 상에 있어야 한다.
챠	ㅊ자의 각도가 너무 많이 벌어졌다.
챠	정자체에서의 ㅊ자 모양이 다름 (흘림체에서 쓰임)
챠	ㅊ자 점획은 사선(삐침)보다 위에 위치하여야 한다.
챠	ㅊ자 점획의 위치가 너무 위에서 시작됨.

청암체 "붓펜" 잘못 쓰인 예시

처	정상적인 ㅊ자 (처 쳐)
쳐	ㅓ, ㅕ자의 모음 앞 ㅈ자는 점획이 아래 방향으로 가야 한다.
처	윗점획의 중심, 가로획 중심, ㅅ자 머리부분 중심, ㅅ자 점획의 중심부 4개소가 일직선상에 있어야 한다.
처	ㅊ자 점획의 끝은 빠침의 끝보다 아래 위치에 있어야 한다
초	정상적인 ㅊ자 (초 쵸 추 츄 츠)
쵸	ㅅ자의 각도가 너무 작아서 공간이 협소해 보인다.
추	윗점획의 중심, 가로획중심, ㅅ자 머리획 중심, 사선의 접합 부분이 일직선상에 있어야 하고, ㅅ자 점획의 끝위치는 사선의 끝 위치보다 위에 있어야 한다.

꾸준함만 있으면 반드시 좋은 글씨로 발전하는 것을 확인하실 수 있습니다 유튜브 아빠글씨

차				
차				
치				
쳐				
쳐				

꾸준함만 있으면 반드시 좋은 글씨로 발전하는 것을 확인하실 수 있습니다 유튜브 아빠글씨

초
쵸
추
츄
츠

1. ㅋ자는 쓰임새에 따라 4가지로 구분된다.

2. ㄱ자와 쓰임새가 동일하며 ㄱ자에 중간 가로획이 하나 더 추가되는 형상이다.

3. 중간의 획은 ㄱ자의 가로획과 동일하다.

4. 가로획은 ㄱ자의 가로획과 동일하다.

5. 가로획의 길녀보다 ㄱ자의 속에 들어가도록 하며, 날씬하게 접하게 한다.

6. 첫번째로 "ㅋㅏㅋㅓㅋㅕ"에 쓰이는 ㅋ자이다.

7. ㄱ자에 가로획 추가는 두울 넘어갈때 꿰대로 삼키듯 위치에 유의한다.

8. 두번째로 "코쿄"에 쓰이는 ㅋ자이다.

키읔(ㅋㅋㅋㅋ)

청암체 · 궁서체

9. 세번째로 "받침"에 쓰이는 ㅋ자이다.

10. 네번째로 "ㅋㅜㅋㅡ"에 쓰이는 ㅋ자이다.

11. 잘 안되여 시를 기억하며 ㅋ자를 연습한다.

ㅋ자 4가지 쓰는 방법 1
(카, 캬, 커, 켜, 키)

붓펜 글씨 'ㅋ'자 강의를 시작하겠습니다.

지금까지 저와 함께 기초 쓰기에서 ㅊ자까지 같이 해봤습니다.

나머지 'ㅋ, ㅌ, ㅍ, ㅎ'은 지금까지 강의를 잘 들었다면 아주 쉬운 자음입니다.

저는 한글 붓글씨 일중체 35년 경력으로, 붓글씨를 바탕으로 붓펜 글씨를 정리했습니다. 참고로, 붓펜은 붓글씨와 성질은 비슷하지만, 붓글씨와는 많이 다릅니다. 뿌리는 김충현 선생님의 한글을 바탕으로 하지만, 안 좋은 건 다 버리고, 좋은 것만 골라서 청암체 붓펜 글씨로 만들었으니 더 업그레이드했다고 생각해 주면 되겠습니다.

청암체 붓펜은 일상생활에서 가장 편한 펜으로, 최고로 간편한 방법으로 붓글씨에 가까운 한글 쓰기를 구현했고, 그것을 완성했기에 제가 자신 있게 교재를 출간하게 된 것이기도 합니다. 그리고, 붓글씨를 잘 쓴다고 붓펜 글씨를 잘 쓰는 것은 절대 아니지만, 붓펜 글씨를 잘 쓰면 모든 펜글씨는 조금의 노력만 기울이면 모든 글씨를 명필로 쓸 수가 있는 장점이 있습니다.

ㅋ자 쓰는 법칙에 대해 설명하겠습니다.

❶ ㅋ자는 쓰임새에 따라 4가지로 구분됩니다.

ㅋ자는 모음의 위치와 쓰임새에 따라 4가지로 구분이 됩니다.

❷ ㄱ자와 쓰임새가 동일하며, ㄱ자에 중간 가로획이 하나 더 추가되는 형상입니다.

ㅋ자는 앞 강의시간의 ㄱ자와 쓰는 방식이 똑같습니다. 4가지 모두 ㄱ자 중간에 얇은 가로획을 하나씩 붙이면 되는 겁니다. 그러므로 ㄱ자 쓰기를 한 번 더 살펴보고 ㅋ자를 배우면 5% 정도만 더 공부하면 됩니다. ㅋ자 설명은 ㄱ자와 같아서 모두 생략하고 간단하게 설명을 하기로 하겠습니다.

❸ 중간의 획은 짧은 가로획과 동일합니다.

말 그대로 ㄱ자 중간에 들어가는 추가 획은 짧은 가로획과 동일합니다. 다만, 가로획의 제일 가는 부분인 중간 부분까지를 ㄱ자에 붙이는 것입니다. 가로획 전체를 갖다 붙이면 ㄱ자와 접하는 부위가 매끄럽지 못해 가로획 중간 부분까지를 붙이면 획이 깔끔하고 매끈하게 마무리가 됩니다.

❹ 가로획은 ㄱ자의 중심에 위치합니다.

가로획 위치는 ㄱ자 4가지 모두 중간 부분에서 마감을 해주면 되겠습니다. 그럼 제가 ㄱ자에 가로획을 써서 ㅋ자에 쓰이는 '카, 코, 쿠, 억'자를 완성해 보겠습니다.

❺ 가로획의 끝부분은 ㄱ자 속에 묻히도록 하며 날씬하게 접하게 합니다.

가로획의 끝부분은 ㄱ자 속에 완전히 접하도록 해야 합니다. 가로획이 가다가 끊긴다거나 약하게 접해지지 않도록 하며 ㄱ자 속에 가로획 끝부분이 묻힐 수 있도록 깊숙이 접해야 합니다. 또, 가로획 시작점은 ㄱ자 시작점보다 같거나 약간 나오도록 하면 ㅋ자가 돋보입니다.

주의할 점은 ㄱ자 시작점의 위치보다 가로획이 짧게 들어가면 안 된다는 것입니다.

❻ 첫 번째로 '카, 캬, 커, 켜, 키'에 쓰이는 ㅋ자입니다.

'카, 캬, 커, 켜, 키'에만 쓰이는 것이 아니라 파생되는 모든 글자(예를 들어, '칵, 칸, 칼, 캅, 캡, 캑, 값, 캄 등)에 적용이 다 됩니다.

그럼 이 ㅋ에 쓰이는 '카, 캬, 커, 켜, 키'를 붓펜으로 써보겠습니다.

여러분들은 이 ㅋ자 모양과 형태를 정확하게 기억하고 저와 똑같이 '카, 캬, 커, 켜, 키' 글자를 연습하면 되겠습니다. 또 저와 같이 ㅋ자를 크게 그려보면 훨씬 도움이 됩니다.

❼ ㄱ자에 가로획 추가는 목을 넘어갈 때 제대로 삼키듯 위치에 유의합니다.

❺번 설명과 같은 설명입니다. ㄱ자에 가로획을 그을 때는 사람이 목으로 음식물을 넘길 때 제대로 삼키듯한 모양으로 완전히 접하면서도 ㄱ자 중간 부분에 위치하도록 해야 합니다. ㄱ자 중간 부분이 아닌, 위나 아래에 접하게 되면 ㅋ자 모양이 많이 흐트러집니다. 그래서 완전히 접하면서도 ㄱ자 목부분에 완전하게 삼키듯 가로획을 써야 합니다.

ㅋ자에 쓰이는 ㄱ자는 ㄱ자 설명과 똑같아서 별도로 설명을 하지 않습니다. ㄱ자 설명에 가서 꼭 숙지하길 권장합니다.

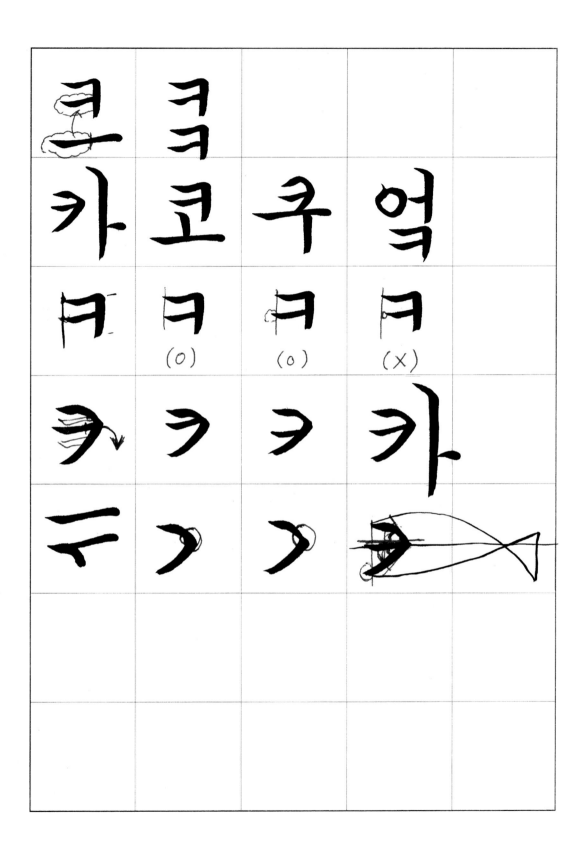

청암체(붓펜) 정자체 상세 설명

꾸준함만 있으면 반드시 좋은 글씨로 발전하는 것을 확인하실 수 있습니다 유튜브 아빠글씨

컷 방향은
앞으로 본다. ←

강하게

점차 힘을 빼라 →

ㄱ자에
중간 가로획이
하나 더 추가되는
형상이다. ②

①

목 →

ㄱ자 속에 가늘게 접하며
목으로 넘어갈 때 제대로 삼키듯
위치에 유의한다.

※ ㅋ자 모양은 생선이 입을 벌린 상태의모양

※ ①, ② 번은 ㄱ자 시작점보다
 같거나 약간 길게 뽑는다.

카 캬 커 켜 키

ㅋ자 4가지 쓰는 방법 2(코, 쿄)

❽ 두 번째로 '코, 쿄'에 쓰이는 ㅋ자입니다.

ㄱ자에 쓰이는 '코, 쿄'를 붓펜으로 써보겠습니다.

'코, 쿄'에 쓰이는 ㅋ자도 '고, 교'에 쓰이는 ㄱ자 가운데에 가로획을 하나 그은 것입니다. 비슷한 것이 아니고 그냥 똑같다고 생각하면 됩니다. '코, 쿄'에 쓰이는 설명은 앞의 '카, 캬, 커, 켜, 키'에 설명한 것과도 같습니다.

'고'자와 '코'자의 ㅗ점은 위치가 같습니다.

'고'자에서는 ㄱ자 시작점에서 ㅗ자가 들어갔는데 '코'자에서는 ㄱ자 시작점보다 조금 들어간 ㄱ자 가로획의 꺾이는 부분을 시작으로 하면 더 안정된 글자가 되고 중심이 딱 맞아떨어집니다. 물론, '고'자를 쓸 때도 이 부분에서 들어가도 괜찮습니다.

김충현 선생님의 책자 원본에는 '코'자의 ㅗ점이 중간에서 들어간 것을 볼 수가 있습니다. 이것은 잘못됐다기보다, 청암체에서는 이렇게 수정을 하여 더 좋은 글씨를 만들었습니다. 또 이렇게 써야 한글 궁서체를 바르게 적는 것이라고 생각합니다.

또, '쿄'자에서는 ㅛ점 첫 시작점을 ㄱ자 시작점에서 해주고 뒷부분은 세로획으로써, 첫 점획보다는 위에서 시작하고 ㄱ자 속에 들어가서 시작해주면 되겠습니다. '고, 교, 코, 쿄'자를 써보겠습니다.

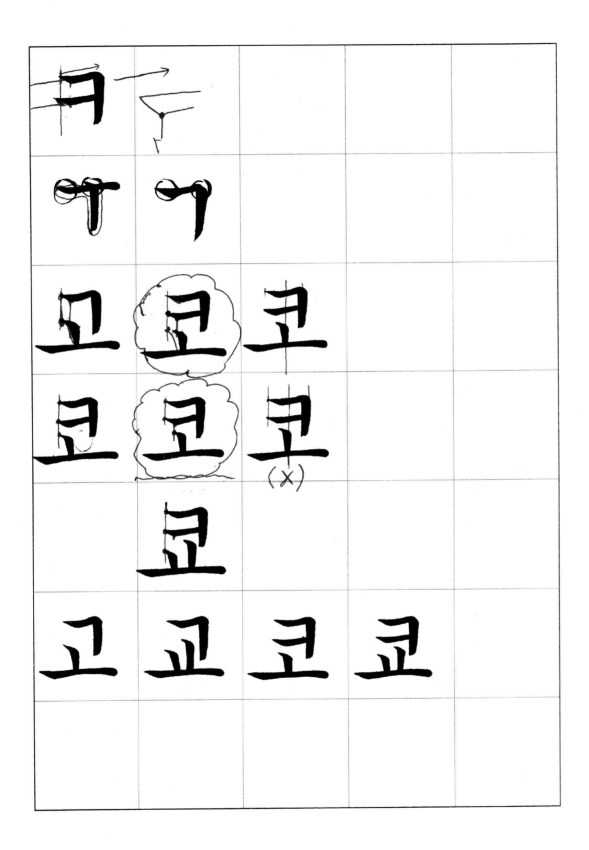

강하게

가로획

7자모양

세로획

나란하게.

가로획

ㅋ 자 중간
가로획은
세로획 중간에
오도록 한다

※ 가로획 길이보다 세로획 길이를
길게 마무리 한다.

코 쿄

ㅋ자 4가지 쓰는 방법 3(받침)

❾ 세 번째로 '받침'에 쓰이는 받침 ㅋ자입니다.

ㅋ자에 쓰이는 '억, 녘, 읔'자를 붓펜으로 써보겠습니다.

ㅋ자가 받침에 쓰일 일은 잘 없습니다만, 그래도 정확히 알고 가야 합니다. '부엌, 동녘, 키읔' 자를 다시 적어보겠습니다.

이 받침에 쓰이는 ㅋ자는 앞 번의 '코, 쿄'에 쓰이는 ㅋ자와 모양은 똑같습니다. 차이 나는 것은 딱 한 가지밖에 없습니다. '코, 쿄'에 쓰이는 ㅋ자는 세로획이 긴 반면에, 받침에 쓰이는 ㅋ자는 가로획을 길게 써야 합니다. 글자의 조화를 봐도 받침까지 ㅋ자를 길게 내려 뽑는다면 글자가 너무 길어서 조화가 깨져 버리겠죠?

그래서 받침의 ㅋ자는 가로획이 세로획 길이보다 약간 길다는 느낌으로 쓰면 정확합니다.

억
녘
읔
코

부
동
키
ㅋ반침
ㅋ

강하게

가로획

세로획

나란하게.

가로획

세로획

ㅋ자 중간 가로획은
세로획 중간에 오도록 한다.

※ 가로획 길이보다 세로획 길이를
짧게 마무리 한다.

억 녁 윽

ㅋ자 4가지 쓰는 방법 4(쿠, 큐, 크)

❿ 네 번째로 '쿠, 큐, 크'에 쓰이는 ㅋ자입니다.

ㄱ자도 그렇지만 이 ㅋ자도 자음 중에 어려운 자음 중 하나입니다. 하지만 ㄱ자처럼 쉽게 쓸 수 있는 방법으로 쓰면 되므로 걱정 안 해도 됩니다. 그럼 이 ㅋ에 쓰이는 '쿠, 큐, 크'를 붓펜으로 써보겠습니다. 앞의 ㄱ을 쓸 때처럼 모양은 항상 고개 숙인 오리를 생각하면서 쓰면 되겠습니다.

'쿠, 큐, 크'는 ㄱ의 '구, 규, 그'와 같고 중간에 가로획을 하나 추가 한 글자입니다. 그러니, 꼭 ㄱ자 설명 중 '구, 규, 그'를 다시 보길 권장합니다.

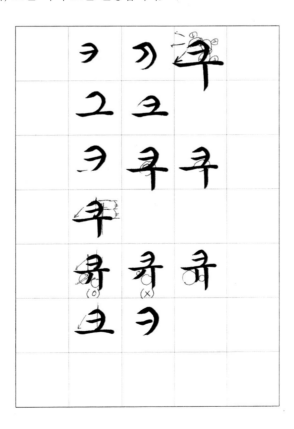

청암체(붓펜) 정자체 상세 설명

아주 강하게

꺾는 부위 ㄱ군데.

ㄱ자의 중간에 위치.

※ 머리부분 방향은 모음 시작점을 쳐다볼것.

가로획

점점 가늘게 마무리.

※ 모양은 고개숙인 오리 (주둥이, 머리, 목부분) 를 생각하며 쓴다.

머리 꺾이는 부위와 가로획 접합 부위는 일직선상에 놓일 것.

구 규 그

ㅋ자 4가지 쓰는 방법 5(잘못 쓰인 예시)

❶ 잘못된 예시를 보면서 ㅋ자를 연습합니다.

청암체 "붓펜" 잘못 쓰인 예시	
꾸준함만 있으면 반드시 좋은 글씨로 발전하는 것을 확인하실 수 있습니다 유튜브 아빠글씨	
카	정상적인 ㅋ자 (카 캬 커 켜 키 에 쓰임)
캬	윗쪽의 각이 너무 져서 부드러운 맛이 없다.
캬	중간 가로획은 ㄱ자의 목부분에 완전 접해야 한다
캬	ㅋ자 안쪽의 각도가 너무 벌어짐.
캬	중간 가로획은 ㅋ자의 중간부분 (목부분)에 위치 하여야 한다.
코	정상적인 ㅋ자 (코쿄에 쓰임)
쿄	ㄱ점 위치는 ㅋ자의 중간 부분이 아니고, 가로획의 시작점보다 약간 안쪽에서 시작되어야 한다.

청암체 "붓펜" 잘못 쓰인 예시

코 세로획 길이가 가로획 길이보다 길어야 한다.

억 정상적인 ㅋ자 (받침에 쓰임)

엌 중간의 가로획은 ㄱ자 세로줄에 붙여야 한다.

구 정상적인 ㅋ자 (쿠큐크에 쓰임)

쿠 ㅋ자의 방향은 모음 첫 시작점을 쳐다봐야 한다.

쿠 모음과 연결되는 획이 너무 굵다.

쿠 모음과 연결되는 ㅋ자 끝부분이 너무 오른쪽으로 연결됨.

꾸준함만 있으면 반드시 좋은 글씨로 발전하는 것을 확인하실 수 있습니다 유튜브 아빠글씨

카			
캬			
커			
켜			
키			
코			
쿄			

청암체(붓펜) 정자체 체본

꾸준함만 있으면 반드시 좋은 글씨로 발전하는 것을 확인하실 수 있습니다 유튜브 아빠글씨

구

규

그

억

녁

윽

1 ㅌ자는 쓰임새에 따라 4가지로 구분된다

2 ㅌ자는 짧은 가로획 밑에 ㄷ자를 합친것이다

3 ㄷ쓰기의 설명과 동일하다

4 윗 공간보다 밑의 공간이 약간 넓다

5 첫번째로, 『타탸티』에 쓰이는 ㅌ자이다

6 두번째로, 『터텨티』에 쓰이는 ㅌ자이다

7 세번째로, 『토됴투튜트』에 쓰이는 ㅌ자이다

8 끝부분 길이는 세로줄에 맞춘다

9 네번째로, 『받침』에 쓰이는 ㅌ자이다

10 첫 가로획과 세번째 가로획은 강하게, 중간 가로획은 약간 가늘게 쓴다 (강약강)

청암체 궁서체

ㅌ을(ㄷ ㄷㄷㅌ)

붓펜글씨

11 ㅌ이 초성으로 올 때는 가로획을 강하게 종성(받침)으로 올 때는 ㄴ을 강하게 쓴다

12 잘못된 예시를 기억하며 ㅌ자를 연습한다.

ㅌ자 4가지 쓰는 방법 1(ㅌ자 공통)

모나미 붓펜 글씨 쓰기 자음 중에서 'ㅌ'자 쓰기를 하겠습니다.

ㅌ자도 가로획과 세로획의 조합으로 되어 있습니다. 특히, ㅌ자는 ㄷ자 위에 가로획을 얹은 거나 마찬가지입니다. 그래서 ㅌ자는 아주 쉽게 배울 수가 있습니다. 그러므로 공식을 만들어 보자면 이런 공식을 만들 수가 있겠습니다.

가로획 + ㄷ = ㅌ

ㅌ자 쓰는 법칙에 대해 설명하겠습니다.

❶ ㅌ자는 쓰임새에 따라 4가지로 구분됩니다.

ㅌ자도 뒤의 모음과 모음의 위아래에 따라 4가지로 구분이 됩니다.

❷ ㅌ자는 짧은 가로획 밑에 ㄷ자를 합친 것입니다(4가지 모두가 동일).

ㅌ자는 위에는 짧은 가로획이고 밑에는 ㄷ자를 붙인 겁니다. 그러므로 ㅌ자는 정말 쓰기 엔 아무 부담 없이 바로 배울 수가 있습니다. 조건은 가로획과 ㄷ자를 제대로 완성하는 것입 니다. 이처럼, 자음과 모음 대부분이 가로획과 세로획으로 이루어져 있고, 자음을 차례대로 배운다면 공통된 부분이 많아서 한글은 쉽게 배울 수가 있습니다.

❸ ㄷ자 쓰기의 설명과 동일합니다.

ㅌ자 위의 짧은 가로획을 제외하면, ㄷ자는 앞의 ㄷ자 설명과 동일합니다. ㅌ자에서는 ㄷ자 의 상세한 설명을 제외하고 간단하게 설명을 하겠습니다. 그러므로 앞 ㄷ자 설명을 한 번 더 보고 설명을 들어보면 이해도 훨씬 쉽고, 진도도 빨라서 글공부하는데 재미가 있을 것입니다.

❹ 위 공간보다 밑의 공간이 약간 넓습니다.

　궁서체 ㅌ자는 위의 가로획과 붙여 쓰지를 않고 띄어 씁니다. 만약에 붙여 쓴다면 아래위의 공간이 같아야 균형과 조화가 좋을 것인데, 띄어 쓴다면 아래위 공간을 달리하는 것이 더 모양새가 납니다. 즉, 위의 공간보다 밑의 공간을 살짝 더 넓게 쓴다는 겁니다. 예를 들어 '타' 자를 붙여서 공간을 같은 것과 다른 것을 비교해 보고 띄워서 공간을 같은 것과 다른 것으로 설명해 보겠습니다.

　붙여서 쓸 때는 공간이 다르면 뭔가 글자가 공간 균형이 깨지는 듯한 느낌이 들고, 띄어 쓸 때 위 공간이 같거나 넓어지면 위에 짧은 가로획은 ㅌ자에서 따로 노는 듯한 느낌을 받습니다. ㅌ자는 하나의 자음으로 전체를 하나로 봐야 하는데 가로획이 너무 떨어져 버린다는 것입니다.

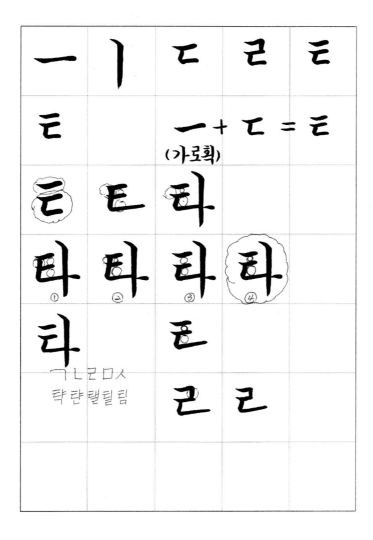

ㅌ자 4가지 쓰는 방법 2(타, 탸, 티)

❺ 첫 번째로 '타, 탸, 티'에 쓰이는 ㅌ자입니다.

ㅌ자에 쓰이는 '타, 탸, 티'를 붓펜으로 써보겠습니다.

여러분들도 이 ㅌ자 모양과 형태를 정확하게 기억하고 저와 똑같이 '타, 탸, 티' 글자를 연습하면 되겠습니다. 또 저와 같이 ㅌ자를 크게 그려보면 훨씬 도움이 됩니다. 참고로 제가 '타, 탸, 티'에 쓰이는 ㅌ자라고 했는데 이 말은 '타, 탸, 티'에만 쓰이는 것이 아니고 파생되는 모든 글자에 이 ㅌ자가 다 쓰인다는 것입니다. 예를 들면 '탁, 탄, 탈, 탐, 탓, 탕' 등과 '턱, 턴, 택, 텔, 틱, 틸, 팀' 등 수없이 많습니다.

먼저 '타, 탸, 티'의 '타'자를 설명해 보겠습니다.

ㅌ자 위의 짧은 가로획을 하나 그어 줍니다. 그다음에는 밑에 '다, 댜, 디'에 쓰이는 ㄷ자를 쓸 것인데 제가 두 공간을 위에는 좁게, 밑에는 위 보다 약간 넓게 쓴다고 했습니다. ㄷ자 위와 가로획과의 공간은 약간 좁게 위치를 잡고, ㄷ자 안의 공간은 위 보다 약간 넓게 벌려줍니다.

중간 가로획도 위보다 약간 가늘게 써야 합니다. 왜냐면 뒤에 가서 배울 것이지만 항상 첫 시작점을 강하게 해야 하고, 여러 개 가로획이 들어갈 때는 중간 부분을 조금 약하게 해야 글자 전체의 조화가 딱 맞아떨어집니다.

또, ㄹ자에서 위 세로획 부분을 없앤 것과도 같습니다. 가로획에 ㄷ자를 쓴 것과, ㄹ자에서 ㄱ자 세로획 부분을 없앤 거와 똑같은 이치입니다. 단지, ㄹ자에서는 아래위 공간이 똑같고, ㅌ자에서는 아래위 공간이 다른 것이 차이가 납니다.

'타, 탸, 티'에 쓰이는 ㄷ자는 ㄷ자 '다, 댜, 디'의 설명과 같으므로 설명을 생략합니다. ㄷ자 설명에 가서 ㄷ자 쓰는 법칙을 꼭 숙지하기 바랍니다.

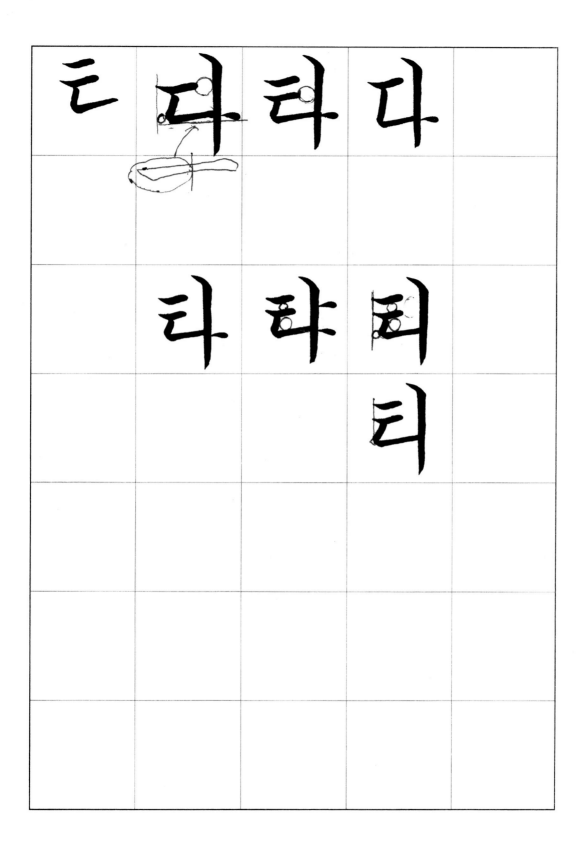

청암체(붓펜) 정자체 상세 설명

꾸준함만 있으면 반드시 좋은 글씨로 발전하는 것을 확인하실 수 있습니다 유튜브 아빠글씨

짧은 가로획이다.

두 가로획
시작점은 같게.

결구처리.

붓펜 시작점은
가로획속에 접할것.

①번의 공간보다
②번 공간이 넓게

강하게

접점 가늘게 마무리

가로획 첫머리 시작점 보다
안으로 들어갈 것 (작은 공간 필요)

왼쪽으로 비스듬히 내려온다.

타 탸 티

ㅌ자 4가지 쓰는 방법 3(터, 텨)

❻ **두 번째로 '터, 텨'에 쓰이는 ㅌ자입니다(세로가 길고, 가로는 짧게).**

ㅌ자에 쓰이는 '터, 텨'를 붓펜으로 써보겠습니다.

마찬가지로 '터, 텨'의 ㅌ자는 가로획과 '더, 뎌'에 쓰이는 ㄷ자로 이루어져 있습니다. '터, 텨'에 쓰이는 ㅌ자도 '타, 탸, 티'의 ㅌ자와 같이 아래위 공간의 크기를 다르게 합니다. 위 공간은 작게 하고 밑의 공간은 조금 크게 해줍니다. ㅌ자 4가지에도 똑같이 적용됩니다. '터, 텨'에 쓰이는 ㄷ자는 ㄷ자 '더, 뎌'의 설명과 같아서 설명을 생략합니다. ㄷ자 설명에 가서 ㄷ자 쓰는 법칙을 꼭 숙지하기 바랍니다.

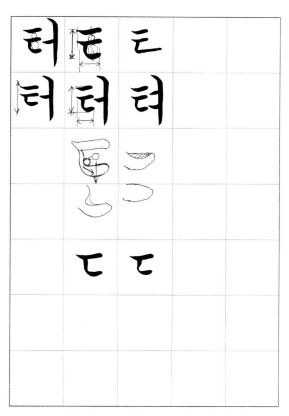

꾸준함만 있으면 반드시 좋은 글씨로 발전하는 것을 확인하실 수 있습니다 유튜브 아빠글씨

A

가로획 첫머리보다
안으로 들어갈 것
(작은 공간형성)

무게중심
B

▶ 결구처리
(짧은 가로획)

▶ ①번의 공간보다
②번의 공간이 넓게.

▶ 물이 넘칠듯 말듯한형상
(무게중심은 가운데)

※B의 길이보다 A의 길이가 길게.

터 텨

ㅌ자 4가지 쓰는 방법 4
(토, 툐, 투, 튜, 트)

❼ 세 번째로 '토, 툐, 투, 튜, 트'에 쓰이는 ㅌ자입니다.

ㅌ자에 쓰이는 '토, 툐, 투, 튜, 트'를 붓펜으로 써보겠습니다.

❽ 끝부분 길이는 세로줄에 맞춥니다.

궁서체의 세로획 쓰기에서 세로획뿐만 아니라 글자의 끝부분은 모두 세로줄에 맞춰 써야 궁체의 미가 한결 돋보이는데, '토, 툐, 투, 튜, 트'와 받침의 ㅌ자도 마찬가지입니다. 제가 궁서체 '토, 툐, 투, 튜, 트'를 세로로 적어보겠습니다.

'토, 툐, 투, 튜, 트'의 글자도 모두가 가로획과 ㄷ자로 구성되어 있습니다. 먼저, 짧은 가로획을 긋고 '도, 됴, 두, 듀, 드'에 쓰이는 ㄷ자를 합치면 되겠습니다.

'토, 툐, 투, 튜, 트'에 쓰이는 ㄷ자는 ㄷ자 '도, 됴, 두, 듀, 드'의 설명과 같아서 설명을 생략합니다.

ㄷ자 설명에 가서 ㄷ자 쓰는 법칙을 꼭 숙지하기 바랍니다.

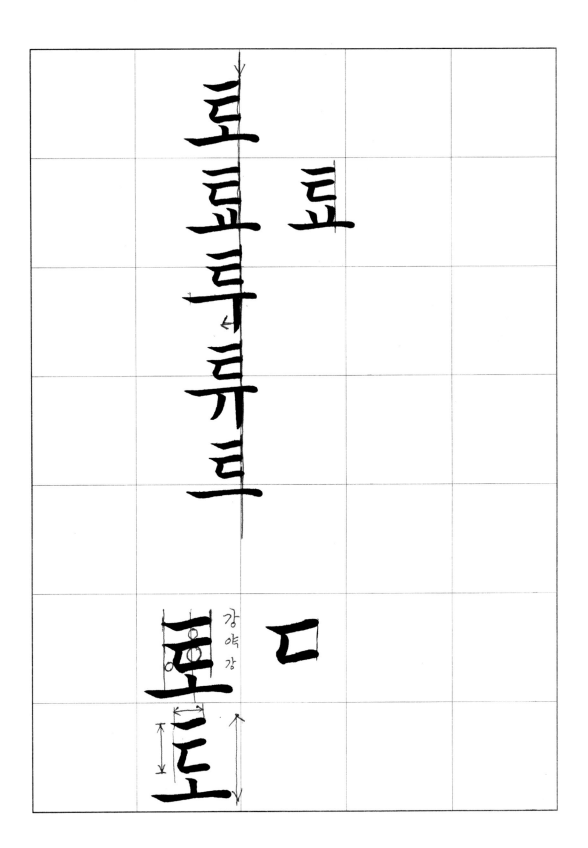

| 악필 교정의 끝판왕 **궁서체 붓펜의 정석 1**

청암체(붓펜) 정자체 상세 설명

꾸준함만 있으면 반드시 좋은 글씨로 발전하는 것을 확인하실 수 있습니다 유튜브 아빠글씨

붓펜의 시작점은 →
가로획속에서 접할것.

→ 타탸리와 터터의 가로획보다
길이를 길게 쓴다.

2개의 가로획 →
시작점은 같게.

→ 짧은 가로획이다.
(결구처리)

①

②

→ ①번의 공간보다
②번의 공간이 넓게.

가로획 첫머리
시작점 보다는
안으로 들어갈것.
(작은공간 형성)

→ 왼쪽으로 비스듬히 내려온다

토 툐 투 튜 트

ㅌ자 4가지 쓰는 방법 5(받침)

❾ 네 번째로 '받침'에 쓰이는 ㅌ자입니다(세로가 짧고, 가로가 길게).

받침에 쓰이는 '밑, 밭, 읕'자를 붓펜으로 써보겠습니다.

받침에 쓰이는 ㅌ자는 '터, 텨'에 쓰이는 ㅌ자와 흡사합니다. 밑의 받침은 글자를 떠받치고 있는 기둥이 되어야 하기에 가운데 부분의 무게중심이 가장 무겁게 만들어져야 합니다. 다른 ㅌ자와는 모양이 다르니 유의해서 봐주세요. 받침으로 쓰이는 ㅌ자는 '터, 텨'에 쓰이는 ㄷ자 모양으로 쓰면 되는데 마찬가지로 첫 부분은 앞에서 설명한 '터, 텨'에 쓴 것과 똑같이 쓰면 됩니다.

먼저 짧은 가로획에다가 세로획 첫 시작 부분을 가로획 속에 살짝 넣고 붓펜을 약간 들면서 약간 왼쪽으로 비스듬히 내려옵니다. 좌측 바깥 부분은 원 모양에 가깝게 만들기 위해서 힘을 빼고 세로에서 가로로 시작될 때 바로 우측 아래 방향으로 붓펜을 강하게 점찍듯 놓습니다. 안쪽에는 갉아먹지 않게 하며 ㄴ자 밑의 모양은 물이 넘칠 듯, 말듯한 모양을 잡아주면 됩니다.

'터, 텨'에 쓰이는 ㅌ자와 차이 나는 것은 한 가지뿐입니다. '터, 텨'에 쓰이는 ㅌ자는 세로획이 긴 반면에 받침에 쓰이는 ㅌ자는 가로획을 길게 써야 합니다. '터, 텨'의 ㅌ자는 ㅓ점이 들어가기 때문에 세로 쪽의 ㅌ자 공간이 많이 필요한 것이고, 받침의 ㅌ자는 글자 전체를 받쳐 주는 역할을 하기에 가로로 길면서 무게중심은 가운데가 가장 무겁게 자리 잡아야 합니다. 그러므로 '터, 텨'에 쓰이는 ㅌ자 ㄴ은 목이 길고 몸통이 짧은 오리, 받침에 쓰이는 ㅌ자 ㄴ은 목이 짧고 몸통이 긴 오리가 호수를 헤엄치는 형상이라 보면 되겠습니다.

❿ 첫 가로획과 세 번째 가로획은 강하게, 중간 가로획은 약간 가늘게 쓴다(강, 약, 강).

ㅌ자 전체 공통으로 해당하는 말입니다. ㅌ자를 보면 가로획이 2~3개가 들어갑니다. 3개 모두 똑같은 굵기로 쓰기보다는 첫 번째와 세 번째 가로획은 좀 강하게 해주고 중간 가로획

은 약간 가늘게 해주면 글자 전체의 균형이 더 안정감이 있습니다.

⓫ ㅌ이 초성으로 올 때는 가로획을 강하게, 종성(받침)으로 올 때는 ㄴ을 강하게 씁니다.

⓾번의 설명을 부가 설명한 것입니다. ㅌ자가 초성으로 올 때는 첫 가로획을 강하게 해주고 종성 즉, 받침으로 올 때는 받침 ㄴ부분을 강하게 해줍니다. 그럼, 제가 '토'자와 '밑'자를 적어 보겠습니다('토'자에서는 첫 가로획과 세 번째 강하게, '밑'자에서는 ㄴ자를 강하게).

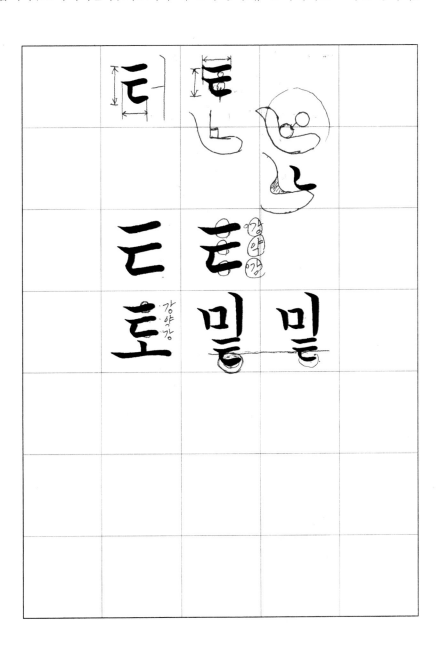

청암체 (붓펜) 정자체 상세 설명

붓펜의 시작점은
가로획속에 접할것.

타탸티와 터톄의 가로획보다
길이를 길게 쓴다.

2개의 가로획
시작점은 같게.

강

을

결구처리

약

가로획 첫머리
시작점보다는
안으로 들어갈것.
(작은공간 형성)

①번의 공간보다.
②번의 공간이 넓게.

강

물이 넘칠듯 말듯한 형상.

무거중심
(제일 무거운 위치)

밀 밭 을

ㅌ자 4가지 쓰는 방법 6(잘못 쓰인 예시)

❷ 잘못된 예시를 보면서 ㅌ자를 연습합니다.

	청암체 "붓펜" 잘못 쓰인 예시	
	꾸준함만 있으면 반드시 좋은 글씨로 발전하는 것을 확인하실 수 있습니다	유튜브 아빠글씨
타	정상적인 ㅌ자 (타 탸 틔)	
틔	1. ㅏ 모음등 앞의 ㅌ자는 세로획에 붙여 쓴다.	
타	궁서체 ㅌ자는 첫 가로획에서 띄워서 쓴다. (정상적인 ㅌ자 참조)	
타	ㅌ자는 윗 공간보다 아래의 공간을 약간 넓게 쓴다.	
타	ㄷ자의 세로 부분은 왼쪽으로 약간 비스듬하게 내려서 균형을 잡아 준다.	
터	정상적인 ㅌ자 (터 텨)	
텨	ㅓ 모음 앞의 ㅌ자는 세로획에 띄워 쓴다.	

청암체 "붓펜" 잘못 쓰인 예시

터	터자의 ㅌ자 밑의 모양은 둥글게 마무리 해야한다.
터	터자의 세로획은 가로획보다 길게 쓴다.
토	정상적인 ㅌ자 (토툐투튜트)
토	토자의 ㅌ은 세로획보다 가로획을 길게 쓴다.
토	ㅌ자 가로획 3개는 일직선상에 있어야 한다.
을	정상적인 ㅌ자 (받침)
을	ㅌ이 초성으로 올 때는 가로획을 강하게, 종성(받침)으로 올 때는 ㄴ을 강하게 쓴다.

꾸준함만 있으면 반드시 좋은 글씨로 발전하는 것을 확인하실 수 있습니다 유튜브 아빠글씨

타			
타			
티			
터			
텨			

청암체(붓펜) 정자체 체본

꾸준함만 있으면 반드시 좋은 글씨로 발전하는 것을 확인하실 수 있습니다　　**유튜브 아빠글씨**

토			
툐			
투			
튜			
트			
밀			
밭			

1 피자는 쓰임새에 따라 4가지로 구분된다

2 첫번째로 ,파.파.퍼,에 쓰이는 피자이다

3 첫번째 가로획은 짧은 가로획과 동일하게 쓰되,

4 세로획은 ㄴ자 쓰기와 동일하게 쓰되,

5 위에는 띄우고 밑에는 붙인다

6 밑의 가로획 끝 부분은 으응과 받겹시 약간

7 약간 앞으로 나와서 시작한다
밑의 가로획의 시작점은 위의 가로획보다
가늘게 힘하게 한다

8 쓰는 방식은 파 파 피와 동일하나, 밑의

청암체 궁서체

피읖 (고 교 표 ㅍ)

쓰고 ,포 표 푸 퓨 프,와 받침에 쓰이는 피자는

9 가로획도 위와 같이 짧게 마무리 한다
파 파 피와 퍼 퍼에 쓰이는 피자는 세로로 너렇게

10 세번째로 ,포.표.푸.퓨.프,에 쓰이는 피자는
가로로 너렇게 쓴다

11 쓰는 방식은 퍼 퍼에 쓰이는 피자와 동일하다

12 네번째로 ,받침,에 쓰이는 피자이다

13 쓰는 방식은 포 표 푸 퓨 프와 동일하되, 밑의
가로획을 양쪽으로 약간 길게 써서 받침으로
기득취 처럼 안쪽되 모양을 갖축게 한다

14 잘 못되 예시를 기억하며 피자를 연습한다

피자 4가지 쓰는 방법 1(파, 퍄, 피 1)

모나미 붓펜 글씨 쓰기 자음 중에서 'ㅍ'자 쓰기를 하겠습니다.

ㅍ자는 조금은 새로운 자음이긴 합니다만, ㅍ자는 가로획 2개와 ㅂ자의 세로획 2개를 응용하면 쉽게 쓸 수가 있습니다.

ㅍ자 쓰는 법칙에 대해 설명하겠습니다.

❶ ㅍ자는 쓰임새에 따라 4가지로 구분됩니다.

ㅍ자도 뒤의 모음과 모음의 위아래에 따라 4가지로 구분이 됩니다.

❷ 첫 번째로 '파, 퍄, 피'에 쓰이는 ㅍ자입니다.

ㅍ자에 쓰이는 '파, 퍄, 피'를 붓펜으로 써보겠습니다.

여러분들은 이 ㅍ자 모양과 형태를 정확하게 기억하고 저와 똑같이 '파, 퍄, 피' 글자를 연습하면 되겠습니다. ㅍ자를 크게 그려보면 훨씬 도움이 됩니다.

❸ 첫 번째 가로획은 짧은 가로획과 동일합니다.

먼저 ㅍ자에 쓰이는 가로획을 써보겠습니다. ㅍ자의 첫 획의 가로획은 짧은 가로획과 같습니다. 대부분의 자음과 모음은 가로획과 세로획으로 이루어져 있기에 가로획과 세로획은 글자 진도를 나가면서도 계속 연습해야 하는 이유이기도 합니다.

'ㄱ, ㄴ, ㄷ, ㄹ, ㅁ, ㅂ, ㅈ, ㅊ, ㅋ, ㅌ, ㅍ, ㅎ'에는 가로획과 세로획이 다 들어가며, 순수하게 가로획과 세로획이 안 들어가는 자음과 모음은 'ㅅ과 ㅇ' 2개밖에 없습니다.

표	ㅂ			
ㅡ	ㄱ	ㄴ	ㄷ	ㄹ
ㅁ	ㅂ	ㅅ	ㅇ	ㅈ
ㅊ	ㅋ	ㅌ	ㅍ	ㅎ
ㅏ	ㅑ	ㅓ	ㅕ	ㅗ
ㅛ	ㅜ	ㅠ	ㅡ	ㅣ

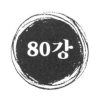

표자 4가지 쓰는 방법 2(파, 퍄, 피 2)

❹ 세로획은 ㅂ자 쓰기와 동일하게 쓰되, 위에는 띄우고 밑에는 붙입니다.

표자에 들어가는 두 세로획 점획은 ㅂ자에서 배운 두 세로획과 비슷합니다. 또, '요'자에 들어가는 점획을 조금 더 길게 내리그은 것과도 비슷합니다.

첫 번째 세로획은 가로획 시작점 위치에서 시작을 하나, 약간 들어간 상태에서 내려주고, 머리획을 크게 하여 오른쪽으로 좀 치우쳐지는 형상입니다. 두 번째 세로획은 위의 가로획 중심에서 시작을 해주고, 머리가 짧은 세로획을 긋는다고 생각해 주면 되겠습니다. 그리고 두 점획 모두 위의 가로획에서는 띄우고, 밑의 가로획에서는 가늘게 붙여 씁니다. 이것도 ㅁ자와 ㅂ자에서와 마찬가지로 양쪽 다 붙여 쓰면, 고딕체와 같은 갇힌 공간이 되어 글자가 답답한 모양을 이루기 때문에, 양쪽을 띄어줌으로써 갇힌 공간을 터 주는 원리입니다.

❺ 밑의 가로획 끝부분은 모음과 연결 시 약간 가늘게 접하게 합니다.

위의 가로획에서는 두 세로획 모두 띄어 쓴다고 했는데, 밑의 가로획에서는 두 세로획 모두를 붙여 씁니다. 붙여는 쓰되, 가로획과 조금 가늘게 접하여야 궁체의 아름다움이 더 돋보입니다. 두 획 모두 같은 굵기로 붙여 쓴다면 글자가 너무 투박하고 둔탁해 보입니다. 그럼, 위의 가로획에 두 세로획을 띄우고 밑의 가로획에 붙여 쓴 것을 밑의 가로획에 가늘게 붙인 거와, 같은 굵기로 두껍게 접한 예를 한 번 들어보겠습니다.

❻ 밑의 가로획의 시작점은 위의 가로획보다 약간 앞으로 나와서 시작합니다.

'파, 퍄, 피'에 쓰이는 표자의 밑 가로획은 위의 가로획보다 약간 앞으로 나와서 시작합니다. 같은 시작점으로 시작을 하면 모양새가 왼쪽으로 기우는 느낌으로, 받쳐 주는 역할이 없어져 보입니다. 그래서 밑의 가로획 시작점을 약간 내어줌으로써 전체적으로 글자를 안정되게 잡아줍니다. '퇴, 화'자와 같은 이치이고, 뒷부분 세로획과 접할 때 긴 가로획과 조화를 맞추

기 위해서입니다.

　그럼, 시작점이 같은 것과 약간 앞으로 나온 '파'자를 적어보겠습니다.

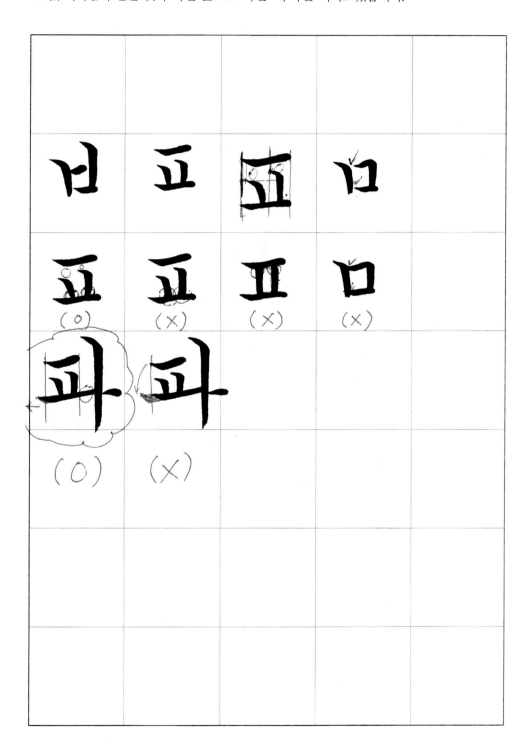

청암체(붓펜) 정자체 상세 설명

위의 가로획에서 띠워쓴다◁ ▷ 가로획의 중심부

가로획이다

시작점은 가로획의
중심에서 시작한다.

세로획이다

가로획보다 조금◁
들어가서 시작하고
머리획을 크게하여
오른쪽으로 조금
차우쳐 지는 형상.

▷두 획은 밑의 모음과 가늘게
접할것.

▷ ㅂ자 쓰기와 동일함

▷ 밑의 가로획 시작점은 위의 가로획보다
약간 앞으로 나와서 시작한다.

파 꽈 피

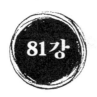

피자 4가지 쓰는 방법 3(펴, 펴)

❼ 두 번째로 '펴, 펴'에 쓰이는 피자입니다.

피자에 쓰이는 '펴, 펴'를 붓펜으로 써보겠습니다.

'펴, 펴'에 쓰이는 피자는 '파, 퍄, 피'의 피자와는 모양이 약간 다릅니다. '펴, 펴'는 ㅓ점이나 ㅕ자 점획이 들어가야 하기에 좀 넓어야 하겠죠?

❽ 쓰는 방식은 '파, 퍄, 피'와 동일 하나, 밑의 가로획도 위와 같이 짧게 마무리합니다.

첫 가로획은 앞의 '파, 퍄, 피'에 쓴 것과 똑같이 쓰면 됩니다. 그다음 세로획도 '파, 퍄, 피'와 같은 모양입니다. 피자 두 가로획의 시작점과 끝점의 위치는 아래위가 같을 수 있도록 해줍니다. '파, 퍄, 피'는 두 번째 가로획 앞뒤가 긴 반면에 '펴, 펴' 가로획은 조금 다른 양상입니다.

두 번째 가로획은 세로획에 띄어서 짧게 마무리가 되는데, 앞의 가로획 시작점이 길게 나온다면 글자 모양이 이상해지겠죠?

❾ '파, 퍄, 피'와 '펴, 펴'에 쓰이는 피자는 세로로 넓게 쓰고, '포, 표, 푸, 퓨, 프'와 받침에 쓰이는 피자는 가로로 넓게 씁니다.

피자는 '파, 퍄, 피'와 '펴, 펴'에 쓰일 때는 가로보다 세로로 넓게 쓰고, '포, 표, 푸, 퓨, 프'와 받침에 쓰일 때는 세로보다 가로로 넓게 씁니다. '라, 랴, 리'와 '러, 려', '로, 료, 루, 류, 르'와 받침과 같은 원리입니다. 이렇게 써야 글자 전체가 조화가 맞아떨어집니다.

그럼 '파, 펴, 포'와 '앞'자를 써서 예를 들어보겠습니다.

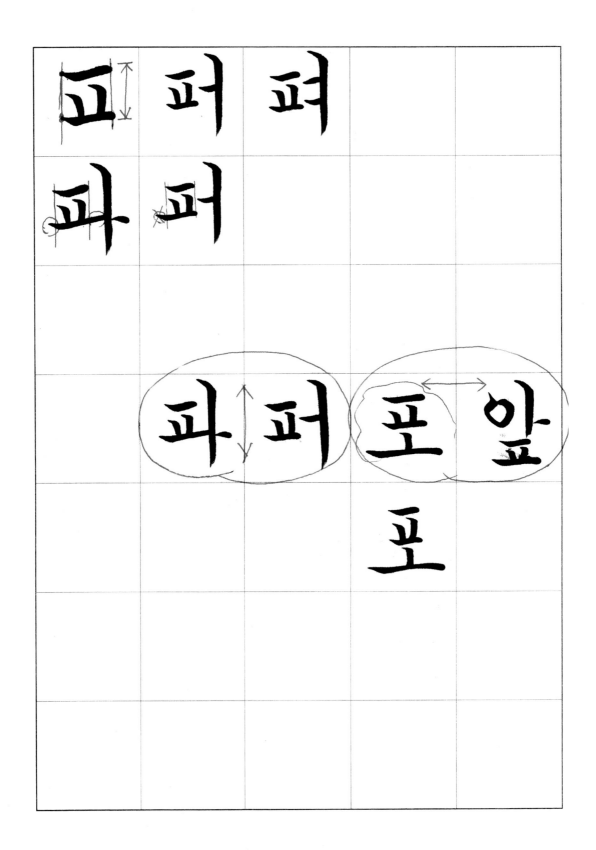

청암체(붓펜) 정자체 상세 설명

꾸준함만 있으면 반드시 좋은 글씨로 발전하는 것을 확인하실 수 있습니다 **유튜브 아빠글씨**

가로획 중심부

위의 가로획에서 ◁ 띄워 쓴다.

▷ 시작점은 가로획의 중심에서

▷ 짧은 가로획 (결구처리)

세로획

가로획보다 조금 들어가서 시작하고 머리획을 크게하여 오른쪽으로 조금 치우쳐지는 형상.

▷ ㅂ자 쓰기와 동일함.

▷ 두 획은 밑의 모음과 가늘게 접할것.

※아래 위의 가로획 길이를 똑같이 쓴다.

※ 가로 길이보다 세로 길이가 길다.

퍼 펴

피자 4가지 쓰는 방법 4
(포, 표, 푸, 퓨, 프)

❿ 세 번째로 '포, 표, 푸, 퓨, 프'에 쓰이는 피자입니다.

피에 쓰이는 '포, 표, 푸, 퓨, 프'를 붓펜으로 써보겠습니다.

⓫ 쓰는 방식은 '퍼, 펴'에 쓰이는 피자와 동일하며, 가로로 넓게 씁니다.

앞 강의시간에서 말했듯이, '포, 표, 푸, 퓨, 프'에 쓰이는 피자는 '퍼, 펴'에 쓰이는 피자와 같지만, 세로보다 가로를 길게 써야 합니다.

'포' 글자에 '퍼'에 들어가는 피자를 쓴다면 글자 모양이 이상해져 버립니다. 정상적인 것과 그렇지 않은 것으로 예를 들어보겠습니다.

'포, 표, 푸, 퓨, 프' 끝부분은 세로줄에 맞추어 줘야 합니다. 궁서체의 세로획 쓰기에서 세로획뿐만 아니라 글자의 끝부분은 모두 세로줄에 맞춰 써야 궁체의 미가 한결 돋보이는데요. 제가 궁서체 '포, 표, 푸, 퓨, 프'자를 세로로 적어보겠습니다.

그리고 '포, 표, 프'자 같은 경우엔 가로획이 3줄이 되는데, 3줄을 중심으로 아래위의 공간이 같아야만 글자의 조화가 맞습니다.

아래위의 공간이 다르면 글자가 이상해지겠죠?

'포'자를 아래위 공간이 다른, 예를 들어보겠습니다. 하지만 '푸, 퓨' 같은 경우엔 아래위 공간이 다르다는 것은 참조해 주기 바랍니다.

이 글자에는 ㅜ점과 ㅠ점이 들어가기 때문에 그렇습니다.

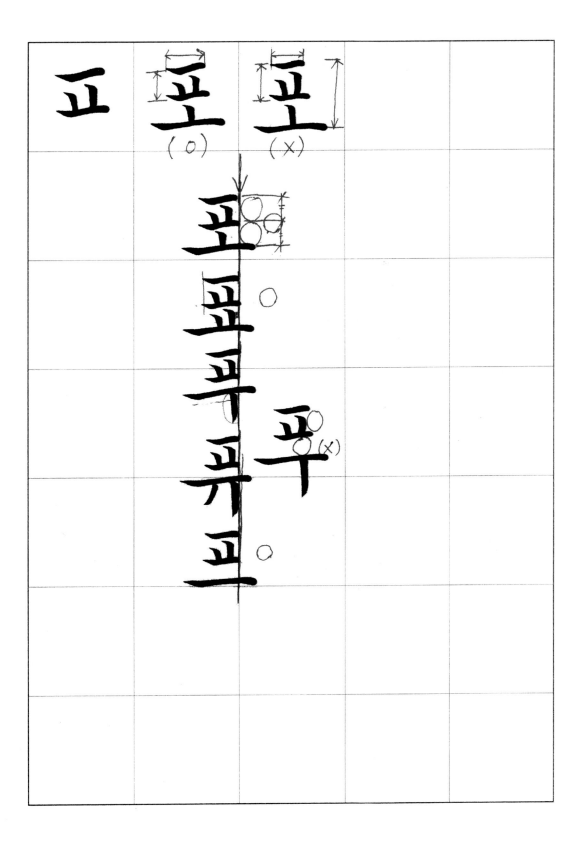

꾸준함만 있으면 반드시 좋은 글씨로 발전하는 것을 확인하실 수 있습니다 유튜브 아빠글씨

가로획 중심부

위의 가로획에서
띄워 쓴다.

시작점은 가로획의 중심에서

짧은 가로획
(결구처리)

가로획보다 조금
들어가서 시작하고
머리획을 크게하여
오른쪽으로 조금
치우쳐지는 형상.

세로획

두 획은 ㅂ자 세로획과
동일함.

두 획은 밑의 가로획과
가늘게 접할 것.

※ 아래 위의 가로획
 길이를 똑같이 쓴다.

※ 세로 길이보다 가로 길이가 길다.

포 표 푸 퓨 프

피자 4가지 쓰는 방법 5(받침)

⓬ 네 번째로 '받침'에 쓰이는 피자입니다.

받침에 쓰이는 '숲, 싶, 앞'자를 붓펜으로 써보겠습니다.

받침에 쓰이는 피자는 '포, 표, 푸, 퓨, 프'에 쓰이는 피자와 흡사합니다. 위의 가로획과, 세로획의 2개도 다른 피자 쓰기와 같습니다. 당연히 세로획보다 가로획을 길게 쓰며 위의 가로획은 세로줄에 맞추어 쓰지만, 밑의 가로획은 세로줄에서 오른쪽으로 약간 나가야 정상입니다.

⓭ 쓰는 방식은 '포, 표, 푸, 퓨, 프'와 동일하며 밑의 가로획을 양쪽으로 약간 길게 써서 받침으로 기둥처럼 안정된 모양을 갖추게 합니다.

위의 가로획은 '포, 표, 푸, 퓨, 프'와 동일하지만, 밑의 가로획은 글자를 떠받치고 있는 기둥이 되어야 하기에 위의 가로획보다 밑의 가로획이 조금 길어져야 합니다. 왜냐면, 위의 전체 글자를 받쳐 주는 역할을 하여 안정된 모양을 내야 하기 때문입니다.

앞 교

받침 ㅍ

포 ㅍ

숲 싶 앞

슾 싶 앞

가로획 중심부

위의 가로획에서 띄워 쓴다.

시작점은 가로획 중심에서.

가로획이다.

두 획은 밑이 가로획과 가늘게 접할것.

세로획

두 획은 ㅂ자 세로획과 동일함.

위의 가로획보다 밑의 가로획을 조금 길게 쓴다. (양쪽이 조금 나오게)

가로획보다 조금 들어가서 시작하고 머리획을 강하게 하여 오른쪽으로 조금 치우쳐지는 형상.

※세로 길이보다 가로 길이가 길다.

숲 싶 앞

표자 4가지 쓰는 방법 6(잘못 쓰인 예시)

❹ 잘못된 예시를 보면서 표자를 연습합니다.

청암체 "붓펜" 잘못 쓰인 예시	
꾸준함만 있으면 반드시 좋은 글씨로 발전하는 것을 확인하실 수 있습니다　　유튜브 아빠글씨	
파	정상적인 표자 (파파피)
파	모음 앞의 표자는 세로획에 붙여 쓰야 한다.
파	표자 첫 세로획 시작점은 첫 가로획 위치에서 약간 안쪽에서 시작됨. (너무 안쪽으로 들여 씀)
파	표자는 모두 위의 가로획에서는 띄워 쓴다.
파	두 세로획은 밑의 가로획과 접합시 두껍지 않고, 가늘게 접해야 한다.
파	밑의 가로획 시작점은 위의 가로획 위치보다 약간 앞으로 나와서 시작한다.
퍼	정상적인 표자 (퍼펴)

꾸준함만 있으면 반드시 좋은 글씨로 발전하는 것을 확인하실 수 있습니다 유튜브 아빠글씨

퍼	밑의 가로획 길이는 위의 가로획 길이와 크기가 동일해야 한다.
퍼	퍼퍼에 쓰이는 ㅍ자는 가로의 길이보다 세로의 길이가 길어야 한다.
포	정상적인 ㅍ자 (포표푸퓨프)
표	포표푸퓨프에 쓰이는 ㅍ자는 세로의 길이보다 가로의 길이가 길어야 한다.
푸	ㅍ자 위의 가로획 길이와 밑의 가로획 길이가 같아야 한다.
앞	정상적인 ㅍ자 (받침)
앞	받침에 쓰이는 ㅍ자는 위의 길이보다 아래의 길이가 길어서 안전하게 받쳐주는 역할을 하여야 한다.

청암체(붓펜) 정자체 체본

파				
파				
퍼				
퍼				
펴				

청암체(붓펜) 정자체 체본

꾸준함만 있으면 반드시 좋은 글씨로 발전하는 것을 확인하실 수 있습니다 유튜브 아빠글씨

포			
표			
푸			
퓨			
프			
슢			
앞			

청암체

궁서체

ㅎ(히읗)

ㅎ

1 윗 점획은 ㅊ의 윗점획과 모양이 같다.
2 중간이 가는 가로획을 쓰듯 쓴다.
3 점획과 가로획, 가로획과 ㅇ사이의 간격 공간을 같게 맞춘다.
4 ㅇ자는 일반 ㅇ자 보다 약간 작고 가늘게 쓴다.
5 3획이 모두 중심에 오도록 한다.
6 위의 두 점획이 크고 ㅇ이 작으면 머리는 작은데 모자가 큰 느낌이고, 두 점획이 작고 ㅇ이 크면 모자가 작아서 안들어가는 형상이다.
7 잘못된 예시를 기억하며 ㅎ자를 연습한다.

자음끝
감사합니다!

ㅎ자 1가지 쓰는 방법 1(전체에 쓰임)

모나미 붓펜 글씨 쓰기 자음 중에서 'ㅎ'자 쓰기를 하겠습니다.

ㅎ자는 새로운 글자가 아니라 그동안 배웠던 글자를 조합하면 쉽게 쓸 수가 있습니다. 앞 강의 ㅇ자에서, ㅇ자를 잘 쓰면 ㅎ자에서도 빛을 발휘한다고 했습니다. ㅎ자는 ㅊ자의 위점획과 짧은 가로획, 그리고 ㅇ자로 이루어져 있습니다.

공식을 만들어보면 다음과 같습니다.

- (위점획) + ㅡ (가로획) + ㅇ (이응) = ㅎ (히읗)

ㅎ자는 한 가지로 다 쓰인다는 점에서 부담이 낮기도 합니다.

이 ㅎ자에 쓰이는 '하, 홀, 낳'자를 적어보겠습니다.

ㅎ자 쓰는 법칙에 대해 설명하겠습니다.

❶ 위점획은 ㅊ의 위점획과 모양이 같습니다.

앞 강의 ㅊ자에서 ㅊ자의 위점획은 ㅎ자의 위점획과 똑같다고 했습니다. 위점획은 ㅊ과 ㅎ에서만 쓰이는데, 모든 글자의 첫 획은 강하게 쓰라고 했는데, 이 위점획은 더 강하게 쓰면 글자가 힘이 있고 조화가 맞게 이루어집니다. 위점획은 ㅊ자에서 자세하게 다루었으니, 꼭 다시 보기 바랍니다.

❷ 중간이 가는 가로획을 쓰듯 씁니다.

ㅎ자를 써보면 세로로 많이 길어지게 될 수 있습니다. 특히 받침에 쓰이는 ㅎ자는 세로로 최대한 길어지지 않게 써야 합니다. 그래서 가로획을 그을 때는 중간 부분을 가늘게 만들어

서 ㅇ자와의 공간을 많이 확보해 주는 팁이 필요합니다.

❸ 점획과 가로획, 가로획과 ㅇ 사이의 간격 공간을 같게 맞춥니다.

ㅎ자는 점획과 가로획의 공간, 가로획과 ㅇ자와의 공간을 같게 맞춥니다. 공간을 너무 작게 주면 글자가 답답하고 모양새가 안 납니다. 그래서 주의할 점이 세로로 길어지지 않게 하면서 두 공간을 확보하고 두 공간도 간격을 같게 맞추려고 주의하면서 ㅎ자를 완성해야 합니다.

❹ ㅇ자는 일반 ㅇ자보다 약간 작고 가늘게 씁니다.

앞 강의시간에 제가 ㅇ자를 자세하게 설명했는데, 붓펜을 댄 자리와 뗀 자리의 흔적이 많이 남을수록 글씨가 지저분해 보입니다. 붓펜에 가하는 힘이 일정하지 못하면 예쁜 동그라미가 그려지지 않습니다. 동그라미를 예쁘게 쓰는 방법 중 하나가, 동그라미의 안쪽을 보면서 써야 합니다. 그러므로 천천히 연습을 엄청 많이 해야 동그라미가 예쁘게 나옵니다. 완전한 정원의 동그라미보다 힘이 들어가면서 오른쪽이 약간 굵다는 느낌이 들면 ㅇ과 결합하는 글자가 자연스럽고 좋습니다.

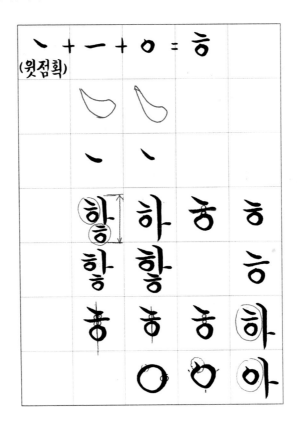

86강

ㅎ자 1가지 쓰는 방법 2(전체에 쓰임)

❺ 3획이 모두 중심에 오도록 합니다.

위점획의 무게중심 부분, 가로획의 중심 부분, ㅇ자 중심 부분인 3획이 모두 중심에 위치하도록 해야 합니다.

궁서체는 모두가 법칙이 있어 그 법칙들을 잘 숙지하고 법칙대로만 꾸준하게 연습하는 노력을 아끼지 않는다면 반드시 정상에서 만나집니다.

마찬가지로, 이 ㅎ자도 이 법칙대로 3획을 모두 중심에 오도록 계속 연습을 해야 합니다. 그럼 중심에서 흐트러지는 예를 들어보겠습니다.

❻ 위의 두 점획이 크고 ㅇ이 작으면 머리는 작은데 모자가 큰 느낌이고, 두 점획이 작고 ㅇ이 크면 모자가 작아서 안 들어가는 형상입니다.

모든 글자가 그렇지만 ㅎ자도 3획의 크기가 일정하게 맞아야 합니다. 위점획과 가로획을 크게 적고 ㅇ자가 작다면 머리는 작은데 모자가 큰 느낌이고 반대로, 두 점획이 작고 ㅇ자가 크면 모자가 작은데 머리가 커서 모자가 안 들어가는 형상입니다. 두 가지 예를 들어서 적어보겠습니다.

ㅎ ㅎ ㅎ

ㅎ

ㅎ ㅎ ㅎ

꾸준함만 있으면 반드시 좋은 글씨로 발전하는 것을 확인하실 수 있습니다 유튜브 아빠글씨

ㅊ자의 윗점획과 동일함.

2개의 공간 넓이를
같게 맞춘다.

짧은 가로획이다.

※ 윗점획, 가로획,
ㅇ자의 크기가
서로 비슷하여야 한다.

윗 점획의 무게중심,
가로획의 중심, ㅇ자 중심,
3획이 모두 일직선상에 위치.

하 흘 낳

❼ 잘못된 예시를 보면서 ㅎ자를 연습합니다.

	청암체 "붓펜" 잘못 쓰인 예시
	꾸중합만 있으면 반드시 좋은 글씨로 발전하는 것을 확인하실 수 있습니다 유튜브 아빠글씨
ㅎ	정상적인 ㅎ자.
ㅎ	윗 점획의 모양은 가로획이 아니고, 점획으로 표시되어야 한다.
ㅎ	윗 점획은 매우 강하고 힘있게 쓸 것.
ㅎ	점획과 가로획, 가로획과 ㅇ사이의 간격 공간이 같아야 한다.
ㅎ	점획과 가로획에 비해 ㅇ자가 너무 크다.
ㅎ	3획(윗점획, 가로획, 이응)이 모두 중심선 일직선상에 있어야 한다.
ㅎ	ㅎ자 가로획은 짧게 마무리가 되어야 한다.

꾸준함만 있으면 반드시 좋은 글씨로 발전하는 것을 확인하실 수 있습니다　**유튜브 아빠글씨**

하

훌

낳

작품 감상